世界名畫家全集　何政廣主編

瓊斯 Jasper Johns

吳虹霏◉編譯

藝術家出版社

世界名畫家全集

美國普普藝術大師

瓊　斯
Jasper Johns

何政廣●主編
吳虹霏●編譯

藝術家出版社

目 錄

前　言

　　傑斯帕・瓊斯（Jasper Johns 1930～）與勞生柏（Robert Rauschenberg）同為美國現代美術的創始人、普普藝術的健將，也被譽為新達達主義代表人物。

　　由於傑斯帕・瓊斯在藝術文化上的顯著功績與貢獻，2011年榮獲美國總統歐巴馬頒發「總統自由」勳章，歐巴馬頒獎時指出：「傑斯帕・瓊斯就如同許多在他之前的藝術家，推展藝術可能性的邊界，並且挑戰眾人檢驗自己的假設。他這麼做不是為了名聲、不是為了成就——雖然他兩者都獲得了。」

　　瓊斯1930年5月15日出生於美國喬治亞州的奧古斯塔，五歲時就立志成為藝術家。高中畢業時，與母親和繼父住於南卡羅萊納州的桑姆特。1947年18歲在哥倫比亞大學修習美術。三年後前往紐約修習帕爾森設計學院。1951年徵召入伍南卡羅來納州軍隊。1952年12月韓戰期間在日本仙台駐守六個月。戰後他曾兩度赴日本，並在東京的南畫廊舉行畫展。1953年他在紐約馬爾波羅藝術書店工作，認識勞生柏，銷毀大部分早期作品。1954年25歲時，認識作曲家凱吉、費爾德曼和編舞家康寧漢，並協助勞生柏創作櫥窗裝飾。此時瓊斯開始創作第一幅〈國旗〉繪畫。過一年創作〈有石膏模型的靶〉，1957年5月，他參與卡斯特里畫廊的聯展，藝評家羅森布倫稱其創作為「新達達」，從此他成為卡斯特里畫廊代理畫家。

　　1958年瓊斯29歲在卡斯特里畫廊首次個展，奠定他持久不墜的聲望。這一年瓊斯代表美國參加威尼斯雙年展。過一年，杜象和藝評家卡拉斯造訪瓊斯的工作室。1961年他32歲時在南卡羅萊納州的愛迪斯多島買下房子作畫室。此時他參與巴黎與紐約新寫實畫展。1963年史汀伯格為瓊斯出版第一本專題著作，參與加州奧克蘭美術館的「普普藝術在美國展覽」。翌年他35歲即在紐約猶太博物館舉辦回顧展，同時參加第32屆威尼斯雙年展和第三屆文件展。1980年紐約惠特尼美術館以一百萬美元購藏他的〈三面國旗〉，創下當時美國在世畫家的最高價。1988年他在第43屆威尼斯雙年展美國館展出，榮獲金獅獎。1996年紐約現代美術館舉行瓊斯回顧展，並巡迴科隆和東京展出。

　　我在1997年6月28日親自出席在東京都現代美術館舉行的瓊斯回顧展，當天瓊斯本人、長年支持他的經紀人李奧・卡斯特里也出席，開幕典禮隆重，觀眾熱烈，現場展出瓊斯的繪畫、素描、版畫和雕塑160件，從50年代後半期紀念碑性的作品，到90年代末發表創作均陳列出來。從展品中可看出瓊斯一生旺盛豐沛的創造力。

　　早期他喜愛借用的手法，借用現成的物象或摹寫視覺概念，達文西、塞尚、孟克、畢卡索、杜象等名家繪畫都曾是他借用對象，把他們作品放在與自己作品同等地位。後來瓊斯發表以普遍與平庸的美國國旗與標靶為題材的繪畫作品，創造了從根本改變美國藝術的新風格。國旗、標靶、地圖、數字、定規等主題的繪畫，通過他特殊意念的運用再現，呈現出嶄新的形式。他對主題的描繪，往往留下使用過的畫筆、畫具罐等，可見到他自己行為的過程。瓊斯創作了大量以感知及身分為主題作品，在媒材及技巧上融合創新的方式，開拓藝術發展，他的作品激發了世界各地創意家的思考，對世代藝術家影響深遠。

2014年元月寫於《藝術家》雜誌社

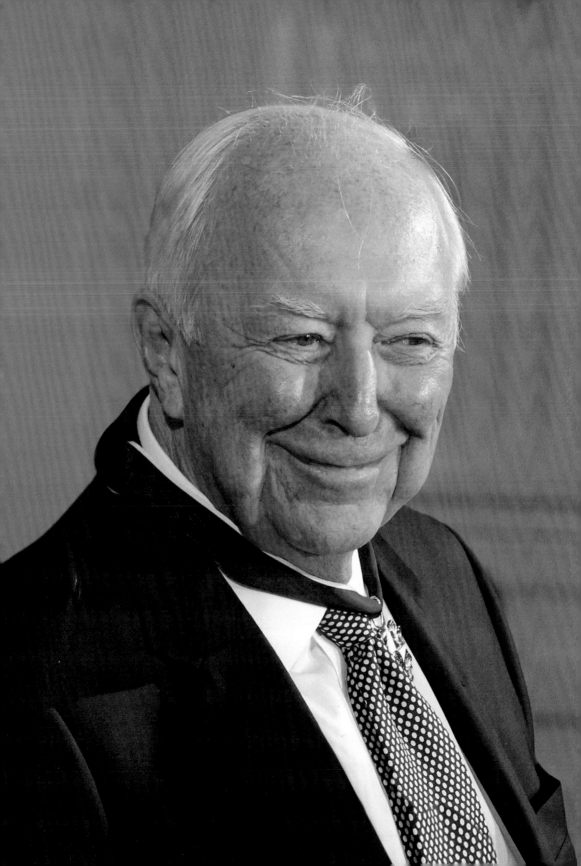

從普普藝術到新達達藝術——
傑斯帕‧瓊斯的生涯與藝術

　　自學的美國藝術家傑斯帕‧瓊斯在1958年，以他第一檔個人展覽奠定他持久不墜的聲望，展覽展出美國國旗與箭靶的畫作，徹底顛覆了盛行於當時的抽象表現美學的概念。在抽象表現主義的崇高之地，瓊斯反向的提出日常物件與標誌的普遍與平庸，那些所謂「已經被知曉的事物」，使他可以將注意力導向更純粹的美學與哲學議題：顏料被應用的方式，介於被代表的物件與繪畫自身作為物件之間的關係。

　　瓊斯對於後起之輩的影響可說是無遠弗屆，從普普藝術一路到極簡主義、人體藝術與觀念藝術都受到他的啟發，但他始終與各個流派保持著一定的距離。1970年中期，瓊斯以抽象的「交叉線影」系列畫作再造個人的藝術語彙，十年後，又再次拓展了圖像比喻的嶄新境界，結合了自傳色彩、象徵的元素以及感知的詭偽遊戲。

　　1930年，瓊斯出生於喬治亞州的奧古斯塔。他的父母在1932或1933年離異後，便將瓊斯交由在南加州的祖父撫養。瓊斯曾敘述他的童年生長環境「道道地地的淳樸南方小鎮，大蕭條期間的中產階級。」1960年早期，他在一次訪談中回憶起，他在三歲就開始畫畫，自此再也沒放下畫筆過。

傑斯帕‧瓊斯2011年榮獲美國總統歐巴馬頒發「總統自由」勳章（前頁圖）

在工作室創作〈**數字**〉
繪畫的傑斯帕·瓊斯
1997

瓊斯一向穿梭於兩間工作室創作,他晚年的創作地點位於康
乃狄克州北部與加勒比海聖馬丁島。

I. 這是面國旗,還是一張畫?(1954－1960)

「瓊斯以1955年第一幅〈國旗〉開始了他的成熟創作」,藝
術史學者艾蘭·所羅門(Alan R. Solomon)說道。如瓊斯描述的,
這並不是眾人熟知在風中飄搖、形體隨風改變的國旗,而是一個
平坦、固定、二維的物件。簡明的名稱〈國旗〉,強調了焦點所

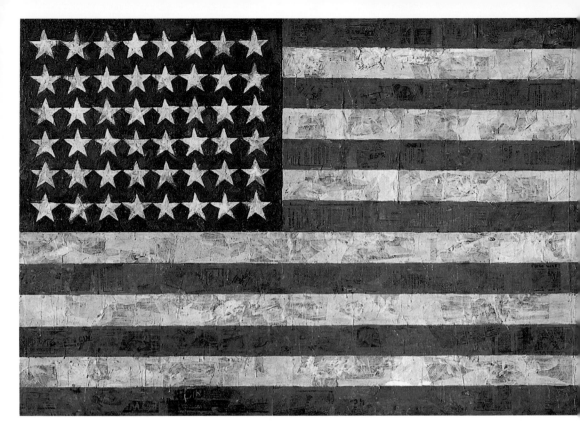

在，但卻又誤導了觀者，因為這並不是個真實的國旗完成品，而只是對國旗的一個描繪。比照馬格利特（René Magritte）和他著名的煙斗作品〈這不是一根煙斗〉，我們或許可以翻轉瓊斯命名的標題，宣稱：「這不是一面國旗。」

所羅門就〈國旗〉作品補充道，當時25歲的瓊斯給人「不知從何處崛起的，一種完美的藝術家的印象。」他創作的美國國旗成為眾人津津樂道的招牌圖像，特別是因為他在往後的幾十年，仍以無數種變換方式對其展開探究。這個圖案與繪製的背景，在當時是非常罕見的構圖，也讓早期的評論家百思不得其解。

〈國旗〉圖像模擬兩可的性質，引起的討論甚至延燒至今日。對今日的讀者來說，〈國旗〉結合了相反互不相容的觀念與手法：原初與再製，抽象表現主義畫作與杜象的現成品概念。對於如此隱晦不明的狀態，所羅門引用了瓊斯的修辭問題：「這是面國旗，還是一張畫？」瓊斯早期的創作主題—國旗、槍靶、字

瓊斯　**國旗**　1954-55
合板貼布塗蜜蠟三聯作
107.3×153.8cm
紐約現代美術館藏

瓊斯　**橘色之上的國旗**
1957　畫布塗底
167.6×124.5cm
路德維希美術館藏
（右頁圖）

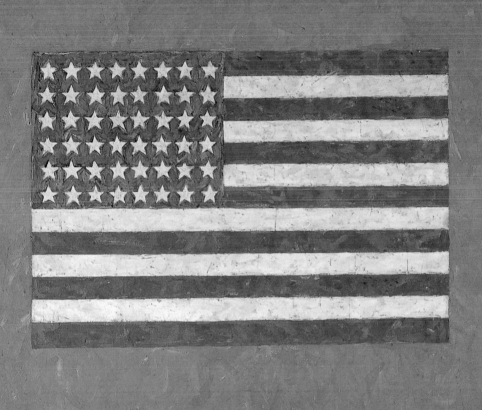

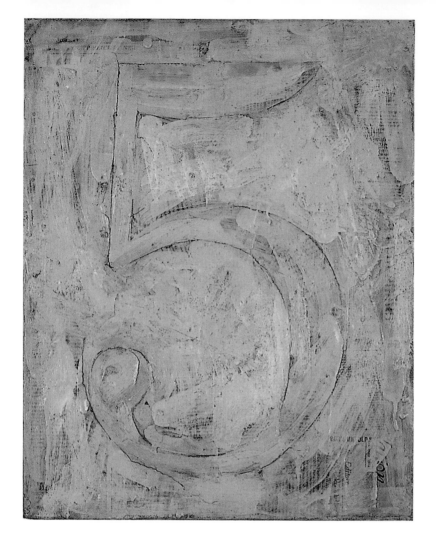

瓊斯　**數字5**
1955
畫布塗底貼裱
44.5×35.6cm
藝術家自藏

母與數字一都是二維平面的，「利用美國國旗的設計對我的幫助
相當大，因為我不需要再去顧慮到圖像的設計。」瓊斯在1963年
對李歐‧史汀伯格（Leo Steinberg）說。「所以我繼續沿用類似的
物件，例如槍靶等已經被大眾認識的物件。這讓我有空間能致力
於其他的層面。」

　　瓊斯所指的「其他層面」之一無疑是他獨樹一格的作畫手
法，也就是〈國旗〉一作首度採用的蠟畫法。這個技術的做法
為，將油彩與報紙以融化的蠟混合在一起，再塗至畫布上。報
紙在創作上的採用，自從立體派和達達主義的拼貼以來就很普
遍。此後的抽象表現藝術家，像是克萊茵（Franz Kline）與杜庫

瓊斯
橘色之上的國旗II
1958　畫布塗底
137.1×92cm
私人收藏（右頁圖）

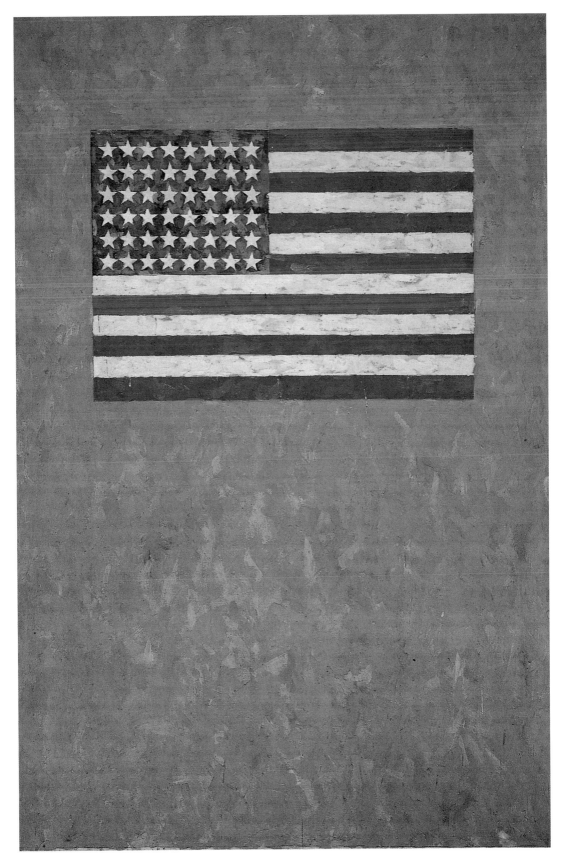

瓊斯　**灰色的長方形**
1957　畫布塗底
152.4×152.4cm
Barney夫婦藏

寧（William de Kooning）都曾在電話簿黃頁上作畫，或是將報紙的頁面印刷納入他們的創作中。然而，利用蠟來作畫，卻是個全新的手法。對瓊斯而言，蠟可以滿足他的多種需求：「我想要將成為圖像之前的過程以及過後的動作展現出來。但若用顏料畫下一筆，再加上另一筆時，第二筆會將先前的痕跡抹去，除非顏料乾掉了。而且顏料乾掉要花不少時間。我不知該怎麼做，於是有人建議我用蠟。它的效果出奇的好，只要蠟一乾涸，我就可以再加上下一筆，也不用擔心會改變先前的層次。」換句話說，蠟保留了每一個筆觸獨立的性質。這符合了瓊斯欲專注在「具體的」物件的期待。如同曾經擁護抽象表現主義的藝評家羅森伯格（Harold Rosenberg），在1964年說道：「對瓊斯而言，克萊茵或是加斯頓（Philip Guston）的一筆畫，就像國旗或是字母Z一樣，是個外在的『物件』。」

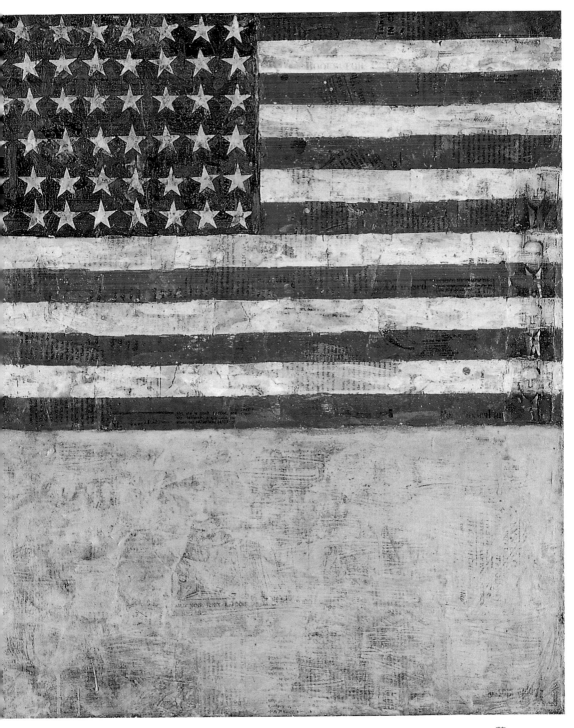

瓊斯 **白色之上的國旗與拼貼** 1955 畫布塗底貼裱 57.2×48.9cm Öffentliche Kunstsammlung Basel藏

瓊斯　**探戈舞**　1955
畫布塗底貼裱　109.2×139.7cm
德國科隆路德維希美術館藏

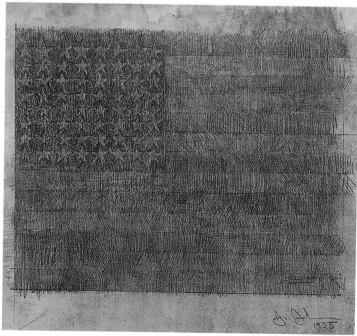

瓊斯　**國旗**　1955
紙上鉛筆、酒精　21.5×25.7cm
藝術家自藏

16

瓊斯 **THE** 1957 畫布塗底 61×50.8cm
Mildred與Herbert Lee藏

瓊斯 **字母** 1957
紙上黑鉛筆淡彩、鉛筆、墨水、貼裱 60.3×46cm
Jane與Robert Rosenblum藏

瓊斯 **國旗** 1957 紙上鉛筆 27.6×38.8cm
藝術家自藏

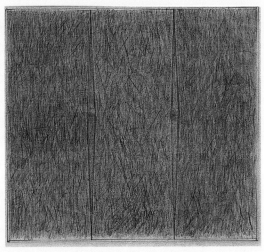

瓊斯 **有兩顆球的素描** 1957 紙上鉛筆
25.4×22.4cm Lester Trimble夫人藏

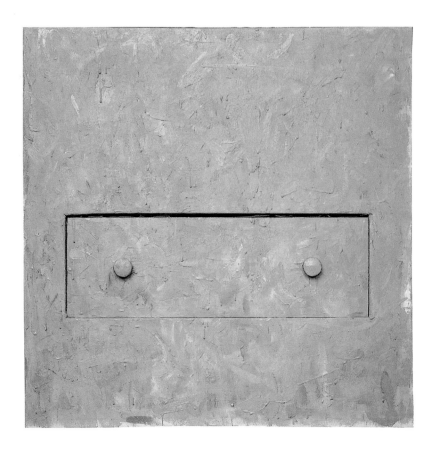

瓊斯 **抽屜** 1957
畫布塗底、物體
77.5×77.5cm
Brandeis大學
Rose美術館藏

　　瓊斯對蠟畫的使用不僅成為他的創作特色，也促成每一個獨立筆觸的能見度，使繪畫的過程，成為他作品豐富層次的象徵體現。最重要的是，蠟畫法使瓊斯得以掌控抽象表現主義的重要繪畫特色—顏料的滴落。「當我在50年代來到紐約時，抽象表現主義如此的興盛⋯人們認為它發展的很好，不需要去擔心它。」瓊斯在接受傅勒（Peter Fuller）的訪問時回憶道。蠟畫法另一項特有的價值，是與顏料交織出的富強烈物理存在感的層次。紐約當時的鋒頭人物杜庫寧，曾在1950年說過，肉體是發明油畫的原因。瓊斯的畫作閃著微光的蠟畫表面，所散發出的有機特質或許更加強烈。「蠟畫（肉體？）」他在1965年的寫生簿這麼寫著。

　　在圖案的層面上，國旗與槍靶進一步實現了瓊斯創作的先決條件。它們不僅是「具體的」，也都是「不被仔細觀看、檢視的，也都有明確可量測、轉移到畫布上的面積。」，瓊斯在1965

瓊斯 **灰色的字母**
1956
畫布、報紙、
紙上蜜蠟、油彩
168×123.8cm
休士頓Menil收藏
（右頁圖）

18

19

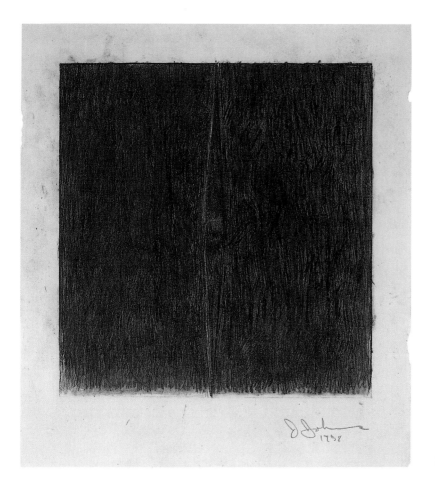

瓊斯
〈**有一顆球的畫**〉的習作
1958　紙上炭筆畫
50.8×45.7cm
藝術家自藏

年受訪時說。國旗、數字與地圖是「已成形的、按慣例的、去除
了人性層面,一種事實的、外在的元素」同年他接受賽爾維斯
托(David Sylvester)訪問時說,「我對於展現世界的事物,比
展現人性層面的事物還感興趣。我喜歡探究事物的本身,而不是
去評斷它。」觀看瓊斯的畫作的方式,應該「像觀看一台暖器一
樣」,他在1959年的《時代雜誌》解釋道。

　　但星星與線條舉世皆知的國家象徵,確實無法等同於暖器那
樣的中立物件。1950年中期,美國已經在政治與經濟的舞臺上,
躍升為世界的權力要角。1942年12月,美國國會制定了詳細的條
文,約定國旗的公共用途,以及升旗、敬禮等處理的方式。1954
年,紀念1777年6月14日美國國旗的發表的年度國旗日,以盛大

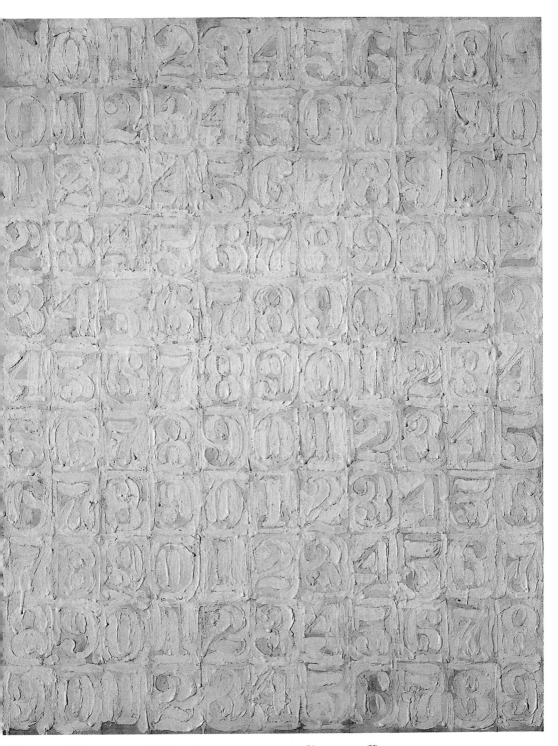

瓊斯　**白色的數字**　1958　畫布塗底　71.1×55.8cm　Mildred與Herbert Lee藏

空前的排場與儀式慶祝。在冷戰籠罩之下，愛國的情緒高漲。至1955年，這個國家已可以回顧麥卡錫年代，多年來迫害共產黨員以及他們在社會上的「非美國的行動」。而瓊斯曾以士兵身分加入的韓戰的停戰協議，直到1953年才簽署。

在這樣的時空背景之下，想當然爾，在1963年替瓊斯出了第一本專文著作的史汀伯格，會認為〈國旗〉的組成中帶有政治性（若非國家性的）的象徵意涵。史汀伯格指出，瓊斯紅色與白色的線條並無傳統的線條圖樣的主體／背景的關係：「所有的成員共存於民主平等的國家，圖像中所有部份都朝向圖面，就像水朝向著海平面那樣。」

多年來，瓊斯的〈國旗〉不斷的被政治脈絡穿鑿附會，當瓊斯的畫商卡斯特里（Leo Castelli）將1960年的青銅作品〈國旗〉，在1964年的國旗日獻給甘迺迪總統時，瓊斯曾對此非常反彈。他曾向凱吉透露他對這個事件的憤怒。而凱吉安撫了他的好友，勸他就把這件事當作作品的雙關話就好。因此，當傅勒談到，瓊斯無法迴避他所採取的符號的意涵，他坦然回答，任何事都可以被使用、濫用，或是被視而不見。顯然的，這樣的態度使瓊斯即便處於實際的政治連結中，也能自由的使國旗的符號多樣化。1986年，為設計「自由勳章」，瓊斯使用他的金屬〈國旗〉雕塑，創作出簡化版本的青銅雕塑。這枚徽章，在1986年7月3日由雷根總統頒發給十二位歸化的美國公民。

起初，瓊斯希望他採取的匿名性主題，能防止他的創作被解讀為個體性的表達。抽象表現主義的觀眾則是抱持著完全相反的期待——一種找尋靈魂與自我揭示的藝術。顯然瓊斯一點也無意迎合這樣的期盼。「我試著如此灌輸自己這樣的想法，就是我完成的作品並不代表我—我不想因我創作出來的東西讓自己困惑。我不想要讓我的作品透露我的感受。」他在1973年對雷諾爾（Vivien Raynor）說。並且，描繪美國國旗的想法並非來自實際的視覺觀察，而是出現在瓊斯的一場夢中，隔天他立刻將之付諸實行，這種尋求圖像的方式令人想起超現實主義。傅勒曾問瓊斯：「人們夢見的東西這麼多，為何你決定要畫國旗？」瓊斯回答：「我

瓊斯 **國旗** 1958
紙上鉛筆、黑鉛淡彩畫
25×30.4cm
Leo Castelli藏

也不知道,我從沒夢過其他的畫作,我應該要非常感謝這個夢!(笑)無意識的想法被有意識的接受了。」

自1940年夏天到1946年秋天畢業後,瓊斯與他的伯母希麗(Gladys John Shealy)同住,希麗在當地的學校教書,也替瓊斯上了六年的課。「我的伯母曾在看了一篇雜誌報導後,寫信給我,說她以我為榮,因為她曾用心良苦的想讓她的學生們尊重國旗,她很高興這影響不曾在我身上消失。」另一位訪問者泰勒(Paul Taylor)在1990年詢問瓊斯,國旗是否是他的化身,瓊斯回答:「我不這麼認為。我能想到的唯一一件事,是在喬治亞州的沙凡那港市裡的一座公園,那裡有一個威廉·傑斯帕(William Jasper)中士的雕像。有一次我和我父親(威廉·傑斯帕·瓊斯)經過那座公園,他和我說我們是以他的名字命名的。我不知道這是真是假,傑斯帕中士為了在一座要塞升起美國國旗而喪命。但

若根據這個故事，那面國旗可能是我父親的替代品，也可能是我的。」威廉‧傑斯帕是美國獨立戰爭的英雄。據載，身為南加州第二分隊的中士的傑斯帕，1776年在莫爾特瑞（Moultrie）要塞，為了重新升起被英軍擊落的國旗而殉職。根據瓊斯的敘述，傑斯帕則是在1779年，為了在英軍前線升起隊旗而戰死於沙凡那港市的。在他的記憶中，許多美國的城市與鄉鎮都以他的名字命名。

II. 活躍的新達達精神（1954－1960）

所羅門談到的，瓊斯在1955年帶著他的〈國旗〉畫作崛起的「不知名地方」，其實是場經過精心計畫的處女秀。1953和1954年，瓊斯開始有系統的銷毀他的早期創作，甚至還將已售出的早期作品買回來銷毀。〈國旗〉的誕生因此顯得更有計畫性與野心。多年後，《新聞周報》刊出的一篇訪問中，瓊斯解釋了他的破壞偶像主義：「這是個破除我的一些想法的嘗試…聽起來很宗教性，我並不喜歡這樣，但這是事實。」

瓊斯 **無題** 1954
紙染油鉛筆畫
21×16.7cm 勞生柏藏

事實上，作者克里奇頓（Michael Crichton）認為瓊斯是因為「重建他的過往的技巧與勇氣」而為人熟知的。1990年與克萊門斯（Paul Clements）的對談中，瓊斯強調他為了不讓自己與其他藝術家混淆，所付出的努力，和他欲創造自己的身分特徵的渴望。不久之後，他又表示，他是否身為自己，而不是其他人，已經不是那麼重要了。他成功以國旗、槍靶、數字與字母等不具名物件創造了自己的識別特色，也造就了他的藝術中的矛盾性質。

由於瓊斯嚴謹的自我審查，在他創作〈國旗〉之前不歸他所有的作品僅有少數。其中一幅1954年的〈無題〉，是一件小幅、有著拼貼紙張的格子結構的單色畫作。

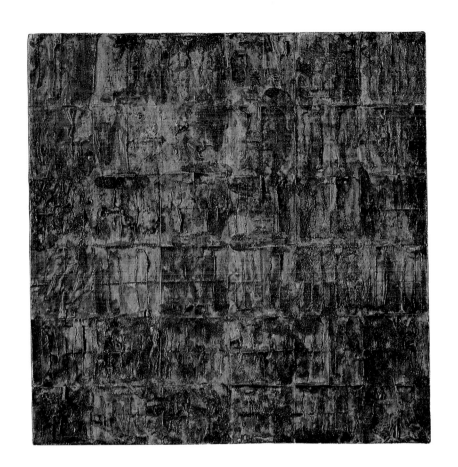

瓊斯 **無題** 1954
紙上油彩、貼布
22.9×22.9cm
休士頓Menil收藏

　　瓊斯以當時工作的藝術書店「馬爾波羅書局」裡找到的紙張進行
創作。「通常我會把紙張折起來然後撕掉。」瓊斯回憶著,「所
以當它們被攤開時,撕裂處就成了對稱的設計。這個拼貼集合了
撕裂的紙張。我的想法是做出對稱的某個物件,但它們看起來卻
不是對稱的。」另外,有兩件靜物畫—極簡的乾橘子繪畫—也逃
過被銷毀的命運。這些作品也同樣的呈現了鏡照和近似的對稱,
這項特色在往後的創作中不斷被瓊斯強調。另一件早期作品〈有
玩具鋼琴的結構〉中,瓊斯加入了鑲有數字的玩具鋼琴的鍵盤,
按壓即會發出聲響。瓊斯解釋,他非常著迷於繪畫「不只有一個
功能」的想法,這是為什麼會將聲音加入的原因。

　　1954年的〈無題〉同樣採取複合式的結構,以一個木盒與分
割成不同大小,由再製的名片與羅森索爾(Rachel Rosenthal)的

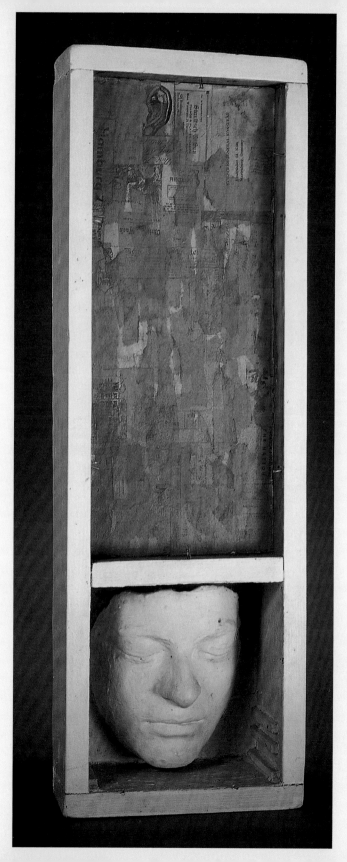

瓊斯　**無題**　1954
畫布、木框玻璃、石膏型（著色）、
攝影製版　66.7×22.5×11.1cm
赫希宏美術館與雕塑公園藏
（左圖）

瓊斯　**有玩具鋼琴的結構**　1954
黑鉛筆、貼裱、鋼琴鍵盤
29.4×23.2×5.6cm
Öffentliche Kunstsammlung Basel藏
（右頁圖）

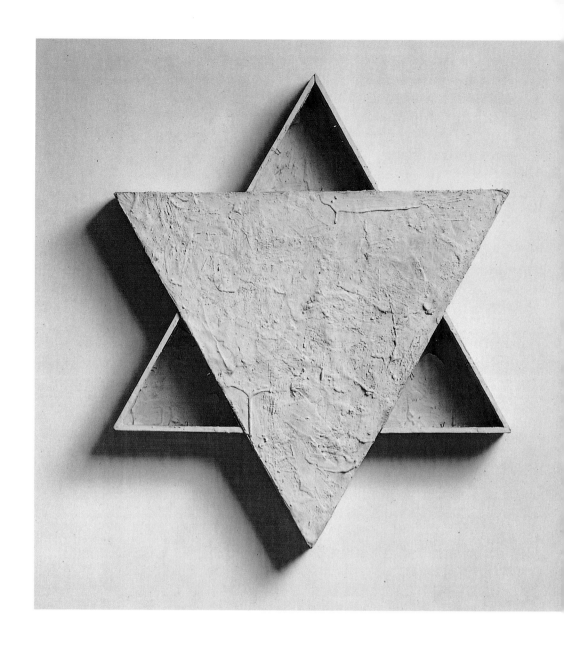

面部石膏像的組件結合而成。〈星星〉是個白色的三角形盒子，將蓋子翻轉九十度以形成星星的形狀。克里奇頓表示，這是瓊斯第一件受委任的創作：「他曾作過一幅十字架形狀的畫，那時羅森索爾說，若是個猶太星星符號她就會收藏。於是瓊斯做了一件，她也買下來了。」

　　瓊斯所有的早期畫作，都是將現有的符號形式與生活中的

瓊斯　**星星**　1954
報紙、畫布、木板塗
油彩蜜蠟、刮刀彩色
玻璃、釘、膠布
57.2×49.5×4.8cm
休士頓Menil收藏

瓊斯 **傳球** 1958
厚紙上油彩貼裱
58.4×45.7cm
S.I.Newhouse藏

材料,結合至他的拼貼作品中。而當時,紐約藝術圈正經歷著一陣重要的轉變時期。1940與1950年早期,被貼上抽象表現主義的標籤的繪畫,正面臨了瓶頸—具影響力的智者形容為一種威脅性的停滯不前與學術的鈍化。1952年,羅森伯格說過,美國行動繪畫的作品—一度被視為個體脫離社會的自由表現—已變成烙印上成功品牌名稱的商品,一張「天啟式的壁紙」。另一個重大的轉變,則是越來越多藝術家迴避1930年代時的社會與政治的討論。1940年代,藝術家在社會中扮演的角色,常被定義為勉強仰賴藝

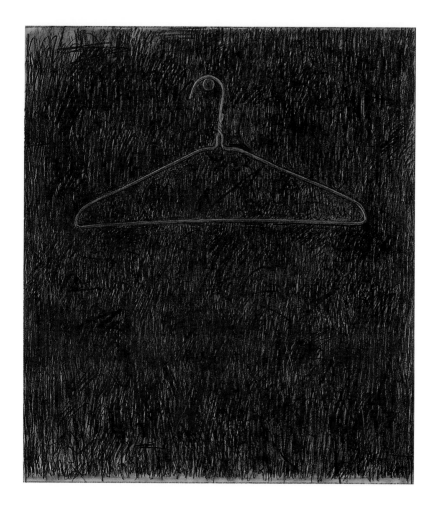

瓊斯 **衣架** 1958
紙上炭筆畫
61.9×54.9cm
私人收藏

術維生的局外人，最多只能期待著過世後的名望，而今已慢慢轉
向是被社會認可的，可以融入群體的人物。當時抽象表現主義的
倡導者，評論家艾希頓（Dore Ashton）表示1950年早期有許多藝
術家「正從貧瘠的生活中掙脫。」

　　截至1950年中期，新的美學推力並非來自視覺藝術的領域，
而是由多樣不同的領域中的代表共同匯流而成。其中最具影響
力的是作曲家凱吉與費爾德曼（Morton Feldman），他們在紐約
的表演常吸引了許多視覺藝術家與作家。凱吉受佛家與秘宗哲
學影響的實驗性手法，展現在創作與發表作品時的偶發機率與
自相矛盾上。他在1954年於第八街俱樂部舉辦的著名的「論無事

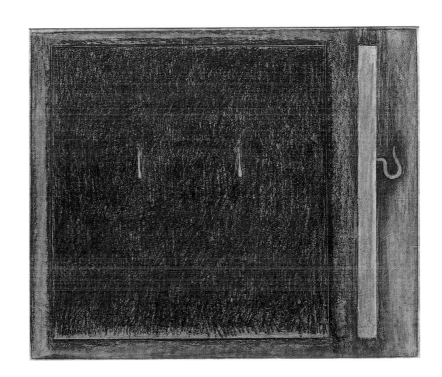

瓊斯 **鉤子** 1958
紙上蠟筆、木炭畫
46×60.3cm
Sonnabend藏

演講」，結尾時他說道，當他沒有在創作時，有時候他會領略到他的方法，但當他開始創作時，便發現他什麼都不知道。瓊斯的素描簿中的筆記和他在接受訪問時的言談，就像是凱吉的思想與論述的再現，例如他在1959年的說明：「有時候我先看見，再將它畫下。其他時候我則是先畫下再看著它。兩種都不是純然的情況，我也沒有偏好的順序。」一如凱吉像是一首曲或一段詩的「論無事演講」，沒有任何可從形式中獨立抓取出來的「內容」，瓊斯的畫作中內容與形式的結合是堅不可摧的。范恩（Ruth Fine）與南·羅森索爾（Nan Rosenthal）在一場1990年的訪談中，詢問凱吉的觀念對瓊斯藝術創作的影響，瓊斯回答：「他的音樂對我來說很新鮮，他對偶發機率與環境聲響的運用也幫助了我大開眼界與耳界，讓我認識到新的形式與可能…1950年中期，凱吉、康寧漢（Merce Cunningham）、勞生柏（Bob Rauschenberg）與我經常碰面…我是團體中最年輕的，最容易受到影響，而我想也是從這樣的交流中獲益最多的那一個。」

瓊斯 **靶** 1958
紙上鉛筆、黑鉛淡彩、
貼裱、厚紙襯底
38.1×35.2cm
福和市現代藝術博物館
藏

　　瓊斯在1947-48年進入南加州大學學習美術。該年底他搬到
紐約繼續進修，但卻因財務困頓被迫中斷。1951年，他被徵召入
軍，在那裡他替軍隊策劃展覽活動，在韓戰期間駐地日本數個
月。1953年服完役後，瓊斯獲得G.I.法案的獎助金，得以在紐約的
杭特大學註冊就讀。然而，在他第一天下課回家的途中，卻歷經
了嚴重的衰竭，臥床了一個星期，瓊斯在1977年《紐約時報》的
訪問中，回憶起那一場「高級教育生涯」的終點。

　　幾個月之後，瓊斯認識了勞生柏。瓊斯形容比他長五歲的勞
生柏，是他所認識的第一位「真正的藝術家」。隨後的幾年，瓊
斯與勞生柏兩人便開始了共同生活與創作的緊密關係。當時，勞
生柏以裝飾櫥窗維生，瓊斯則扮演協助的角色。就藝術創作的層

瓊斯 **彩色的數字**
1958-59
畫布塗底、報紙
168.9×125.7cm
紐約Albright-Knox美術
館藏（右頁圖）

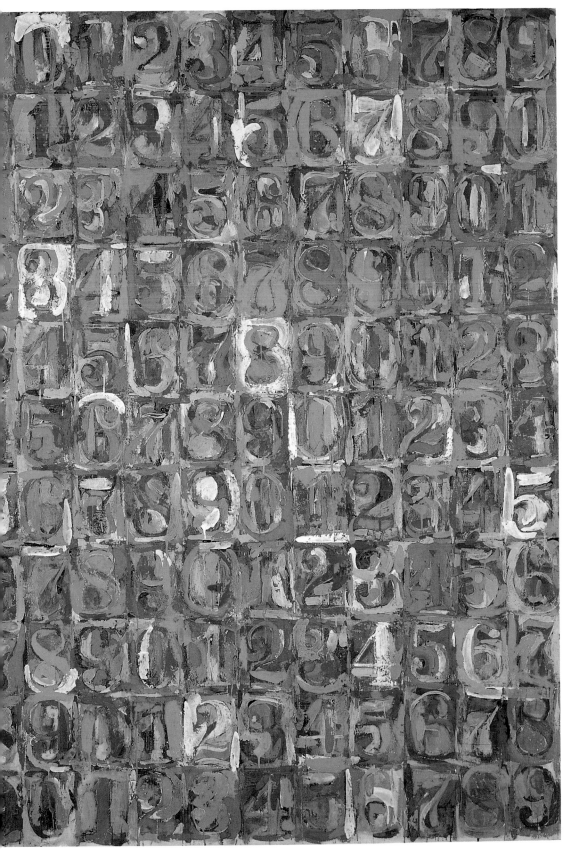

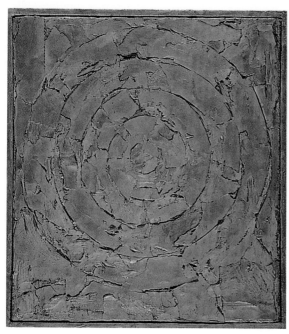

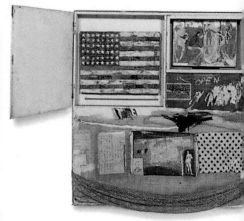

勞生柏　**短路**　1955　多媒體組合
126.4×118×12.7cm　藝術家自藏（上圖）

瓊斯　**靶**　1958　樹脂畫布貼裱　30.7×27.3cm
美國麻薩諸塞州菲利浦學院Addison美國藝術館藏
（左圖）

面，兩人想法的熱切交換也已然展開。勞生柏回憶道，他與瓊斯
是他們自己的首位評論家，他們是名符其實的「交換想法」。接
著，瓊斯承認他曾經替勞生柏畫過兩次畫作，因為他相信他對勞
生柏的創作了解透徹，所以能夠自己做。然而最後，他還是把畫
作交給了勞生柏，由他繼續完成，並以自己的名義賣出。兩人的
早期作品有許多相似處，其中對盒子、箱子的運用為瓊斯在1954
年，在紐約看見柯奈爾（Joseph Cornell）受超現實主義影響的拼
貼所誘發的面向。勞生柏則在1950年早期，將印刷物等現成物納
入自己的拼貼創作之中，也進行了單色繪畫的實驗。

　　就某種程度而言，勞生柏其實是第一個展出瓊斯的〈國
旗〉的藝術家，他將它納入在自己的〈短路〉作品中，在作品
完成的1955年，在紐約的斯泰伯畫廊的「繪畫雕塑第四年年度展
覽」中亮相。斯泰伯畫廊的年度展覽運作方式為，前年度參與的
藝術家將可推介下一年度的參展藝術家。當勞生柏的提議被否
決，便將雷·瓊森斯（Ray Johnsons）、斯坦·范德畢克（Stan
Vanderbeek）、蘇珊·威爾（Susan Weil）和瓊斯的作品組成自己

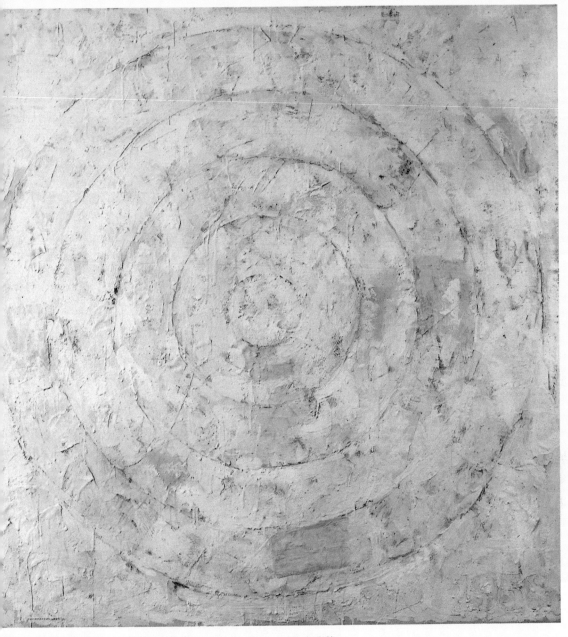

瓊斯　**白色的靶**　1958　畫布塗底貼裱　105.7×105.7cm　私人收藏

瓊斯　**靶**　1958
紙上炭筆畫　41×41cm
Denise與Andrew Saul藏

的作品展出，以表示抗議。最後，只有勞生柏的前妻威爾和瓊斯
的作品被採用。此外，〈短路〉還包括了早期凱吉的音樂會的節
目單，以及一張演員及歌手茱蒂·嘉蘭（Judy Garland）的簽名照
片，由於嘉蘭為當時的同志偶像，此舉讓一些藝術史學者，如湯
瑪士·克洛（Thomas Crow），將此詮釋為對同性群體的文化的暗
示。威爾和瓊斯的作品被封存在關閉的木門，並註記著「請勿打
開」。畫商卡斯特里買下了勞生柏這件拼貼作品。1965年，作品
上的瓊斯的〈國旗〉被竊，勞生柏只好換上伊蓮恩·絲圖爾特伊
凡（Elaine Sturtevant）所繪製的臨摹版本。在這時勞生柏與瓊斯
兩人已不住在一起，也很多年沒有聯絡，這或許是為何勞生柏沒
有拿另一幅瓊斯的〈國旗〉做替代的原因。

　　1964年，絲圖爾特伊凡以臨摹其他藝術家的作品，作為對他
們的致敬。她以一幅安迪沃荷為她創作的〈花朵〉絹印版畫，開

瓊斯　**白色的數字**
1958　畫布塗底
170.2×125.7cm
路德維希美術館藏
（右頁圖）

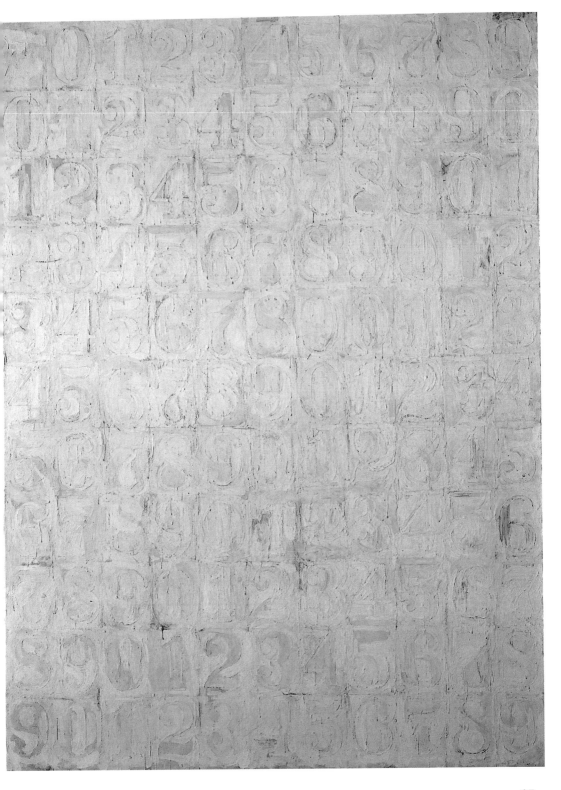

37

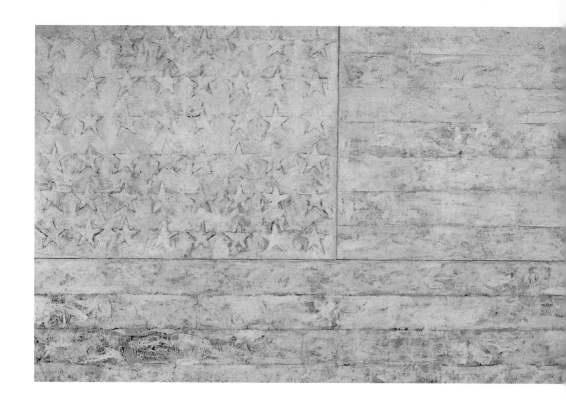

啟了充滿挑釁意涵的創作。勞生柏採用絲圖爾特伊凡的〈瓊斯的國旗〉，也代表著對她的創作概念的認可。

　　沃特・霍普斯（Walter Hopps）在1990年談及勞生柏的「融合藝術」，其中〈短路〉就是一件經典的集合作品。它代表了一個嶄新的、直接的處理交互影響的方式。在那個時期，（異性戀）藝術家情侶似乎在這方面較難以突破，他們彼此的影響常被視做是單向的，並且其中一位的成就往往會優於另一位。紐約圈著名的藝術家情侶檔，例如帕洛克與克拉斯諾（Lee Krasner）或是依蓮恩（Elaine）與杜庫寧，彼此經常是競爭、有著利害的關係。相反的，瓊斯與勞生柏之間的關係，與他們和凱吉與康寧漢的友誼，奠基在互惠的交換，以及偶爾在共同的計畫上的合作。「每個人似乎都會將別人停止做的撿起來，」凱吉回憶道，「四個方向的意見交流是非常棒的。是在一起的「氣氛」造就了我們每個人要完成的作品。」

　　除了1956年在邦威・特勒（Bonwit Teller）的〈白色國旗〉櫥

瓊斯　**白色國旗**　1955
蠟畫拼貼三聯作
198.9×306.7cm
紐約現代美術館藏

瓊斯　**灰色的數字**
1958　畫布塗底貼裱
170.2×125.7cm
Kimiko與John Powers藏
（右頁圖）

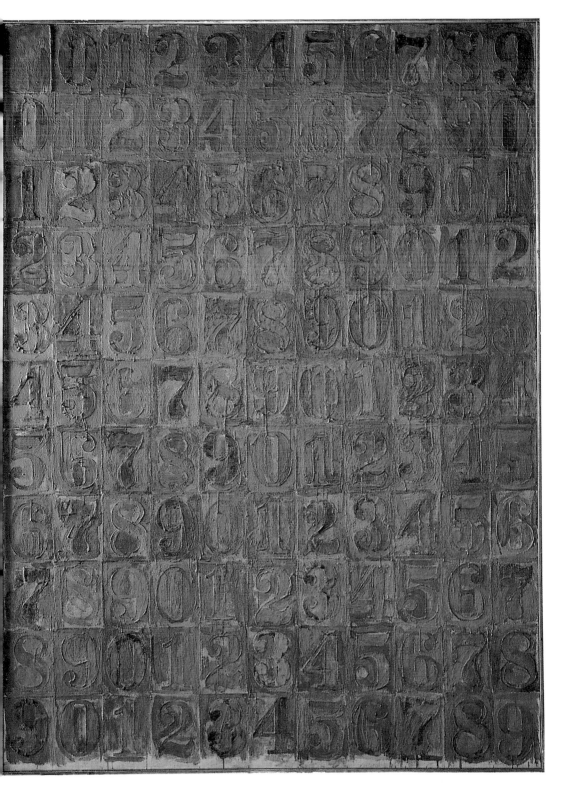

39

瓊斯　**有四張臉的靶**
1955
紙上鉛筆、粉彩畫
23.5×20cm
藝術家自藏

窗展覽之外，紐約猶太博物館的〈綠色的靶〉的展出，是讓瓊斯
的作品大受矚目的關鍵。艾蘭・卡普洛（Allan Kaprow）促成了瓊
斯在1957年三月的「紐約派的藝術家：第二代」的展出。當時剛
成立了畫廊的卡斯特里，就是在那裡初次認識了瓊斯的創作。隔
天傍晚，他的妻子伊蓮娜（Ileana）與一位畫廊助手造訪了勞生柏
的工作室。當時瓊斯就住在同一棟公寓裡，卡斯特里記起瓊斯的
名字，要求與他會面。他們很快的被瓊斯的作品擄獲，伊蓮娜買
下一幅瓊斯的畫，三人隨即同意合辦一場畫廊展覽——一場為期幾
十年的成功合作關係就此展開。

瓊斯　**綠色的靶**　1955
畫布塗底、報紙、布
52.4×152.4cm
紐約現代美術館藏

瓊斯　**綠色的靶**　1955
畫布貼報紙塗蜜蠟

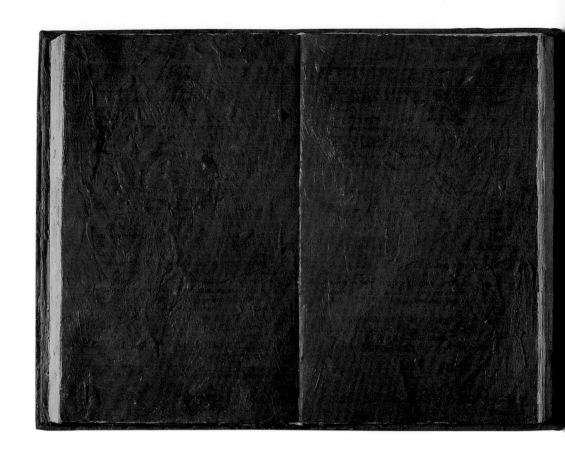

瓊斯　**書本**　1957
書本與木板塗蜜蠟
25.4×33cm
Margulies家族藏

　　瓊斯與卡斯特里的第一場合作展覽，是1957年五月的
一場聯展「紐約：布倫（Bluhm）、布德（Budd）、祖巴
斯（Dzubas）、瓊斯（Johns）、勒斯利（Leslie）、路易
斯（Louis）、馬利索（Marisol）、奧爾特曼（Ortman）、勞生
柏（Rauschenberg）、薩維利（Savelli）」，展覽中他展出的〈國
旗〉一作，引起了藝評家羅森布倫（Robert Rosenblum）的注
意。在他撰寫的評論中，在自問這件作品是褻瀆或是尊敬，短視
的或是深奧有理的之後，以其反映了「充滿活力的新達達主義精
神」的運作作結。隨後蔓延了好幾個月的討論中，像是「達達主
義」與「反藝術」的辭彙經常和瓊斯、勞生柏與其他藝術家連結
在一起，儘管瓊斯表明他並沒有將自己與達達主義，和杜象的
作品做密切的聯想。1958年，卡斯特里為瓊斯策劃了第一檔個人
展出，《藝術新聞》將其中一件展覽作品〈有四張臉的靶〉，

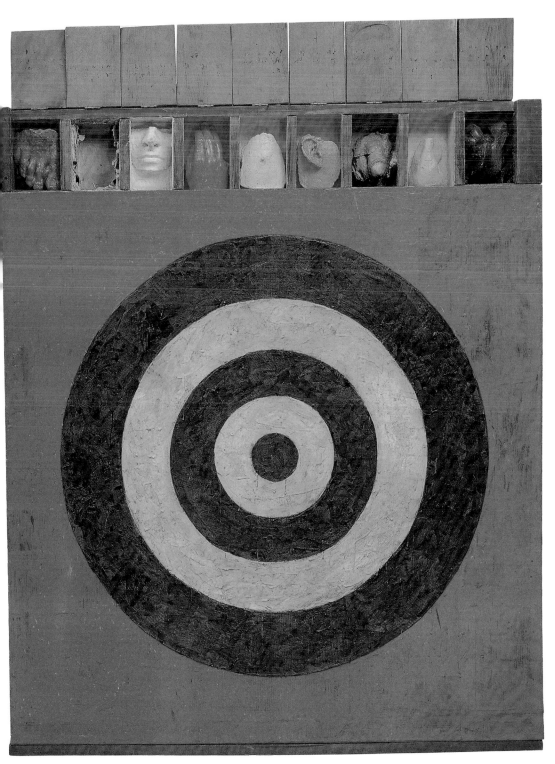

瓊斯　**有石膏模型的靶**　1955　畫布塗蜜蠟與物體貼裱　129.5×111.8×8.8cm　David Geffen藏

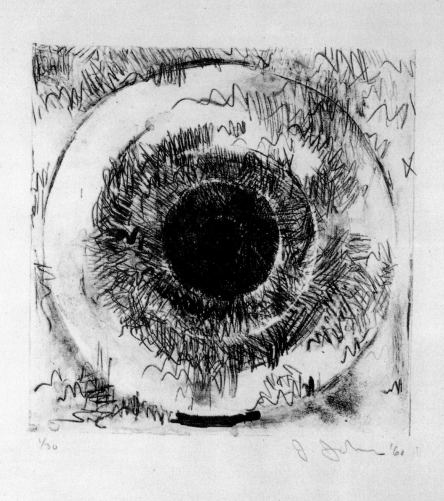

瓊斯 **靶** 1960 石版畫 57.5×44.7cm 紐約現代美術館藏

44

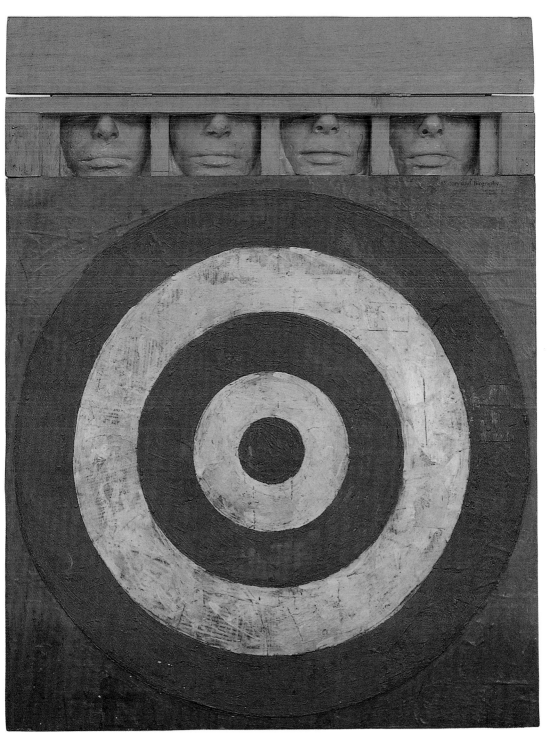

瓊斯　**有四張臉的靶**　1955　畫布塗蜜蠟、報紙、木箱裝石膏像　85.3×66×7.6cm　紐約現代美術館藏

複製刊登在雜誌的封面。而前一年的《藝術新聞》則是極力的推崇抽象表現主義。這樣大力支持一位默默無名的藝術家的行動，反映了編輯欲大刀闊斧改革的決心。除了〈靶〉和〈有四張臉的靶〉之外，展覽尚包括〈白色旗子〉、〈橘色之上的國旗〉、〈綠色的靶〉、〈有石膏模型的靶〉、〈畫布〉和〈書本〉。預展的幾天後，紐約現代美術館館長巴爾（Alfred H. Barr , Jr.）協同策展人密勒（Dorothy Miller）參觀該展。他們購買了三幅畫作：〈有四張臉的靶〉、〈綠色的靶〉與〈白色數字〉。引領國際潮流的紐約現代

瓊斯　**白色數字**　1957
蠟畫　86.5×71.3cm
紐約現代美術館藏

美術館，一次購藏多件年輕藝術家的作品，確實是件非比尋常的事，然而之後密勒表示，「這些作品並不昂貴，而且它們太引人注目了。」以巴爾為首的紐約現代美術館，1960年才組織了一場名為「新美國繪畫」的巡迴展覽，先在八個歐洲城市展出，最後回到現代美術館。這場標榜著抽象繪畫的重要性的展覽，揭示著重新調整的時刻已然來臨。

　　除了這三幅畫作，巴爾也對〈有石膏模型的靶〉展現了高度興趣。這一件上頭嵌有一排有蓋的盒子的作品，是先前〈有玩具鋼琴的結構〉的延伸。除了其中兩格，其餘都是以不同顏色塗上的身體各部位：腳、部分的臉、手、胸部、耳朵、陽具和腳後跟；最右方的綠黑色物件是一個骨頭。這些模型來自不同的人體，男性女性都有。瓊斯在1980年接受拜恩斯坦（Roberta Bernstein）的訪談時解釋，他特別設計讓這兩件作品—〈有玩具鋼琴的結構〉與〈有石膏模型的靶〉—被近距離的檢視，使觀者得以把玩上頭的鍵盤或是蓋子。這個面向在畫作被賦予美術館性

瓊斯　**畫布**　1956
木、畫布塗底貼裱
76.3×63.5cm
藝術家自藏

質的時候便喪失了，但在創作的起始點是很重要的。「我認為，
當人們越靠近這幅畫，他們所看見的會改變，也許他們會在靠近
的時候發現這樣的改變，若人們意識到這變化，就會留意著移
動、觸摸、聲響，或是眼前看見的變化。」

觀看、移動與觸摸的相互關係，也暗藏在槍靶的圖像中，瓊斯認為槍靶「代表了某種關係，與觀看我們觀看的方式，以及與被我們看見的世界上的事物之間的關係」，他在1965年對霍普斯說道。槍靶代表著的與眼睛之間的象徵關係，在許多以此為主題的插畫與版畫上變的更加明晰，黑色密集的線條集中在圓圈的中心，讓人聯想到瞳孔。此外，槍靶也帶有性慾、女性的傳統意味。不少評論家發現瓊斯的作品，與畢卡匹亞（Francis Picabia）的畫作〈西班牙夜晚〉（1922）裡，腹部與胸部各畫有一個槍靶，身上還有不少「彈孔」的黑色剪影女子，互有著異曲同工之妙。奧爾頓（Fred Orton）則認為〈有石膏模型的靶〉最特異之處，是其推翻性別特徵的傳統定義的方式，在此陽具是唯一可清晰界定為男性身體的元素。不只如此，有時候瓊斯的創作也成為他自身的替代，在一場凱吉1961年的音樂會上，瓊斯本人沒到，送了一個槍靶形狀的花圈。「一個充滿聯想的手法⋯」克里奇頓寫道，「花圈適用的場合是假日或是葬禮，勝利與悲劇，而瓊斯一直都對代替物、一件事物代表著另一件事物的概念充滿興趣。」

　　〈有石膏模型的靶〉對美術館的公共展出而言，被認為太過挑撥—至少是在蓋子被打開時。主辦「紐約派的藝術家：第二代」展覽的猶太博物館，在展前建議瓊斯將陽具模型和像是女性生殖部位的骨頭的蓋子蓋起，以使作品保有「神秘性」，瓊斯當然拒絕了，這件作品最後並沒有在展覽中展出。同樣對這件作品表達了購藏意願的巴爾，也因為瓊斯拒絕將陽具模型的蓋子永遠蓋上的要求，而放棄了購買。

　　七年後，紐約惠特尼美術館以一百萬美元—創下當時購藏美國在世藝術家作品的最高價，買下瓊斯的另一件國旗畫作〈三面國旗〉，慶祝美術館成立的五十週年。很巧的這一年剛好瓊斯年滿五十歲。「他在拒絕了一個出價後，說「我一直想要把一幅畫賣到一百萬元。」」克里奇頓寫著。無疑的，自1950年來，觀眾以及對〈國旗〉的看法已然改變。「因此，當你已經料想到觀眾是誰，再組成你的想法時，一切將是不同一回事了。」1978年的

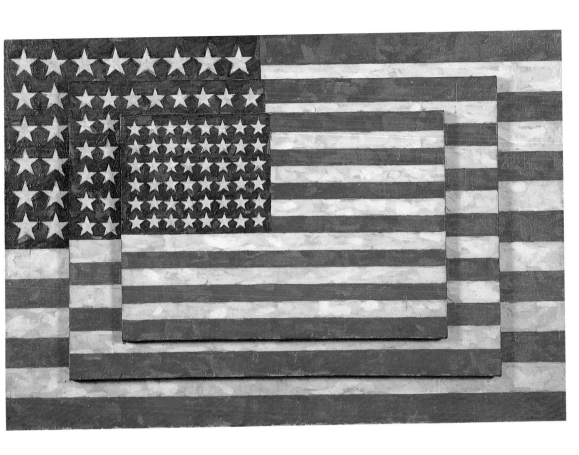

瓊斯　**三面國旗**
1958　畫布塗底
78.4×115.6×12.7cm
惠特尼美術館藏

瓊斯對著傅勒說。

　　卡斯特里為瓊斯舉辦的第一場展出非常成功，除了〈有石膏模型的靶〉由卡斯特里自行收藏，還有〈白色旗子〉瓊斯自留之外，作品全數賣出，他也瞬間成了萬眾矚目的焦點。1959年的時代雜誌這麼寫著：「29歲的傑斯帕·瓊斯，是藝術界最閃亮、耀眼的前衛新星。」

III. 全新的觀看視角（1950末－1960初）

　　在發展出高辨識度的簡易圖像，和1958年與卡斯特里共同締造的成功展覽之後，瓊斯轉而朝著一個新方向出發，雖然他自己並不認為這是個很「激烈」的轉折。〈錯誤的開始〉標示著這個新方向。瓊斯從慣用的蠟畫法轉移到油彩，帶著清晰色彩區塊的

49

平坦圖像也由多層次的顏料取代，雖然筆觸仍明顯的壓抑克制，已較以往鬆散自由，也更能展現「繪畫的」效果。顏色的名稱刻印在畫作表面，但卻鮮少符合刻字底下的實際色彩。而有時，例如「綠色」字樣的圖像卻不是以綠色的顏料畫成，在語言與視覺體驗之間頓時產生了衝突。一如克里奇頓的觀察，〈錯誤的開始〉關注著人稱「斯特魯普效應」（Stroop Effect）的實驗現象。1930年中期，心理學家斯特魯普（J. Ridley Stroop）在實驗中發現，當展示給人們的字彙內容與其語意代表的顏色不符時，將會延緩人們對於該字的視覺辨識。

　　這幅作品的名稱來自瓊斯在抽象表現者喜愛聚集的「雪松吧」裡，所看見的一張賽馬海報。瓊斯在1965年告訴霍普斯，他以此命名的原因之一，是因為〈錯誤的開始〉不同於他的其他畫作。換句話說，這個名稱暗指著，相較於他的先前作品，觀者認為這張畫作是個「錯誤」的可能性。然而，〈錯誤的開始〉同樣也適用於瓊斯的創作生涯的開端。在賽馬中，這個辭彙適用在描述賽馬太早離開柵欄而被判定失格的起跑。評論家羅斯（Barbara Rose）指出這個連結，認為瓊斯早期所受到的認可與矚目，不一定代表著對他的創作的真正了解。如同瓊斯對他突然的聲名大噪所做出的方向調整，羅斯寫道，「〈錯誤的開始〉並非是個嶄新的開端，而是試圖挽回一場失控的局面。」

　　無論如何，〈錯誤的開始〉在卡斯特里畫廊個展中的出現，擾亂迷惑了不少觀眾，其中也包括巴爾。相較以往畫作更「富表現性」的顏料運用，看起來像是回溯至抽象表現主義—還帶著相當濃厚的嘲諷意味。早在1957年的〈有兩顆球的畫〉，瓊斯就開始一系列著眼於雄性英雄主義，以及與抽象表現主義有關的主觀表現的創作。〈有兩顆球的畫〉的繪畫方式與〈錯誤的開始〉很接近。這幅畫由三張木板垂直構成。中間與上方的木板些微的彎曲，緊緊夾住兩顆上了顏料的球。這樣的作法導致圖像與物件之間的張力的形成，這也是瓊斯在隨後的許多創作中持續探究的關係。他與霍普斯談到〈有石膏模型的靶〉，「我想，若其中有牽涉到任何的想法，或是我現在抱持著任何想法，那麼我想的是，

圖見53頁

瓊斯　**錯誤的開始**
1959　油彩畫布
170.8×137.2cm
洛杉磯David Geffen藏
（右頁圖）

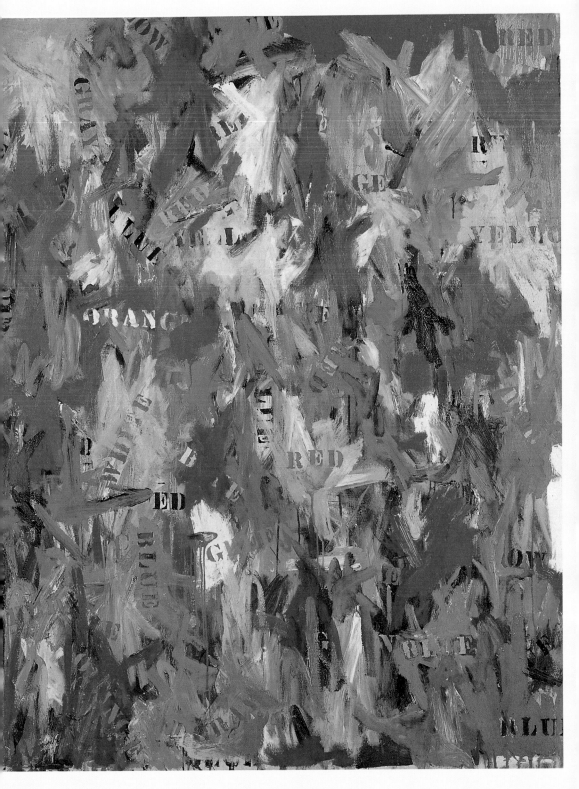

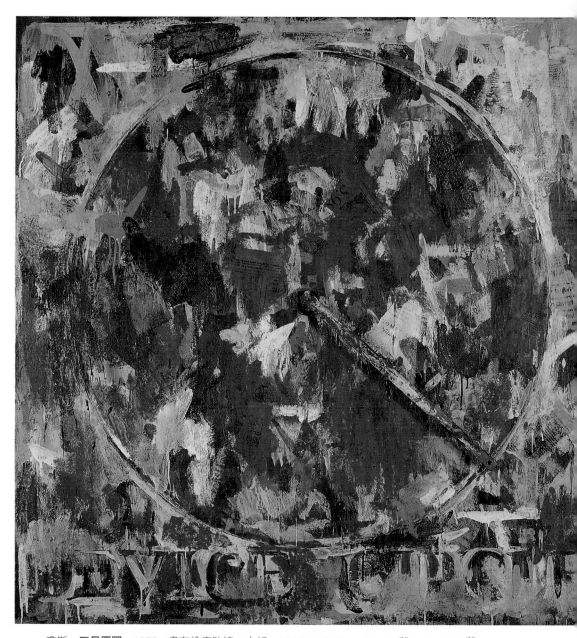

瓊斯　**工具圓圈**　1959　畫布塗底貼裱、木板　101.6×101.6cm　Denise與Andrew Saul藏

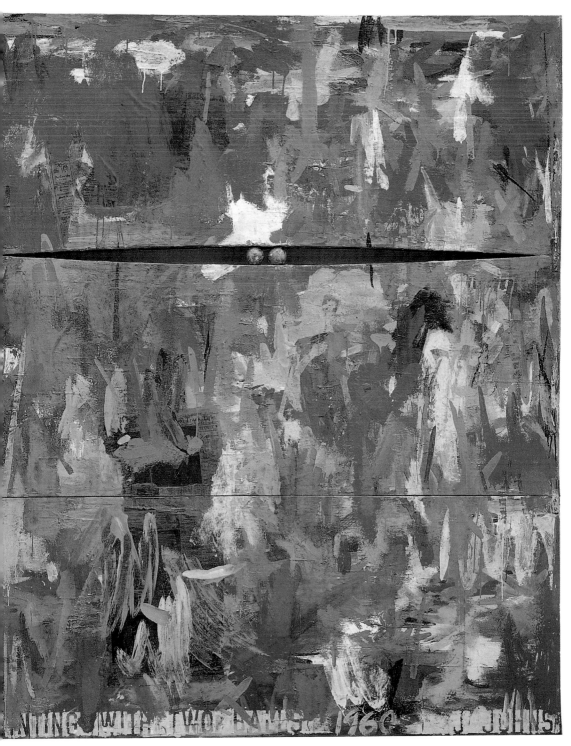

瓊斯　**有兩顆球的畫**　1960　畫布塗底貼裱、物體三聯作　165.1×137.2cm　藝術家自藏

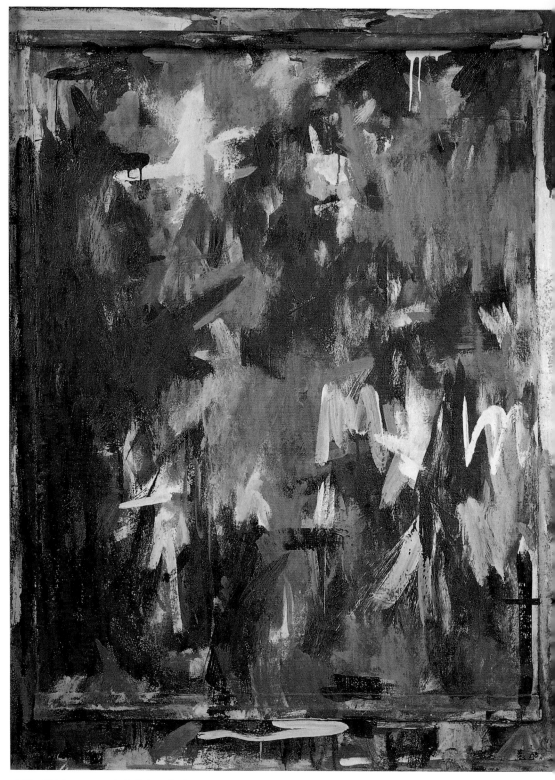

瓊斯　**影子**　1959　畫布塗底、物體　132×99cm　聖彼得堡俄羅斯國家美術館藏

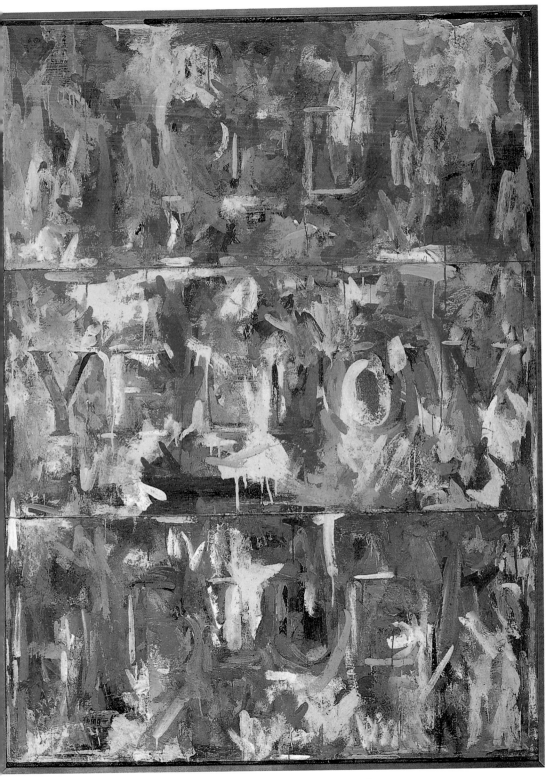

瓊斯　**窗外**　1959　畫布塗底貼裱　138.4×101.9cm　洛杉磯David Geffen藏

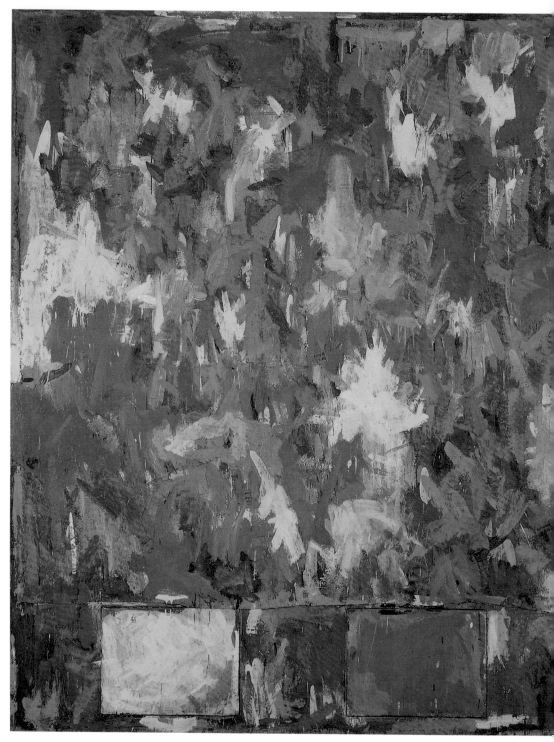

瓊斯　**公路**　1959　畫布塗底貼裱　190.5×154.9cm　私人收藏

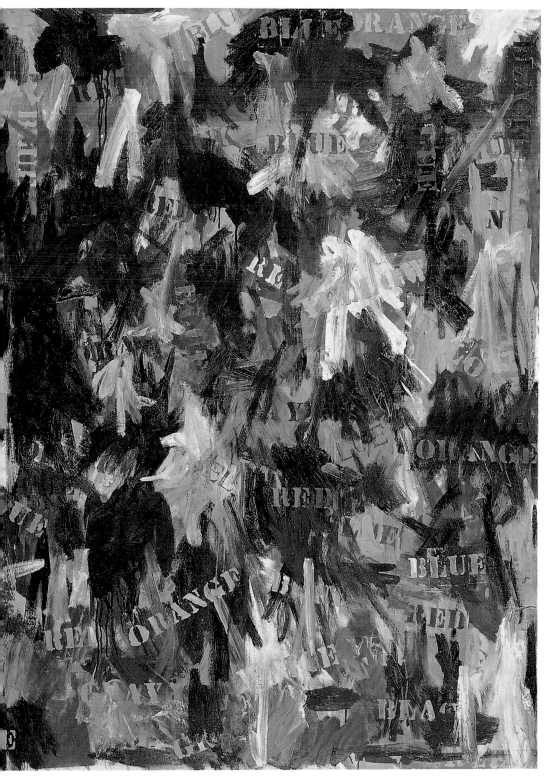

瓊斯　**狂歡**　1959　油彩畫布貼裱　152.4×111.8cm　洛杉磯Michael與Judy Ovitz藏

瓊斯　**三面國旗**　1959　紙上鉛筆　36.8×50.8cm　倫敦維多利亞亞伯特美術館董事會藏

瓊斯　**國旗**　1959　紙上鉛筆、黑鉛淡彩畫　30.4×40.6cm　Mildred與Herbert Lee藏

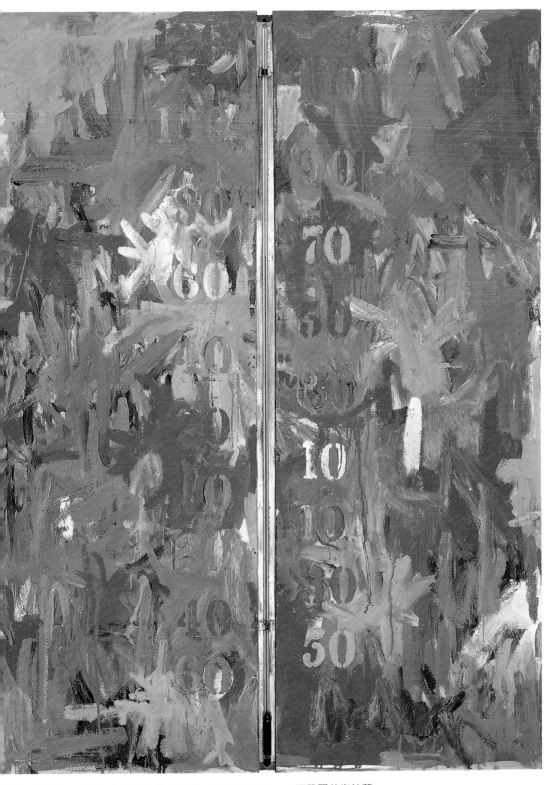

瓊斯 **溫度計** 1959 油彩畫布與溫度計 131.4×97.8cm 西雅圖美術館藏

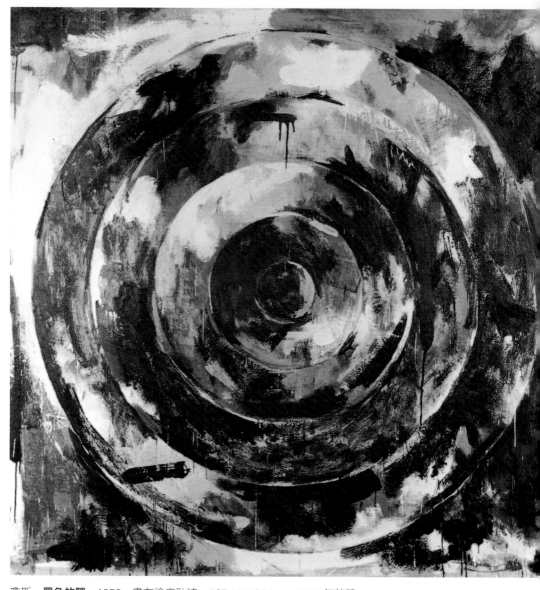

瓊斯　**黑色的靶**　1959　畫布塗底貼裱　137.1×137.1cm　1961年焚毀

瓊斯　**國旗**　1959　紙上黑鉛淡彩畫　30.5×40.6cm　私人收藏（右頁上圖）
瓊斯　**國旗**　1960　樹脂畫布貼裱　33×50.1×3.8cm　勞生柏藏（右頁下圖）

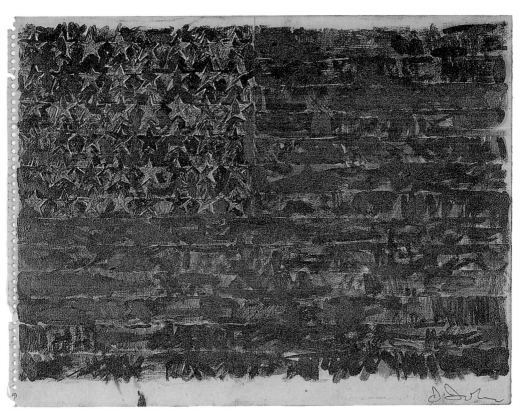

61

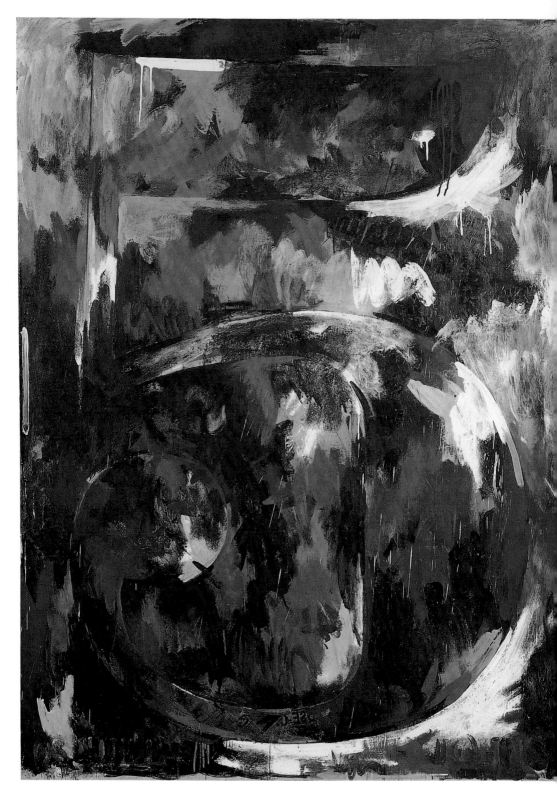

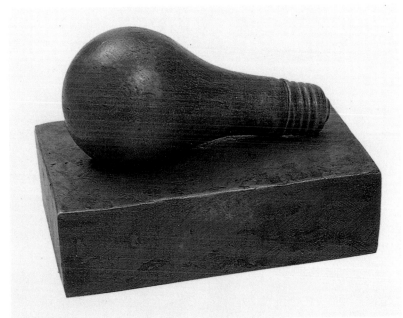

瓊斯　**燈炮**　1960
青銅
10.8×15.2×10.2cm
紐約Irving Blum藏

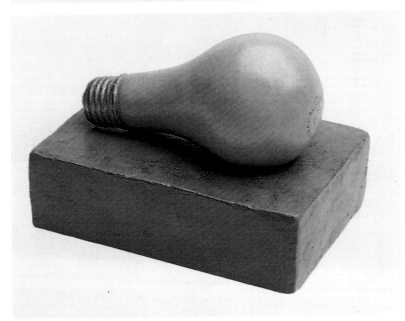

瓊斯　**燈炮**　1960
青銅油彩
10.8×15.2×10.2cm
藝術家自藏

瓊斯　**數字5**　1960　畫布塗底、報紙　183×137.5cm　巴黎龐畢度藝術中心藏（左頁圖）

瓊斯　**三面國旗**　1960　3張厚板上木炭鉛筆畫　30.2×42.5cm　Hannelore B. Schulhof藏

瓊斯　**0到9**　1960　紙上木炭　73.3×58.1cm
藝術家自藏

瓊斯　**夜騎者**　1960　紙上木炭粉彩貼裱畫
129.5×106.7cm　Robert與Jane Meyerhoff藏

瓊斯　**0到9**　1960　油彩畫布　182.8×137.1cm　福岡市銀行藏

瓊斯 **數字** 1960
紙上黑鉛淡彩畫
53.3×45.7cm
波士頓美術館藏

這幅畫是不是個物件，然後物件可以成為一幅畫…就是這樣。」

　　在1950及1960年代的藝評眼中，將繪畫與雕塑的媒材混合的手法是個褻瀆的行為。尤其是地位崇高的藝評家葛林伯格（Clement Greenberg），堅信著現代藝術的菁華，在於每項媒材的特定特質。就繪畫而言，扼要來說，應藉著「遍及全面」的構圖，強調畫作表面的平坦度，並避免任何空間性的推想。雖然大體來說瓊斯採用他的二維圖像—國旗、槍靶、地圖等—顯示他對繪畫的平坦性的尊重，但他也常在創作中使用立體的物件，讓真實的空間介入畫中。另一方面，這幅畫也對葛林伯格等藝評熱切支持的美國繪畫迷思，做了一番貌似友好的嘲諷。作品中被包

瓊斯 **兩面國旗** 1960
紙上黑鉛淡彩畫
74.9×55.2cm
藝術家自藏（右頁圖）

夾壓抑的「球體」，諷刺著帕洛克與杜庫寧時期的藝術家應有的剛強與活力，以及他們在創作與生活中經常對男子氣概的鋪張展現。〈有兩顆球的畫〉—若我們拿其中的「畫」作為動詞—也可被解讀為作者的自我解嘲。就某部份而言，這兩顆球是瓊斯在〈有石膏模型的靶〉等作品中採用的身體部位的抽象化身，因此可被視為對「抽象」與「具象」藝術之間對立的關係的指涉。范恩與南·羅森索爾推測，球體的前身很有可能是來自瓊斯1954年創作的兩顆橘子的繪畫〈無題〉。

〈有兩顆球的畫〉是第一幅瓊斯在作品下緣印上名稱、日期與簽名的作品。瓊斯以廢除親手簽名的作法，更激進的攻擊關於藝術原創性的傳統想法。1962年，史汀伯格試圖探究瓊斯的創作決策與其主題根據的準則。「我試著將必要性與主觀的偏好區分開來，但在瓊斯眼裡卻是難以理解的。」史汀伯格感嘆著，「我問瓊斯他使用的數字與字母的樣式—這些都是粗糙、標準化製成、不具藝術性的：『你使用這些字型，是因為你喜歡它們，或是因為模板字生來就是如此？』『但這就是我喜歡它們的地方，它們就是這樣。』」

瓊斯面對一個問題時，經常以另一個問題回覆，或是用一個將問題丟回去的答案，這個特色造就了他的專屬辭彙「瓊斯式對話」。瓊斯的談話經常全然的比照字面意義，最經典的一例，是克里奇頓在一次晚餐聚會中指出：「他是我見過，最按照字面的人。」坐在餐桌主位的瓊斯並沒聽見…「我想這樣的刻板也顯現在他的創作中，」克里奇頓提高音量說，「他是個讓人難以捉摸的人。總是完全的針對你說的話。」—「不然我還能從你身上得到（take）什麼？」瓊斯回答。「喔，你知道我的意思，瓊斯。」—「不，」瓊斯認真的回答，「我不知道」—「那裡，」這位藝評得意的笑著，「你看見（see）我的意思了嗎？」

瓊斯與藝術評論家及他們的論述間的互動，也累積成一系列的作品與文字。首先是1959年三月出版的〈藝術〉期刊，這是一封瓊斯寫給編輯的信，為回應一篇〈紐約時報〉未來的總編輯克拉莫（Hilton Kramer）的評論。在二月的雜誌文章中，克拉莫提

瓊斯　**微笑的批評家**
1969　有金冠的鉛浮雕
58.4×43.1cm
路德維希美術館藏

到了幾位藝術家，並形容瓊斯是「不是達達的達達」。在提到一系列參觀的展覽後，克拉莫以繪畫媒材的可能性已經耗竭的觀點，作為文章的結尾。「感謝老天，」瓊斯回答，「藝術不像藝評家寫的那樣，而較像是藝術家做出來的那樣。」同年誕生了〈微笑的批評家〉的素描與雕塑，一支牙刷上面鑲著齒冠，而不是刷毛，瓊斯在1969年，以此樣式又做了一件鉛浮雕作品。

以牙齒代替刷毛產生的不安感，使人聯想起超現實主義的物件，例如歐本漢（Meret Oppenheim）毛茸茸的杯具。不管如何，〈微笑的批評家〉都像是在暗諷著，評論家的優雅笑容都不是真的。

1958年，一對收藏瓊斯的〈TENNYSON〉畫作的夫婦，贈與瓊斯一組杜象的〈手提箱盒子〉（1936-41）複製品，這是一組可攜式迷你博物館，幾乎囊括杜象所有先前作品的縮小版作品。這個禮物可能也啟發了瓊斯，將杜象的現成物概念應用在創作中，也影響了自己對拾得物的用法。此外，1960年瓊斯發表了一篇有關杜象的〈綠色盒子〉的評論，其中也包括對未完成的〈大玻璃〉（1915-1923）的簡短註記。〈綠色盒子〉在1960年以英文翻譯的印刷版本出版。在評論中，瓊斯從段落中擷取了一些字，描述物件「記憶的痕跡」轉移到另一個相似物件上的不可能：「失去認識的可能／兩個相似物品／兩個顏色，兩條帶子／兩頂帽子，兩個任意形式／以達到不可能性／充分視覺記憶／從一個轉移／例如物件到另一個物件／記憶的痕跡。」

1958年至1960年初期，瓊斯創作了一系列作品，將日常物件，例如手電筒與燈泡，以多變的手法轉化為「相似的物件」一

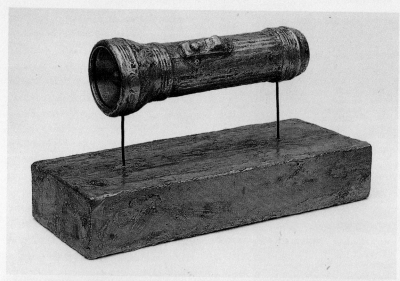

瓊斯　**電燈1號**　1958
手電筒與塗樹脂色木材
13.3×23.2×9.8cm
Sonnabend藏

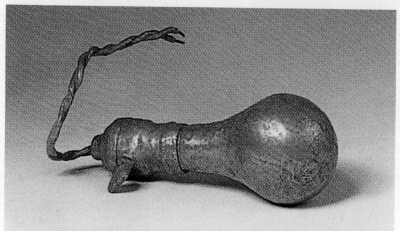

瓊斯　**電燈2號**
1958　樹脂雕塑
7.9×20.3×12.7cm
費城美術館藏

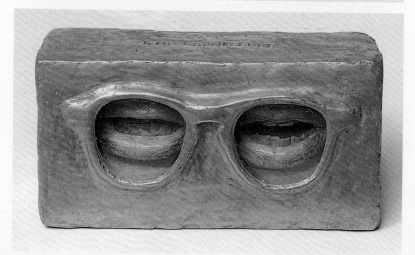

瓊斯
看見批評家2號　1964
石膏樹脂塗料與眼鏡
8.3×15.9×5.4cm
費城美術館藏

瓊斯　**TENNYSON**
1958　畫布塗底貼裱
186.7×122.6cm
（右頁圖）

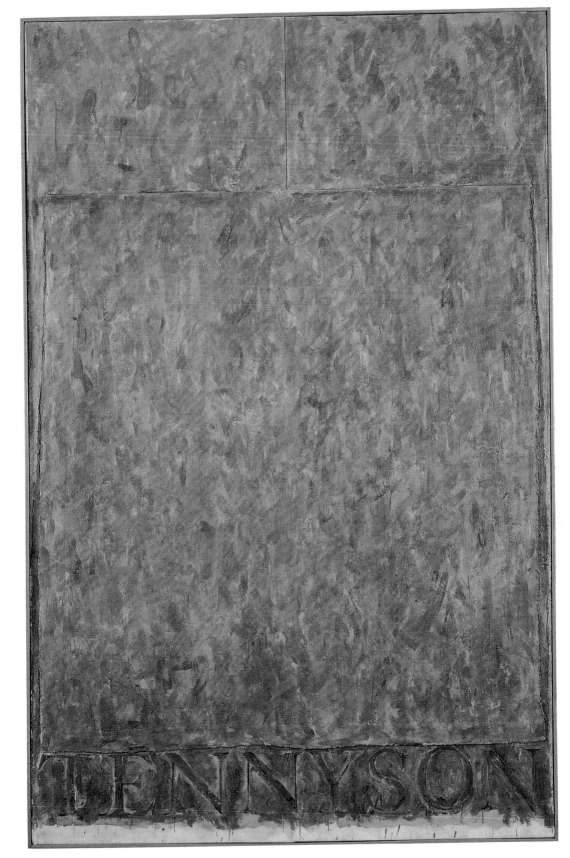

藝術品。在〈電燈1號〉中，他首次使用參雜了鋁粉的乙烯基樹脂。其他的物件則是以混凝紙漿、石膏做為模型。在〈看見批評家2號〉中，在一副眼鏡中出現的不是眼睛，而是微開的兩張嘴唇，彷彿將要吐露言語—瓊斯又再一次觸及藝術批評的領域。對此，瓊斯談到他之前在卡斯特里畫廊的佈展經驗，當時有一位評論家走進詢問展覽作品。但瓊斯記得，那位評論家並沒有注意任何他說的話。評論家問瓊斯，他怎麼稱呼「這些東西」，瓊斯回答「雕塑」。他問瓊斯這些只是模子，為何稱呼它們為雕塑。瓊斯說它們不是模子，「有些曾是模子，而後再將它們打碎並重新創作。他說是的，它們是模子，不是雕塑。」1978年，瓊斯對著傅勒，將〈微笑的批評家〉與〈看見批評家〉描述成「卡通」。「一點也沒錯，」傅勒回答，「它們像是那種好的卡通畫家一個禮拜會出現好幾次的創意。」「當然，我希望是這樣」瓊斯說道。

關於瓊斯的雕塑創作，還有另一件軼事。瓊斯在一場1964年的訪問中提到，「那時候我在進行一些較小物件的雕塑，像是手電筒和燈泡。然後我聽到一個有關杜庫寧的故事。他因為某件事情對我的畫商利奧・卡斯特里（Leo Castelli）非常惱怒，說了類似的話：「那個賤貨，你給他兩個啤酒罐頭，他也照樣能拿來賣。」我聽見後，想著：「兩個啤酒罐頭…多麼棒的雕塑！」這對我來說，正好符合我當時在做的事情，所以我就做了—而利奧也將它們賣出去了。」

第一眼看見這兩個塗上油彩的青銅啤酒罐頭，讓人想起1954年兩顆並列的橘子靜物畫。一件作品中重複的兩個圖像，首度出現在〈兩面國旗〉中，使卡斯特爾曼（Riva Castleman）想起禪宗佛教中，作為冥想的重複儀式。然而，當觀者靠近細看這件雕塑，會發現左手邊的罐頭是開啟並凹陷的，右手邊的則是密封緊實的。它們的大小不一，蓋子的圖騰也不相同。左方有三個圓圈印記的罐頭來自佛羅里達，另一個則來自紐約。它們有著製作量產的產品外觀，同時卻看起來像是手工製成。貝爾恩斯坦（Roberta Bernstein）認為瓊斯採用Ballantine罐頭的原因，是

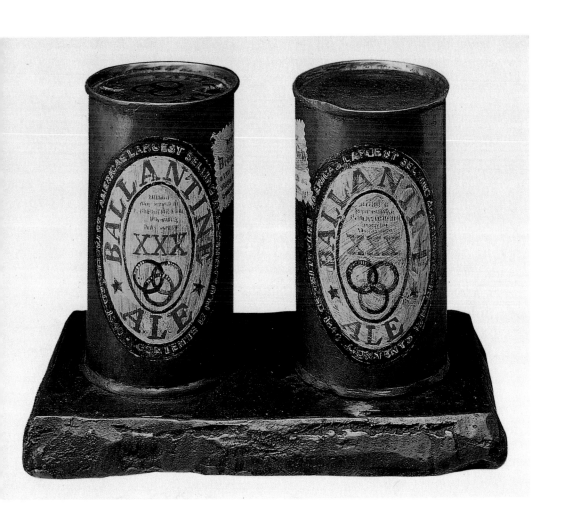

瓊斯　**塗上顏料的青銅**
1960　青銅油彩
14×20.3×12cm
路德維希美術館藏

因為它們的色彩近似傳統的青銅。所羅門（Alan Solomon）則敏銳的捕捉它們予人的一種躁動不安感，彷彿這些物件正努力著蛻變為雕塑。此外，作品的名稱〈塗上顏料的青銅〉也促使觀者聯想到眼前的雕塑試圖變成繪畫—或是相反。就瓊斯早期的作品來說，他希望人們將它們視作物件—就像是牆上的暖氣機。凱吉記得，瓊斯因為創作立體的物件，對他身為藝術家的自信心產生些許動搖。當他們在一間掛有畫作和雕塑的房間內交談，瓊斯聽到他剛說的話（「我不是個雕塑家。」）突然笑了。凱吉感到相當不解，瓊斯對著凱吉說道，好像他能夠做出判定一般，「但我「是」雕塑家，是嗎？」按照瓊斯的觀點，〈塗上顏料的青

73

銅〉代表一件關於繪畫的雕塑，就像〈錯誤的開始〉是一件有關於顏色的畫作一樣。

　　這個觀點在〈塗上顏料的青銅（裝畫筆的Savarin罐頭）〉顯得更為真切。瓊斯對霍普斯說明，這件作品的模型，是直接從工作室取得的。瓊斯將裝有松節油與畫筆的Savarin咖啡罐轉變成青銅鑄模用的石膏，再以非常貼近「原始」的方式在上頭塗上顏料。這個咖啡品牌是以法國美食家Jean Anthelme Brillat-Savarin的名字命名，他以1826年出版的《味覺的哲學》奠定了在歷史上的地位。而瓊斯對這位法國作家的興趣，遠不僅止於他自己就是位拿手廚師這項事實。Brillat-Savarin提倡人們提煉對於不同味道的識別能力。他曾說過一句名言，一個真正的美食家，在吃了松雞肉後，可以說出牠是用哪一隻腳睡覺。霍普斯在1965年曾說，觀看〈塗上顏料的青銅〉，也同樣需要敏銳的識別能力。他告訴瓊斯，這件作品最驚人之處，在於原本的畫筆在青銅雕塑中幾乎看來一模一樣。瓊斯從沒有在其他作品中，在創作時如此致力的保留物件的原初樣貌，甚至連啤酒罐頭也無法與之相比。瓊斯說道，他著迷於一個狀態與另一個狀態混淆的可能性，但也著迷於，再次細看後，便很清楚的發現這並非是另一個物件的可能。此外，凱吉也曾強調瓊斯的作品與杜象的現成物之間的差別—現成物常是自日常世界中直接拿取，並宣稱為藝術—而瓊斯的物件：「啤酒罐頭、手電筒、裝畫筆的咖啡罐：這些物件和其他的作品並不是被發現的，而是被創造出來的。它們被另一種觀看方式看待著。顯然的，這些青銅是以藝術之姿偽裝著，但當我們看著它們，就會失去理智，用尊敬的心將它們轉化為生命。」

　　由於創作常取材自世俗世界，瓊斯經常被視為普普藝術的先驅人物。1962年，重量級的詹尼斯（Sidney Janis）畫廊推出了「新寫實主義者」展覽，普普一詞開始在紐約藝術界風行。這個在英國發跡的新類型的特徵，便是擷取日常生活中的普通圖像作創作，尤其是廣告與消費商品、電視與印刷媒體。伴隨這個風潮而來的，是圖像的精簡化。瓊斯在1963年參與了幾檔相關的展出，包括華盛頓現代美術館的「大眾圖像展覽」，與紐

瓊斯　**兩面國旗**　1959
蠟畫　199×145cm
德國科隆路德維希美術
館藏（右頁圖）

74

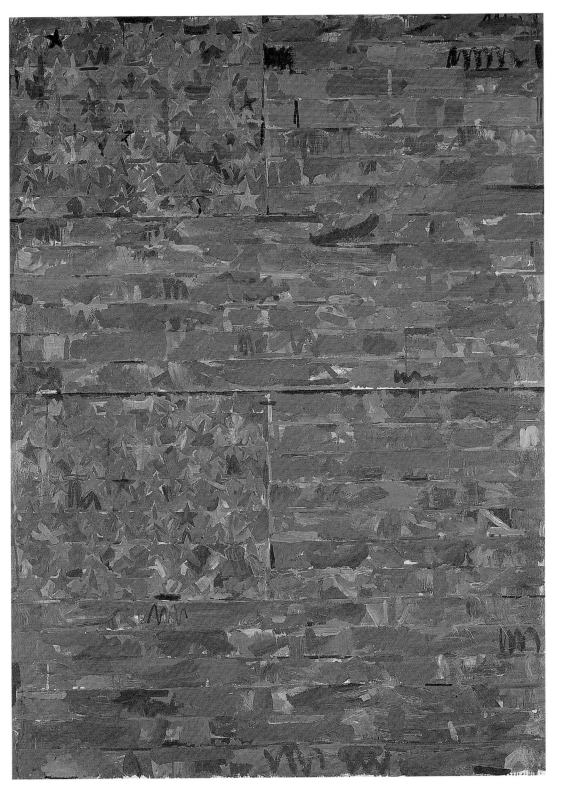

約所羅門古根漢美術館的「六位畫家與物件」。後者的策展人是阿羅威（Lawrence Alloway），是第一次使用「普普藝術」詞彙的人物之一。「六位畫家與物件」集結了丹尼（Jim Dine）、瓊斯、李奇登斯坦（Roy Lichtenstein）、勞生柏、羅森桂斯特（James Rosenquist）與沃荷的創作。約莫在同一時間，藝評家斯文森（Gene R. Swenson）在《藝術新聞》刊出了一系列與八位與普普相關的藝術家的訪談，包括瓊斯、丹尼、李奇登斯坦、沃荷、羅森桂斯特、印地安納（Robert Indiana）與維塞爾曼（Tom Wesselmann）。

事實上，Ballantine啤酒與Savarin咖啡罐頭，是唯二瓊斯從商標商品世界中直接借用的物件。它們與沃荷在1962年起採用的康寶濃湯罐頭有著顯著的差異。據伐爾內多（Kirk Varnedoe）的觀察，普普藝術的物件動輒牽繫著買賣，反觀瓊斯的物件保持著一定的所有權，像是畫筆的青銅雕塑至今都還是藝術家本人的收藏。彩繪的Ballantine啤酒罐頭雕塑則被卡斯特里賣出——這也正是作品的概念之一——另一件微幅修改的版本也同樣由瓊斯收藏。

1963年，《新聞週刊》宣稱，三十二歲的瓊斯或許是世界上最具影響力的年輕畫家。大體上，藝術史學家總將瓊斯的定位，縮減成抽象表現主義與1960年代的後起潮流，例如普普、極簡與觀念藝術之間那個消失的接合點。瓊斯當然屢次的拒絕著這樣的劃分，認為這是種誤解，或是「只是一種社會學」。他曾對斯文森說，「你一開始製作口香糖，但每個人都拿它做黏著劑使用，那麼不管是誰做的，都被賦予製作黏著劑的責任，即使你真正想要做的是口香糖。」按此說來，瓊斯對莫里斯（Robert Morris）、塞拉（Richard Serra）、海斯（Eva Hesse）與史密斯（Kiki Smith）等新生代畫家與雕塑家的深遠影響，或許可形容為過於豐富的解讀導致的結果。馬爾登（Brice Marden）、柏奇納（Mel Bochner）與佛萊維（Dan Flavin）都曾將瓊斯的名字納入作品標題，作為對他的致敬。有時候瓊斯的藝術，例如在諾曼（Bruce Nauman）的創作中，更是一種對於杜象的影響力的過濾。1988年，諾曼說，「我喜歡杜庫寧的作品」，「但是瓊斯是第一位藝術家，在

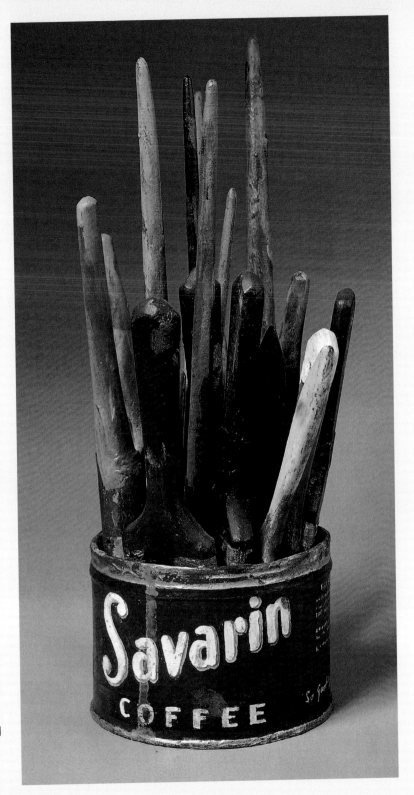

瓊斯　**塗上顏料的青銅**
1960　青銅油彩
34.3×直徑20.3cm
藝術家自藏

自身與創作繪畫的物理活動之間，保有部分的思想距離。」諾曼1969年的錄像作品〈彈跳的球〉與〈黑牆〉，近距離的拍攝一隻在藝術家的睪丸上下游動的手，或是將它們塗上黑色，「顧名思義的」翻新了瓊斯的〈有兩顆球的畫〉。

IV.「我的情感回憶」（1961年後－1980）

　　1961年常被視作瓊斯的藝術發展的重要轉捩點。他在南卡羅萊納州沿海的愛迪斯多（Edisto）島買了一棟房子，在往後的每一年都在這裡待上好幾個月，也使他得以與紐約藝術界保持著一定的距離。克里奇頓指出，1960年初期，瓊斯的繪畫變得「更自我指涉、更困難、更躁動不安。」而在史汀伯格眼中，瓊斯那個時期的作品是「過了三十歲的藝術家果敢坦然的自傳。」

　　這些畫作絕大部分以灰色為主，與1956年的〈畫布〉與第一幅字母畫〈灰色的字母〉色調相同。〈畫布〉是瓊斯將真正的畫布支架固定在畫上的首件作品，支架在1960年代的創作中再度出現，例如〈根據什麼〉與〈傻瓜之家〉。藉此，瓊斯將他對繪畫工具的看法，名正言順的納入作品的畫面。「繪畫作為物件的極端問題之一，」他向克里奇頓解釋，「是另外一面一背面。這個問題無法解決，它藏於作品的本質之中。」除了邏輯與形式上的要素，後期的評論家也在這項工具中發現了表達的價值：「這樣的安排充滿了憂鬱，引發了拒絕、取消、缺席、沉默的聯想。」策展人羅斯福斯（Joan Rothfuss）寫於2003年。

　　瓊斯早期創作單色灰色畫作的意圖，是為避免「顏色的情緒與戲劇性。」「灰色的蠟畫對我來說，可以讓繪畫的原義超越其他的一切。」在和克里奇頓的對談中，瓊斯甚至形容自己是個無能的色彩畫家，在色彩的識別上比大部分的人都吃力：「那時我正在創作一幅彩色的數字繪畫。只要我在上頭多創作一分鐘，整幅畫就會變成灰色的。我無法看見任何色彩，我只好停下來。」除了生理經歷之外，灰色的蠟畫也讓人聯想到瓊斯敬佩的馬格利特（René Magritte），他在1950年早期創作了一系列的畫，畫中的

瓊斯　**灰色的字母**
1956
報紙塗蜜蠟與油彩畫布
紙　168×123.8cm
休士頓Menci l收藏
（右頁圖）

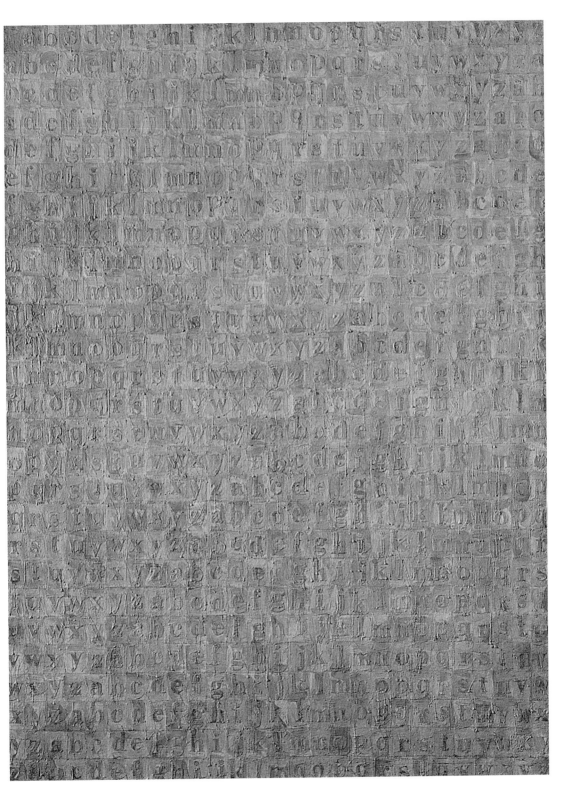

79

物件都化作灰色的石頭。

　　如同1960年初的〈有兩顆球的畫〉—受到杜象〈綠色盒子〉的啟發—瓊斯經常將語言的元素與畫面結合。這與他對奧地利哲學家維根斯坦（Ludwig Wittgenstein）的著作的興趣相符合。〈傻瓜之家〉便是該時期最先完成的創作之一。作品展現了兩個方向—作為物件與觀念——系列的家用與工作室用具：一條毛巾、一個畫布支架、一只杯子，以及一支有如放大版的畫筆的掃帚，它旋轉的動作感被水平的畫筆方向烘托出來。畫面上方的刻印題字暗示著這張畫布的立體圓筒型狀。後來完成的多組作品，例如〈聲音2〉，瓊斯也以不同的懸吊方式的聯想，引發不同的暗示效果。

　　瓊斯的1960年代畫作常被認為艱深難解。藝評家羅斯寫道「若可破解它們的意義，那麼它們必定藏身於畫布或畫紙之內的世界。在這裡，重要的不是物件的身分，而是它們的關係的本質。」借用維根斯坦的辭彙，人們或許會在這些畫作中談到「私人語言」（private language），原本只有說話的那個人才懂的意義，將可擴大成通用的語言。「『底下』似乎有某種『壓力區域』…，語言以一種迫使語言改變的方式運作」瓊斯在1963-64年

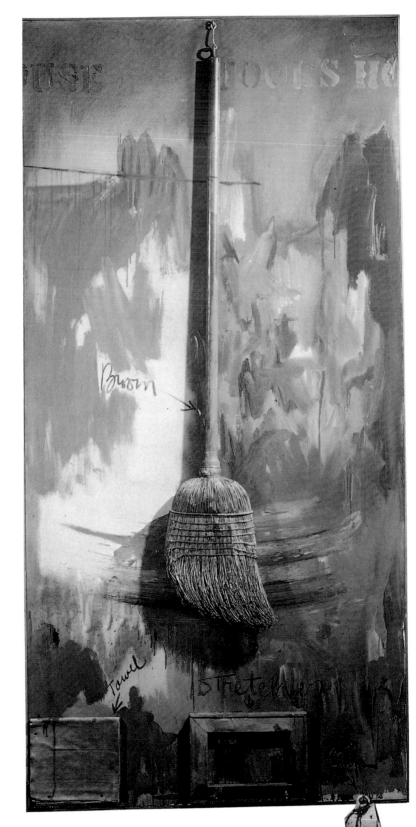

瓊斯　傻瓜之家　1962
油彩畫布物體
182.9×91.4cm
Jean Christophe Castelli藏

的素描本中註記著。「（我相信繪畫是個語言，或是希望語言成為任何形式的認知。）若某人樂在這樣的交換過程，他就會邁向新的認識、名字、圖像。」

除了維根斯坦與媒體學家麥克魯漢（Marshall Mcluhan）的著作之外，瓊斯也藉由閱讀其他作家的著作，或是與他們之間的合作汲取創作靈感。回到1958-59年，瓊斯以名為〈TENNYSON〉的一幅畫與兩件素描，對被艾略特（T. S. Eliot）稱作「偉大的詩韻與憂鬱大師」的丁尼生（Alfred Tennyson）致敬。1963年創作的幾件作品中，瓊斯也提到英年早逝的美國詩人克雷恩（Hart Crane），與他充滿隱喻的複雜長篇詩〈橋〉（1930）。克雷恩在1920年早期住在布魯克林，布魯克林大橋是他創作詩集的中心概念之一，也被視作是對華特‧惠特曼（Walt Whitman）的《草葉集》，以及艾略特的《荒原》的回應。童年浸濡在基督科學的克雷恩有著同性戀傾向，這樣的矛盾促使他成了一名詩人。1932年，他在大西洋的客輪上跳下墨西哥灣自殺。

〈潛望鏡（Hart Crane）〉裡伸長的手臂也許是溺水的克雷恩的手。藝術史上可能的淵源有：塞尚的〈伸展手臂的浴者〉、達文西知名的素描〈維特魯威人〉或是受難基督的描繪。同時，這隻手也作為畫出半圓的工具，讓人想起槍靶、眼睛，或是杜象1935年的〈旋轉浮雕〉。〈潛望鏡（Hart Crane）〉「是我近期做過最不具身體性的畫，」瓊斯在1963年對克路法（Billy Klüver）說，「至少，我是這麼希望。身體性只是個假象，或是試著成為虛假的。人們也許會，也許不會認為畫中的圓是以那隻手劃出來的。」

1960年，瓊斯經常在作品中置入尺規、色卡和溫度計等儀器。物理量測的概念，有部份是被杜象的創作啟發。「我想，這和對測量的興趣有關，玩味於可以和不可以被量測的方法之間。」瓊斯說。

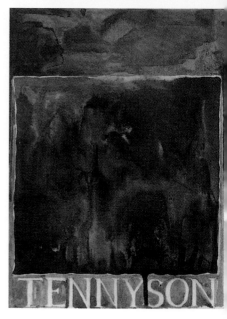

瓊斯　**TENNYSON**
1958　墨水畫紙
37.8×25.1cm
藝術家自藏

瓊斯
潛望鏡（Hart Crane）
1963　油彩畫布
170.2×121.9cm
藝術家自藏（右頁圖）

「潛望鏡」的標題取自獻給北卡羅來納州海岸的哈特拉斯岬（Cape Hatteras）的〈橋〉：「一個可以窺見悲喜的潛望鏡／我們的雙眼可以分享或者回答。」這件作品讓人不僅想起幫助雙眼觀看的光學儀器，更可以是心靈層面的自省。〈潛望鏡〉和其他作品中的紅色、黃色與藍色的色彩配置，一直以來被詮釋為對心靈狀態的暗示，馬克‧羅森索爾就將黃色看待為「喊叫」（YELL）。

瓊斯1960年的系列作品，透露了與作家法蘭克‧奧哈拉（Frank O'Hara）的友誼脈絡。兩人約在1957年相識。奧哈拉自1946年起發表戲劇、詩作與短篇小說，自1950年中期替《藝術新聞》撰寫文章與評論。身為現代美術館的國際展覽成員，奧哈拉替美術館策畫了幾檔重要的國際巡迴展覽，與藝術界互動非常密切。瓊斯與奧哈拉計畫創作一系列的影像與詩篇，但最終只有完成一件平版畫〈皮膚與奧哈拉的詩〉。瓊斯從奧哈拉提供的九篇

瓊斯
皮膚與奧哈拉的詩
1965　石版畫
55.9×86.4cm
紐約現代美術館藏

瓊斯　**工具**　1961-62
油彩畫布、木板
183×123.8×11.4cm
達拉斯美術館藏
（右頁圖）

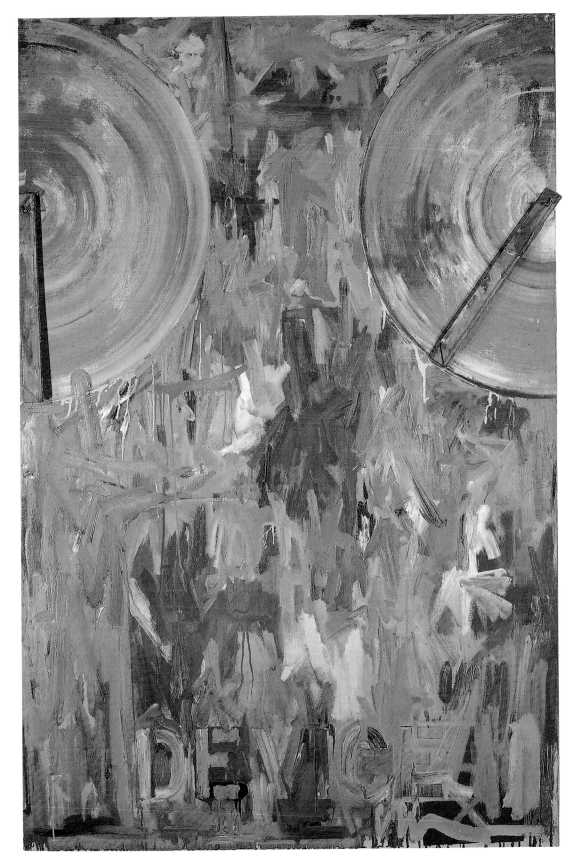

瓊斯
地圖（根據巴克敏斯特·富勒的Dymaxion地圖） 1967-71
畫布塗底貼裱22聯作
500×1000cm
科隆路德維希美術館藏

詩作中，選出引發曇花一現感覺的「柔軟的雲」。他將一系列自己臉部轉印的草圖，混合油彩後畫在紙上，作為平版畫的基底。這項從立體的身體到二維材料的創作手法，將這件作品與他以地圖做基底的創作銜接起來。而他的臉和手在紙上的印記—結合奧哈拉的詩句—令人聯想起囚禁與死亡。此外，柯茲洛夫（Max Kozloff）更提到「維羅尼卡的面紗」的概念—根據中世紀傳說，耶穌受難時的血汗凝聚在這個面紗上，保留了他的「真實影像」。對柯茲洛夫而言，瓊斯在紙上的印記象徵了「人的手和臉的鬼魂般的影像，從紙張後方推壓著⋯這是個現代版的維羅尼卡面紗。」

對死亡的暗示也蘊含在另一件引用了奧哈拉的詩句的作品〈我的情感回憶—法蘭克·奧哈拉〉中。奧哈拉與男性及女性都有著親密的關係，在1956年創作了一首詩〈我的情感回憶〉，獻給他多年的伴侶，藝術家哈爾提根（Grace Hartigan），他們兩人的關係在1960年結束。奧爾頓等作者，將〈我的情感回憶—法蘭克·奧哈拉〉解讀為瓊斯與勞生柏之間的關係終結。畫作右方的顏料下層，X光顯示有著一只骷髏。在兩張畫板的接合處以樞

瓊斯
**我的情感回憶—
法蘭克・奧哈拉**
1961　油彩畫布與物體
101.6×152.4cm
芝加哥當代美術館藏

紐固定，「死人」的字樣則是以模板印上。瓊斯的草圖本中註記
著：「一個死人。拿起骷髏，用顏料覆蓋住，對著畫布摩擦。」
左方的畫布中心以線懸吊著一支湯匙和叉子。1965年與賽爾維斯
托的訪問中，瓊斯強調他使用「真實的物件作畫，也就是說，我
發現拿一個真實的叉子作畫，比起以一幅畫作為真實的叉子有趣
多了。」1989年，范恩與南・羅森索爾詢問瓊斯，對在作品中重
複出現的刀叉與湯匙的想法，瓊斯回道：「如果你想知道我的想
法，就是切割、測量、混合、交融、耗盡—以儀式修飾過的創造
與毀滅。」

　　奧哈拉於1966在火島上的交通事故身亡，瓊斯隨即就完成
了一件自1961年就開始的創作—〈記憶的片段（法蘭克・奧哈
拉）〉—奧哈拉的左腳橡膠鑄模，與兩幅素描。其中一件素
描〈艾蒂斯特〉，是一個鞋底的印記，垂直的懸吊在兩條線之

間，兩旁的箭頭暗示著鞋子的擺動。一旁的貝殼或許來自奧哈拉印製鞋底的愛迪斯托（Edisto）島。1963年，這位詩人為了紀念這項創作，寫了一首信詩送給瓊斯，「當我想到南加州的你，我就想到我在沙灘上的腳。」南・羅森索爾認為，鞋底的長度，恰好等於美國的量測單位「一英尺」（foot），再次的指向「對可測的與不可測量的玩味。」另一件1961年的素描〈記憶的片段（法蘭克・奧哈拉）〉則是物件製作的結構圖，這個設計直到1970年才完成。當最上層的盒子闔上，盒蓋上的橡膠腳掌便會在盒中的沙子上留下印記。

對於這個圖像，拜恩斯坦想起杜象1959年的「靜物」〈折磨致死〉——一件上顏料的右腳石膏像，腳底上停著十一隻蒼蠅。在此也或可聯想成另一種形式的折磨，勞生柏1959-60年的系列插圖就是參考的但丁的〈神曲〉。在地獄裡的第七層，但丁描述他和死者靈魂的相遇，這些靈魂因違反了「自然和上帝的美德」而受著折磨。藝術史學者卡茲（Jonathan Katz）指出，其中一個插圖描述著文中雞姦者被懲罰赤腳走在下著紅雨的滾燙沙子上的場景。瓊斯應該知悉勞生柏對但丁神曲的引用，因此「雞姦者在火雨中」可能在瓊斯的〈記憶的片段（法蘭克・奧哈拉）〉佔有特定角色。這件作品發表於奧哈拉死後，並且奧哈拉是死於火島。

既然像〈我的情感回憶—法蘭克・奧哈拉〉與〈潛望鏡（Hart Crane）〉等作品常引發對作者自身經歷的探究，瓊斯在創作想法與行動上的主觀意識成分便自然被放大檢視。1965年與賽爾維斯托的訪談中，他向觀眾呼籲著自行推論：「我認為一幅畫應該納入更多的經驗，而非只是意圖表達。我個人希望將繪畫保留在「迴避」的狀態，所以人們只能靠自己去體驗，也就是說，不要只是單向的專注在意圖上，而是將結果留下，就像是個真實的事物，因此對它的體驗會是因人而異的。」

像〈潛望鏡〉一樣，〈看守人〉也著眼在感知的過程。在這件作品的筆記上，瓊斯將「看守人」與「間諜」區隔開，假想藝術家與觀者是其中的角色：「間諜必須準備好「動作」，必須知道他的入口與出口。而看守人會離開他的崗位，不會帶走任何資

瓊斯　**記憶的片段**
（**法蘭克‧奧哈拉**）
1961-1970
木、鉛、膠、砂、樹脂
15.2×17.2×33cm
（蓋合起來時）
（左圖）

瓊斯　**艾蒂斯特**　1962
紙上炭筆畫與拓印
53.3×68.6cm
藝術家自藏（右圖）

料。間諜必須牢記，也必須牢記他自己，與他的記憶。間諜必須
讓他自己被忽視。看守人「作為」一個警示。間諜與看守人會相
遇嗎？在一幅名為間諜的畫作中，他會在場嗎？間諜部署好自己
的位置以觀察看守人。」

　　在著名的〈根據什麼〉（圖見92頁）中，瓊斯納入〈看守人〉的
成分再加以轉化，例如腳的模型和椅子的部份。事實上，如伐爾內
多所述，〈根據什麼〉代表了瓊斯先前作品的濃縮。瓊斯使用刀叉
與湯匙的舉動—「切割、測量、混合、交融、耗盡—以儀式修飾過
的創造與毀滅」—也同時為他的創作方法下了很好的註解。不完整
的標題，象徵著缺乏將影像的分離部份串聯起來的參照點，也讓
人想到杜象1918年的省略標題〈我和你〉，這是杜象告別繪畫創作
的最後一件油畫作品。瓊斯經常強調他的作品「太多了」，與他
在〈根據什麼〉的概念似乎相違背。或許因為作品出現在瓊斯於猶
太博物館的回顧展，而有著回溯性縮影的外表。這檔展覽回顧了
1954-64年的創作，如同藝評桑德勒（Irving Sandler）所述，它使瓊
斯—由於他在藝術的其他方向上的偉大影響—在33歲的年紀就矛盾
的被冠上「大師」（Old Master）級的地位。

　　在接下來的幾年，瓊斯參照了兩次快速的感知經驗—在行駛
的車輛中往窗外瞥見的景象，擴張了他的創作。在大尺幅的〈哈

林燈光〉中首次出現的石板路的圖騰，是瓊斯在哈林區的一幅壁畫上看見的。因為再也找不到當初看見這圖騰的地點，瓊斯便決定按照自己的記憶作畫。瓊斯對克里奇頓形容，將這些非藝術性的元素納入，是一種逃離兩難局面的方法：「不管我做什麼，對我來說看起來都是人工且虛假的。他們—不管在牆上作畫的是誰—擁有想法…我想要使用那個設計。麻煩在於當你開始創作，你無法根除自己的世故。如果我能夠先把它描繪下來，我就可以確定我畫的是對的，就會感到安心。因為我感到興趣的是，這並不是設計的，而是得來的。它不是我的。」這個「不屬於他的」特性，以及它的平坦，使得石板圖像與美國國旗有著異曲同工之感。而這個挪用也指出了杜象描述的不可能性「充分視覺記憶／從一個轉移／例如物件到另一個物件／記憶的痕跡。」並且，如同瓊斯的表述，要擺脫他自身的世故也是不可能的—更別提他的解讀者們。例如，拜恩斯坦組織了一座影像博物館，從中探尋瓊斯可能引用的圖像。其中包括一件馬格利特或許可作為瓊斯的石板圖像的來源作品〈真實意義〉（1929），這件作品由勞生柏收藏。而瓊斯在1964年的筆記裡對自己這麼寫著：「避免對立情況。想想城市的邊緣和那裡的交通。」

　　第二個瓊斯從疾駛車輛中瞥見的掠影衍生的圖像是交叉線影，首次出現在1972年的無題畫作中，自此至1980年發展成他的創作主題之一。瓊斯回憶起當初看見對向車道的車子上的裝飾圖樣，「有著所有讓我感興趣的性質—刻板、重複，過分執迷的特性、沉默的排列，還有完全不帶意義的可能性。」在1970年代，瓊斯證實這個彈性的工具可作為不同方向的更進一步發展。在〈氣味〉中—此作品標題令人聯想到帕洛克與勞生柏的兩件畫作—瓊斯將此圖樣擴張到遍佈全面的結構。〈屍體與鏡子II〉是水平式構圖，垂直的切割為兩區塊，每一區塊再水平切割成三份。交叉線影的圖樣自上方向下流動，但到了每個區塊邊界線影的方向就會轉變（就像一個名為「精緻屍體」（exquisite corpse）的超現實遊戲，第一位玩家畫完圖後，將畫上圖樣的紙張向內摺，下一位玩家從摺角處繼續畫下去，如此便會組成一個連續但邏輯上

圖見99頁

圖見98頁

瓊斯　**看守人**　1964
油彩畫布物體二聯作
215.9×153cm
東京草月美術館藏
（右頁圖）

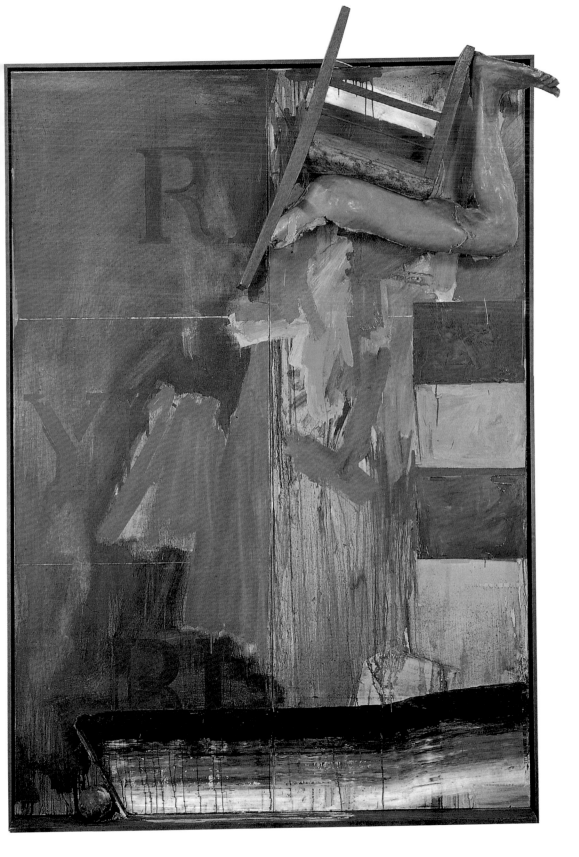

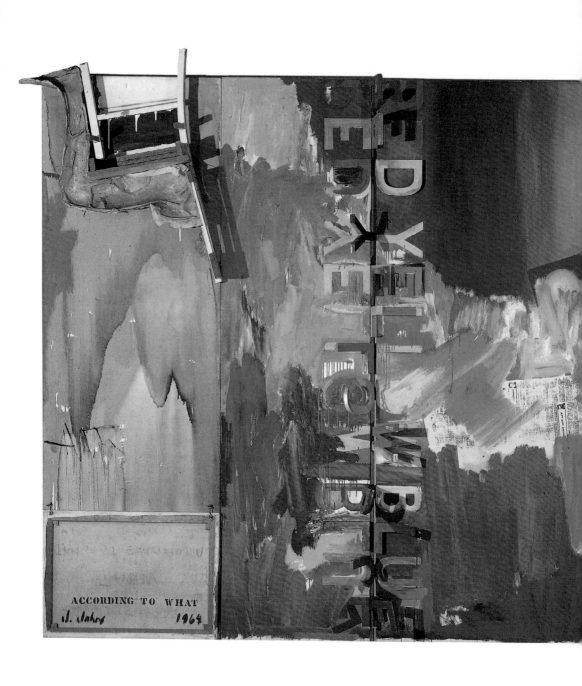

瓊斯　**根據什麼**　1964　油彩畫布物體六聯作　223.5×487.7cm　私人收藏

瓊斯　**哈林燈光**　1967　油彩畫布貼裱　198.1×436.8cm　私人收藏

瓊斯　**無題**　1972　油彩畫布物體貼裱四聯作　183×490cm　科隆路德維希美術館藏

97

不連貫的構圖。）〈荷蘭妻子〉則是以諷刺的方式探討替代物的概念。克里奇頓解釋，「荷蘭妻子」指的是一塊中間有塊洞的木板，被水手們用作女人的替代物。這件作品的左右兩部分乍看之下雷同，細看則會發現右方畫布上有一個圓心，暗示著它是左方的「替代物」。

　　交叉線影圖樣千變萬化的迴圈—取自日常視覺文化，並且或許是「完全不具意義的」—在某種程度上，在〈時鐘與床之間〉裡終結了。1981年，一位老友寄給瓊斯一張明信片，上頭是孟克1940-42年完成的同名畫作。這幅自畫像中，孟克站在一座老爺鐘—象徵著漸漸消逝的生命—與一張床之間，床單的圖騰與瓊斯所採用的交叉線影非常相似。（圖見100頁）

瓊斯　**屍體與鏡子II**
1974-75
油彩畫布四聯作
146.4×191.1cm
藝術家自藏

瓊斯　**氣味**　1973-74
油彩畫布塗底三聯作
182.9×320.6cm
（右頁上圖）

瓊斯　**荷蘭妻子**　197?
畫布塗底貼裱二聯作
131.4×180.3cm
藝術家自藏
（右頁下圖）

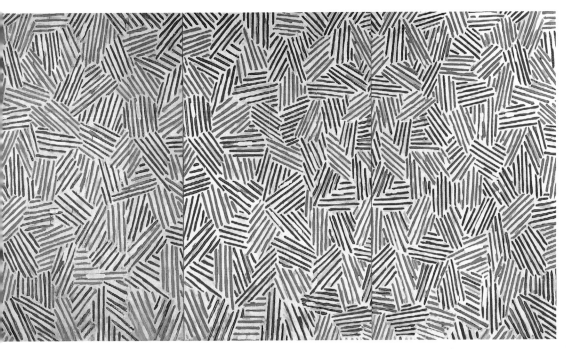

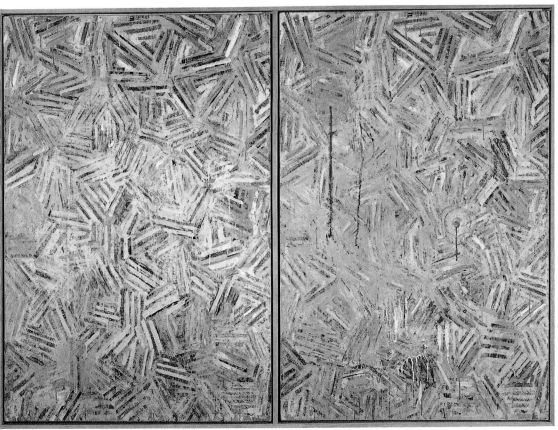

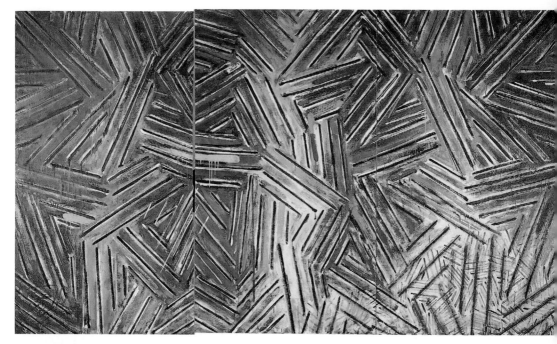

瓊斯　**時鐘與床之間**　1982-83　畫布塗底三聯作　182.9×320.7cm　里奇蒙維吉尼亞藝術博物館藏

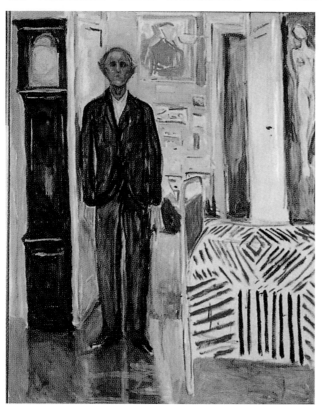

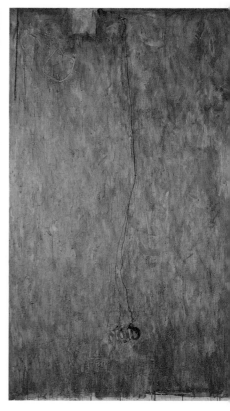

孟克　**有座鐘與床的自畫像**　1940-42　油彩畫布
149.2×120.6cm　奧斯陸孟克美術館藏

瓊斯　**不**　1961　畫布塗底貼裱樹脂
172.7×101.6cm　藝術家自藏

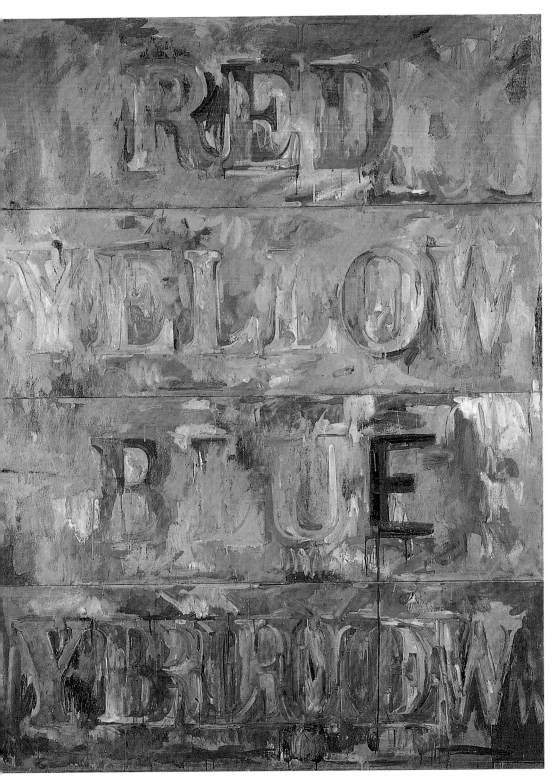

瓊斯　**海邊**　1961　畫布塗底貼裱四聯作　182.9×138.4cm　私人收藏

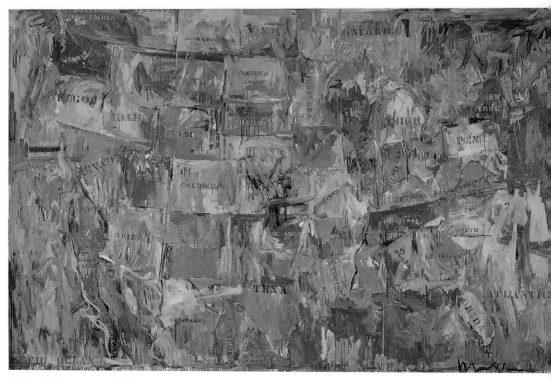

瓊斯 **地圖** 1961 油彩畫布 198.1×312.7cm 紐約現代美術館藏

瓊斯 **Good Time Charley**
1961 畫布塗底、物體
96.5×61×11.4cm
邁阿密私人收藏

瓊斯 **被男子啃咬的畫** 1961
畫布樹脂、膠帶綜合媒材
24.1×17.5cm 藝術家自藏

瓊斯 **說謊的人** 1961
紙樹脂鉛筆畫 54×43.2cm
洛杉磯Gail與Tony Ganz藏

瓊斯　**消失II**　1961　畫布塗底貼裱　101.6×101.6cm　富山縣現代美術館藏

瓊斯　**結冰的水**　1961　畫布塗底與溫度計　78.7×64.1cm　日內瓦Bonnier畫廊藏
瓊斯　**兩面國旗**　1962　油彩畫布二聯作　248.9×182.8cm　Norman與Irma Braman藏（右頁圖）

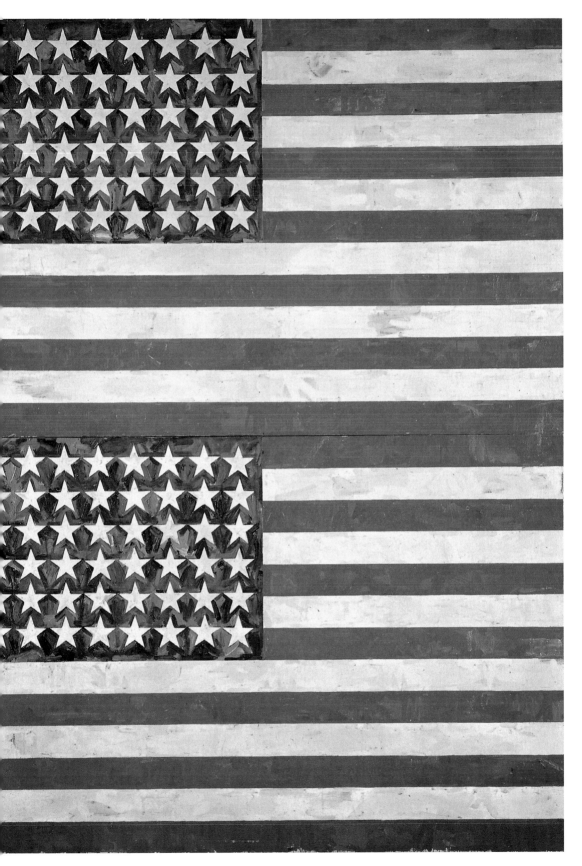

瓊斯　**0到9**　1961　紙上木炭、粉彩畫　137.5×105.7cm　洛杉磯David Geffen藏

瓊斯　**地圖**　1962　畫布塗底貼裱　152.4×236.2cm　洛杉磯當代美術館藏（右頁上圖）
瓊斯　**工具**　1962　油彩畫布、木板　101.6×76.2cm　巴爾的摩美術館藏（右頁左下圖）
瓊斯　**工具**　1962　膠彩木板畫　60.9×45.7cm　Leo Castelli藏（右頁右下圖）

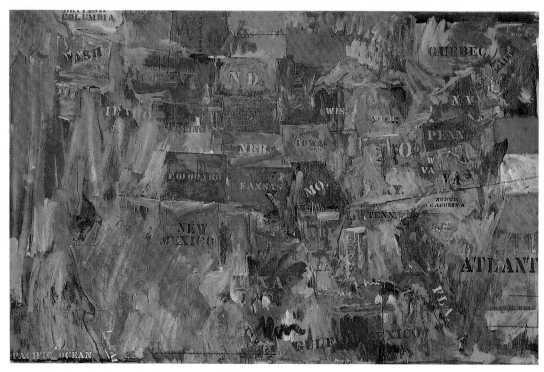

瓊斯　**地圖**　1963　畫布塗底貼裱　152.4×236.2cm　私人收藏（上圖、右頁為此圖局部）

瓊斯　**跳水**　1962　油彩畫布五聯作　228.6×431.8cm　Norman與Irma Braman藏

瓊斯 無題 1964-6
油彩畫布物體六聯作
182.9×487.6cm
阿姆斯特丹市立美術

瓊斯 荒野Ⅱ 1963
紙上木炭、粉彩、物體、貼裱
127×87.3cm 藝術家自藏

瓊斯　**跳水**　1963　紙上木炭、粉彩、水彩畫布二聯作　219.7×182.2cm　紐約Sally Ganz藏

瓊斯　**土地的盡頭**　1963　油彩畫布、木板　170.2×122.6cm　舊金山現代美術館藏

瓊斯　**抵達／出發**　1963-64　油彩畫布　172.7×130.8cm　慕尼黑現代藝術美術館

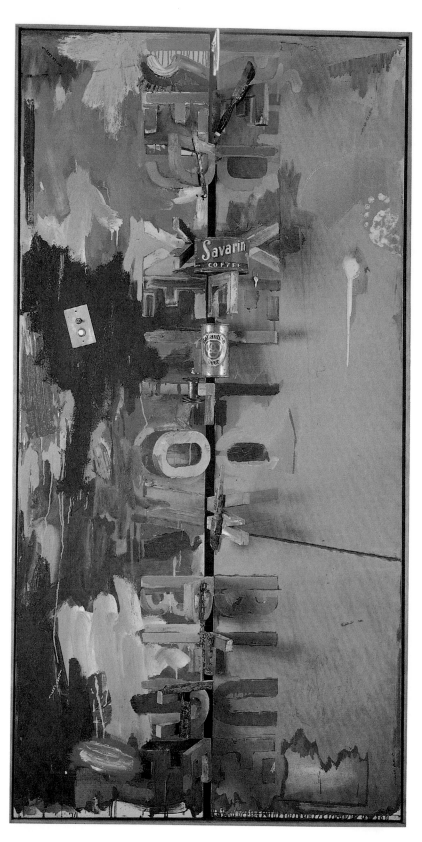

瓊斯　**場地繪畫**
1963-64
油彩畫布物體二聯作
182.9×93.3cm
藝術家自藏（左圖）

瓊斯　**地下鐵**　1965
石膏樹脂塗料與木
19.4×25.1×7.6cm
藝術家自藏（右頁上圖

瓊斯　**紀念品**　1964
畫布塗底、物體
73×53.3cm
藝術家自藏
（右頁左下圖）

瓊斯　**紀念品2**　1964
油彩畫布貼裱物體
73×53.3cm
紐約Sally Ganz藏
（右頁右下圖）

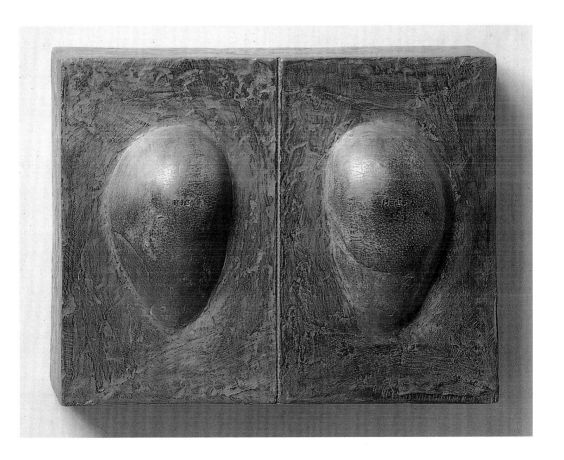

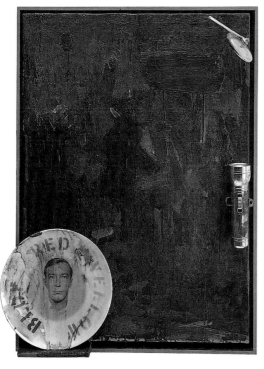
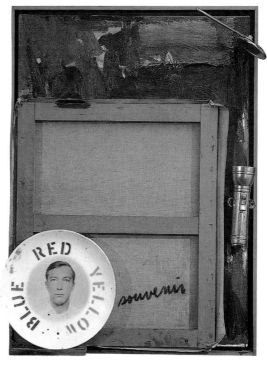

瓊斯 **不** 1964 紙上黑鉛、木炭、蛋彩畫 51.4×44.5cm
Sarah-Ann與Werner H. Kramarsky藏

瓊斯 **國旗** 1969 紙上鉛筆、黑鉛淡彩畫
64.1×52.1cm Kimiko與John Powers藏

瓊斯 **高校時代** 19
石膏樹脂塗料與鏡子
10.8×30.5×10.8cm
藝術家自藏（左圖）

瓊斯 **移行** 1966
油彩畫布物體
151.7×158.1×33cn
伊朗德黑蘭當代藝術
（右頁上圖）

瓊斯 **工作室**
1966 油彩畫布
178.8×318.1cm
惠特尼美國藝術博物
（右頁下圖）

117

瓊斯 **牆上作品** 1968 油彩畫布貼裱三聯作 182.9×280cm 藝術家自藏

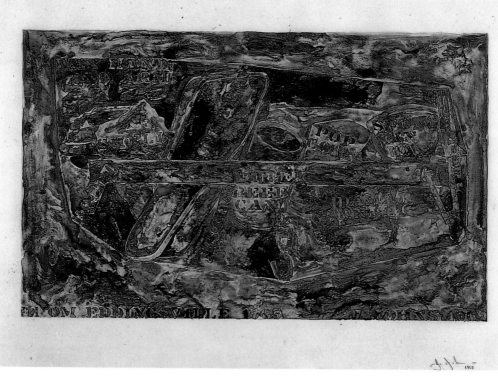

瓊斯 **來自Eddingsville** 1969 膠彩墨水畫 47.6×73cm Kimiko與John Powers藏

瓊斯　**聲音**　1964-67　畫布油彩、木板、金屬等　243.8×176.5cm　休士頓Menil收藏

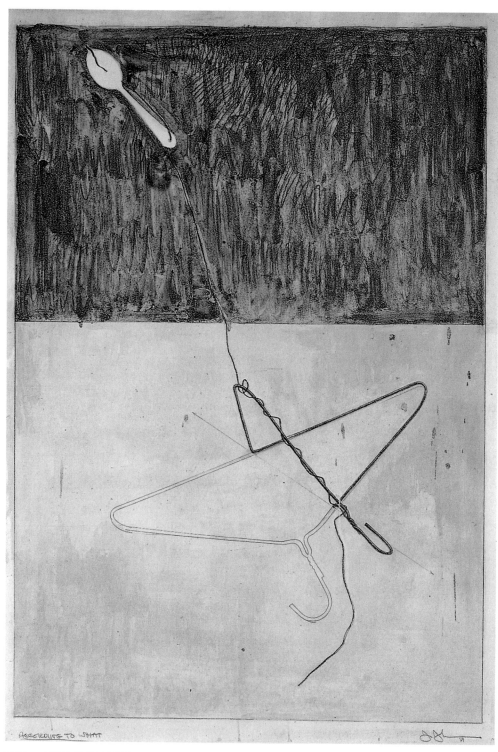

瓊斯 〈根據什麼〉的習作 1969 紙上鉛筆、黑鉛淡彩畫 88.3×66.1cm 巴爾的摩美術館藏

120

瓊斯　**銀幕作品3**　1968　油彩畫布　182.9×127cm　堪薩斯Nerman收藏

瓊斯　**皮膚**　1975　紙上木炭、油彩　106×78.1cm　理查・塞拉藏

瓊斯　**誘餌**　1971　油彩畫布、銅線　182.9×127cm　紐約Sally Ganz藏

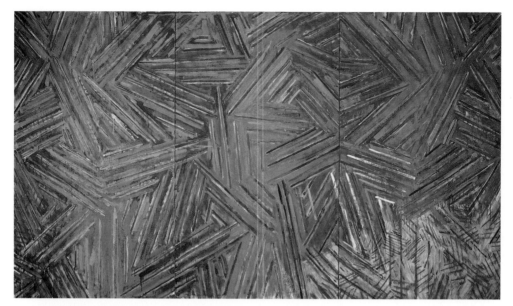

瓊斯　**時鐘與床之間**　1981　畫布塗底三聯作　183.2×321cm　紐約現代美術館藏

瓊斯　**無題〈自無題1972〉**　1975　膠彩墨水畫　50.8×107.9cm　洛杉磯Frederick R. Weisman藏

瓊斯　**無題〈自無題1972〉**　1976　紙上金屬粉、透明壓克力顏料、鉛筆貼裱　39.4×97.8cm
Joel與Anne Ehrenkranz藏

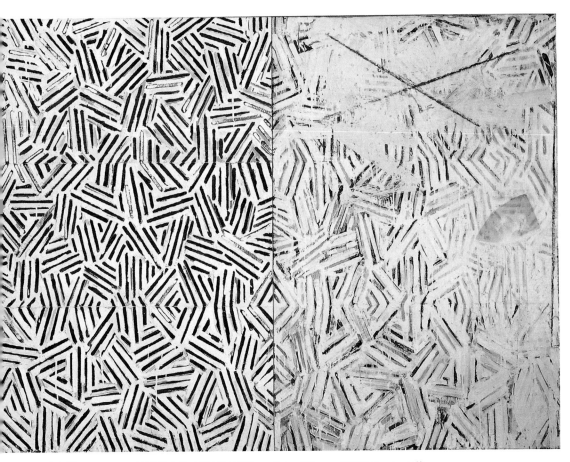

瓊斯　**屍體與鏡子**　1974　油彩畫布塗底貼裱二聯作　127×173cm　紐約Sally Ganzh藏

瓊斯　**哭泣的女子**　1975　畫布塗底貼裱　127×259.7cm　洛杉磯David Geffen藏

瓊斯　**屍體**　1974-75　紙上墨水、粉彩畫　　瓊斯　**Scott Fagan唱片**　1969　膠彩墨水畫　45.4×45.7cm
108×72.4cm　David Whitney藏　　David Whitney藏

瓊斯　**修整草木**　1975　畫布塗底　87×137.8cm　路德維格藏

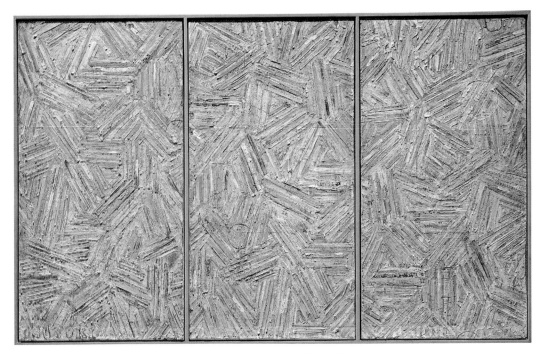

瓊斯　**薄雪**　1977-78　畫布塗底貼裱　89.2×143.8cm　克里夫蘭美術館藏

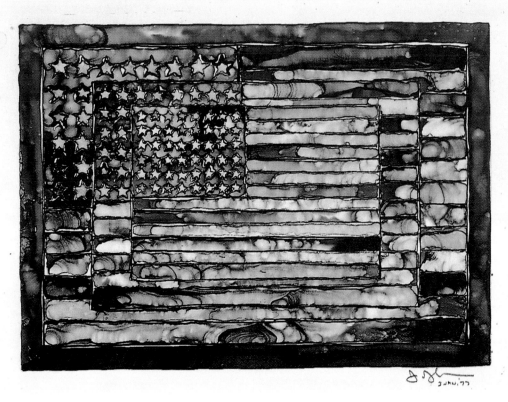

瓊斯　**三面國旗**　1977　膠彩墨水畫　30.8×46cm　私人收藏

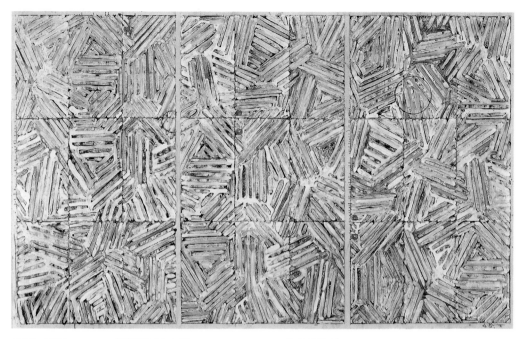

瓊斯 **薄雪** 1979 塑膠版壓克力畫 85.7×130.8cm 路德維格藏

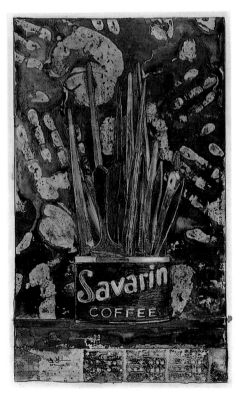

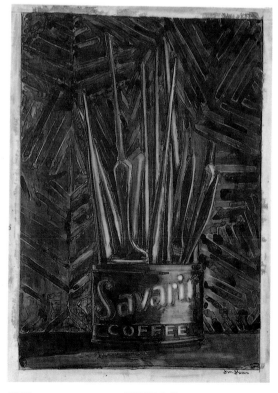

瓊斯 **無題** 1977 塑膠版水彩蠟筆畫　　瓊斯 **Savarin** 1977 膠彩墨水畫 92.1×66.4cm
53.3×35.5cm 洛杉磯Margo H. Leavin藏　　紐約現代美術館藏

128

瓊斯　**潛望鏡**（Hart Crane）　1977　膠彩墨水畫　92×66.3cm　堪薩斯Nerman收藏

瓊斯　**描繪**　1978　膠彩墨水畫　59.6×40.6cm　藝術家自藏

瓊斯　**蟬**　1979　紙上水彩、蠟筆、鉛筆畫　109.2×73cm　藝術家自藏

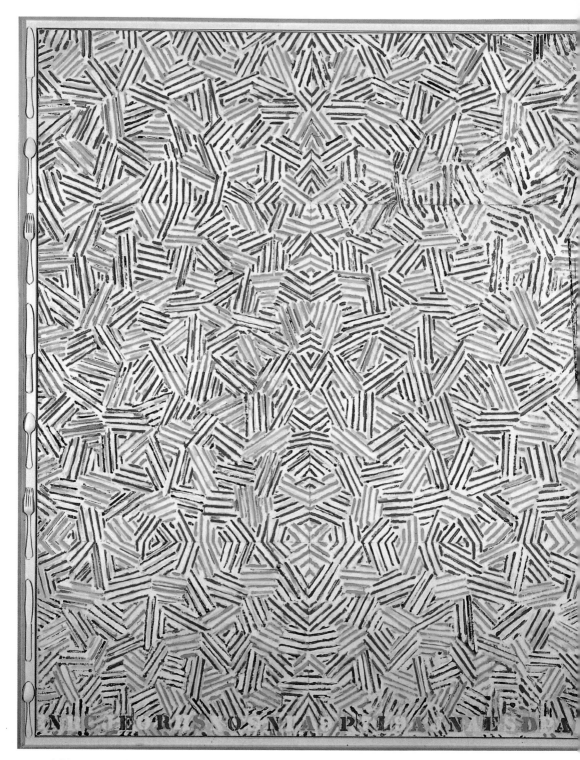

瓊斯 **平面上的舞者** 1979 油彩畫布、物體 197.8×162.6cm 藝術家自藏

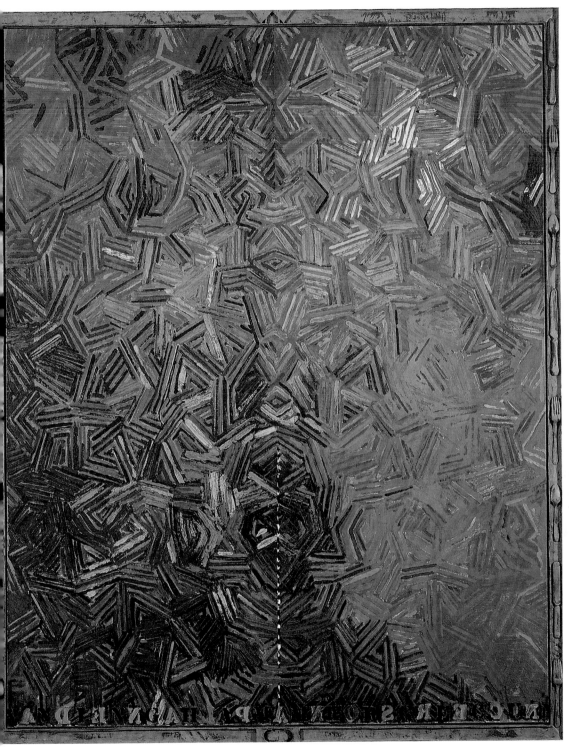

瓊斯　**平面上的舞者**　1980　油彩畫布、壓克力、框（銅、著色）　199×161.9cm　泰特美術館藏

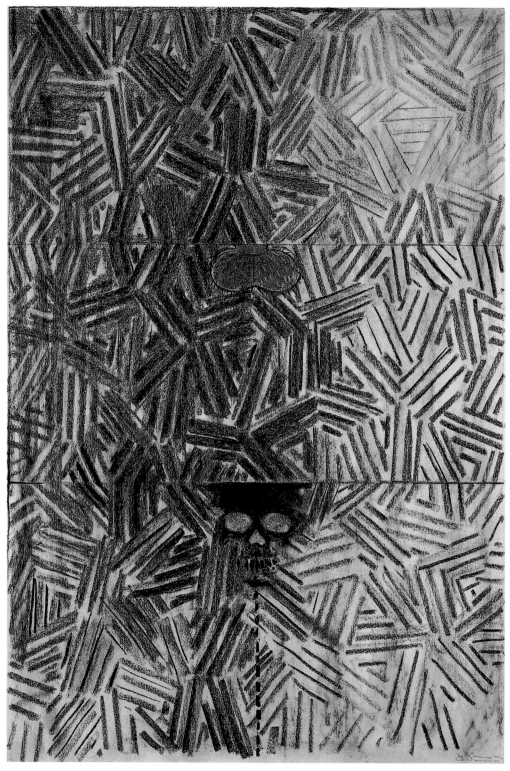

瓊斯 **密宗細部** 1980 紙上木炭 147.3×104.1cm 藝術家自藏

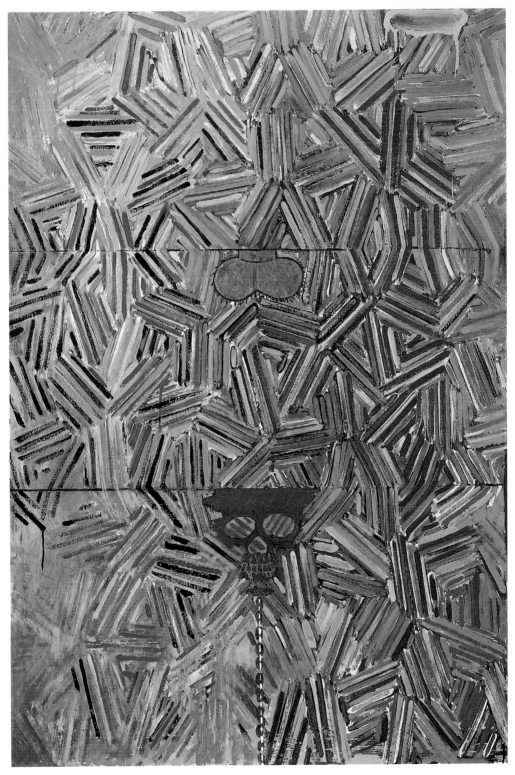

瓊斯　**密宗細部** I　1980　油彩畫布　127.3×86.7cm　藝術家自藏

瓊斯　**密宗細部** II　1981　油彩畫布　127×86.4cm　藝術家自藏

瓊斯 **密宗細部 Ⅲ** 1981 油彩畫布 127×86.4cm 藝術家自藏

V. 不只一個人（1980年後－1996）

　　瓊斯1980年的作品，展現了工作室、浴室與居住的房屋或建築的平面圖等私人空間的探看。同時，此時期的作品，在文字與視覺層面也揭示了直指心靈風景的引用。「在我早期的創作裡，我試著將我的個性、心理狀態和情感隱藏起來。」瓊斯在1984年這麼說。「部分是因為我對於自己的觀感，部分則是當時對於繪畫的感覺。我就像是一直握緊手中的槍，直到最後發現這一切就像是不會打贏的仗。最後，只能放棄這場緘默。」

　　瓊斯的畫作〈工作室內〉與庫爾貝的〈畫家的工作室〉（1855）曾被拿來相比較，並被形容為他作為藝術家的「真實寓意畫」，因為作品包括了不少他對自身創作的引述。此外，〈工作室內〉在長期的平面抽象之後，再次聚焦於幻視法的問題。作品中被納入的物件，例如手臂模型與木條，在畫面上產生了真實的影子。相反的，作品下方的梯形─靈感來自一張倚牆的畫布─以及兩幅〈時鐘與床之間〉版本四邊畫上的釘子，則是

瓊斯　**時鐘與床之間**
1981
油彩畫布三聯作
182.9×320.7cm
藝術家自藏

瓊斯　**工作室內**　1982
畫布塗底貼裱、物體
182.9×121.9cm
藝術家自藏（右頁圖）

牢牢固定於牆面，產生透視的幻覺。這些元素令人想起十九世紀時的美國錯視畫家，例如佩多（John F. Peto）。瓊斯在1960年早期的創作中便已援用佩多的作品。瓊斯非常在意此傳統的幻視技法在歷史上尚未明確的正統性，他曾與范恩及南·羅森索爾提到：「而我有時候看不到別的前進方向。」

　　與〈工作室內〉相似，〈危險夜晚〉的表面被視作支撐著許多視覺要素的圖像牆。畫面左方潑濺的白色顏料，是瓊斯自1963年起就經常使用的繪畫手法。這項工具讓人同時想起作畫過程中的「意外」，以及杜象的〈大玻璃〉中象徵著手淫的射出液體。標題〈危險夜晚〉取自約翰凱吉1944年創作的曲目，瓊斯將樂譜也置入了構圖之中。凱吉曾說他的作曲，是關於「當愛變的不快樂時，伴隨而來的孤獨與恐懼。」

　　瓊斯的畫作〈危險夜晚〉中的左半部—同時具有油畫與草圖

瓊斯　**危險夜晚**
1982
畫布塗底、物體
170.2×243.8×12.7cm
華盛頓國家美術館藏

瓊斯 **無題** 1988
紙上水彩、墨水、拓印
79.7×120.3cm
Irving Mathews夫婦藏

的形式—上方佈滿了1980年期間最常引用的圖像之一：格魯內瓦
德（Matthias Grünewald）的〈艾森漢姆祭壇畫〉。瓊斯在柯爾瑪
看見這幅後哥德時期的祭壇畫，這幅畫是艾森漢姆於1976年拜訪
阿爾薩斯時委託製作的。聖安東尼是病者的資助聖人，這位虔誠
的教友深信著參觀祭壇的療癒效果。1980年春天，瓊斯收到這幅
祭壇畫的49張攝影照片後，隨即展開對照片中的細節的描繪。瓊
斯專注於其中兩名人物，往後他們也成了他的許多創作中的靈魂
人物：代表著聖安東尼的誘惑的墮落惡魔，以及耶穌復活場景中
兩名熟睡的士兵。在挪用這些圖像時，瓊斯特別用心描繪它們的
輪廓線，「幻視的枯竭，簡化圖案。」藉由描繪並填補這些輪廓
線，顯然的屏除了知名原作的傳統意涵，促使觀眾以新鮮的視角
看待其形式語彙。「我感覺到在意義「之下」存在著一些面向—
你可以稱它為構圖—而我想將它勾勒出來，掙脫主題，找出那是

什麼。」瓊斯對克里奇頓說。

這個「掙脫主題」的意圖，就像早期瓊斯想隱藏他的特質那般，似乎是一場「沒有勝算的仗」。自1960年早期開始，當史汀伯格看見瓊斯的創作裡，那股坦然表露自己的勇氣之後，瓊斯任何與自傳性有關的資訊便不斷被詮釋。例如像〈危險夜晚〉引發諸多推論中的傳

瓊斯　無題
1988　水彩畫紙
79.7×120.3cm
私人收藏

記性成分，就如同瓊斯對此的否定那般容易預期：「它與什麼相關─為何它必須要與什麼相關？我不懂。」他告訴迪亞孟斯坦（Barbaralee Diamonstein）。大部分的評論者，都很難從〈艾森漢姆祭壇畫〉的傳統重要性中抽離，尤其當瓊斯更進一步的在相同的領域做援引的時候。舉例來說，1988年無題的水彩畫中的惡魔角色，帶有一張1988年情人節紐約時報的剪報。報紙的頭條寫著：「愛滋病的傳播已減弱，但死亡率仍會攀升」。這件作品是為捐贈給一間紐約的醫院協辦的慈善拍賣而創作。

瓊斯在1980年期間對於其他藝術家的知名作品的多次引用─除了格魯內瓦德之外，還有畢卡索、塞尚、小霍爾班（Hans Holbein The Younger）與達文西─在藝評與藝術史學圈內引發一場「肖像研究的尋寶戰」。對於瓊斯的創作模型的探尋與詮釋，有時候也因此斷絕了對其他領域，甚至瓊斯的圖像中更重要的特性的認知。瓊斯做出的回應之一，是引述一個刻意將之置放在黑暗中的來源：〈綠色天使〉的圖像，自1990年起出現在超過40幅畫作、草圖與版畫中。「人們談論著我不認為他們可以在我的創作中看見的東西，對此我已經厭倦了⋯」1991年瓊斯告訴瓦拉奇（Amei Wallach）。瓊斯在〈綠色天使〉中對原模型的刻意疏離，使得這幅作品的尋根道路變的更加崎嶇難行。雖然作品的名稱指向〈艾森漢姆祭壇畫〉中的綠衣天使，那人物卻顯然不是瓊斯作品中的人物的參考模型。而格魯內瓦德筆下的耶穌誕生場景中演奏的天使，本身即帶有矛盾不一的詮釋。有些藝術史學家，例如羅斯福斯將這名天使視為希望的象徵，但也有人認為它是墮

圖見145頁

瓊斯　**競爭意識**
1983　畫布塗底貼裱
121.9×190.8cm
惠特尼美國藝術博物
館藏

落天使路西法的肖像。藉著〈綠色天使〉的呈現，瓊斯再次的將重點導向從第一件〈國旗〉繪畫，就開始引起的矛盾感以及無解的狀態。

此外，像是〈競爭意識〉的標題也暗示著，1980期間創作的拼貼式構圖裡的元素之間，彼此或許沒有絕對的關聯。或許畫面中圖像與物件的唯一共通點—卡斯特里的肖像畫、〈蒙娜麗莎〉複製畫、紐曼的版畫、瑞士雪崩警示標誌、花瓶與瓷器—是當時這些物件都位在瓊斯的住所或工作室。作品標題指的是瓊斯當時歷經的意識干擾：「圖像、圖像的片段與想法的片段在我的腦中奔流著，但我卻看不見其中任何的連結點。」瓊斯將這個現象告訴他認識的孩童精神科專家，也接受了相關的治療。

〈競爭意識〉下方的水龍頭出現在此時期的數件作品中，來自瓊斯之前在斯多尼（Stony Point）的住處的浴室。這個水龍頭暗示著整張畫面應從羅森索爾所稱的「浴缸視野」的消失點觀看。畫面左半部的輪廓線條，則勾勒著墨瑟（Barry Moser）的木刻作

143

品放大版的細節。

　　〈腹語表演者〉與卡蘿（Frida Kahlo）的作品經常被相提並 圖見147頁
論。卡蘿1938年的畫作〈水賜給我的〉描述藝術家坐在浴缸中觀
察著滿佈生活中場景的水波表面。除此之外，浴缸的圖像也被聯
想為洗禮的儀式一瓊斯在童年時共同生活五年的祖父就是浸禮會
教友。

　　1983年起的創作，瓊斯開始置入一系列源自知覺心理的圖
像，在某種程度上挑戰了「眼睛的管轄」。其中包括以丹麥心理
學家魯賓（Edgar Rubin）命名的魯賓之壺，觀看到的影像可以是
花瓶，或是兩張相對的側臉。〈競爭意識〉與〈腹語表演者〉中
的白色花瓶，可回溯至1977年，為慶祝伊莉莎白二世的25周年加
冕典禮特別打造的物件，這個花瓶結合了伊莉莎白與菲利普王子
的側臉。瓊斯對視覺效果的實驗，也反映在美國國旗作品的互補
色上，就如〈腹語表演者〉中的綠色國旗。當雙眼專注在圖像上
數分鐘後移開，國旗將會在視網膜上顯現真正的顏色，也就是稱
作視覺後像的生理反應。

　　當瓊斯引用的視覺幻像其實根源於生理層面的矛盾感知時，
像是1991年的〈無題〉與1995年的〈無題〉便回歸到患有心智干 圖見146頁
擾的孩童繪畫。指出此徵兆的兒童心理學家貝特爾漢姆（Bruno
Bettelheim），在一篇1952年的論文中，提及一名與母親分開後，
得到精神分裂症的女孩的案例。根據貝特爾漢姆的敘述，這名女
孩認為畫中的自己是母親也是孩子。瓊斯在畢卡索的〈草帽與藍
色葉子〉中發現了相似的不尋常五官分布。他將此肖像形式應用
在獻給祖母蒙特茲‧瓊斯（Montez Johns）的〈蒙特茲的歌唱〉 圖見149頁
中。藉由引用貝特爾漢姆的案例研究，以及對祖母的描繪，瓊
斯進入了可被理解為最廣義的自我描述的全新領域。克里奇頓
引述了他說的話「我想你可以不只是一個人」「很不幸的，我
想「我」不只有一個人。」然後便大笑。

　　1980年中期，著名的美國詩人與評論家斯蒂芬斯（Wallace
Stevens）邀請瓊斯替他的詩集創作插畫。「詩作必須抵抗智識／
幾乎成功」，斯蒂芬斯於1949年寫下，這句格言對瓊斯的創作方

瓊斯　**綠色天使**　1990
畫布塗底、砂
190.8×127.4cm
明尼阿波利斯沃克藝術
中心藏（右頁圖）

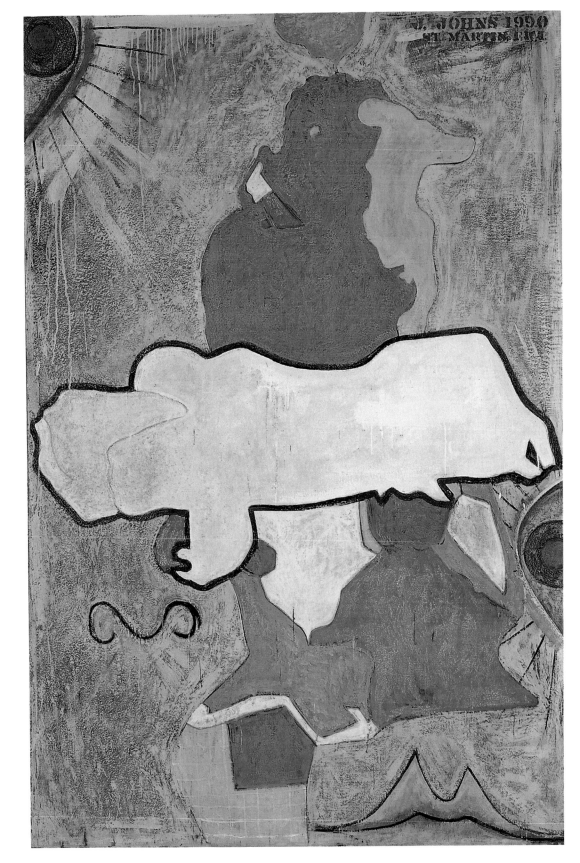

瓊斯　**無題**　1991　畫布塗底　152.4×101.6cm　藝術家自藏

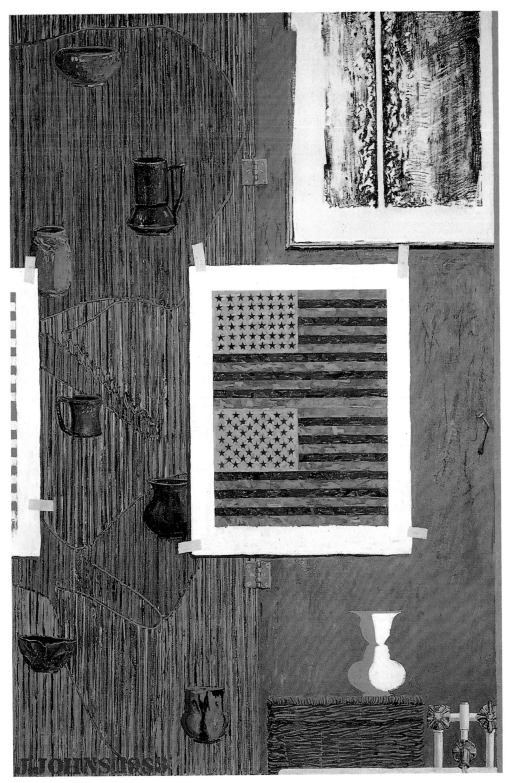

瓊斯　**腹語表演者**　1983　畫布塗底　190.5×127cm　休士頓美術館藏

法也很適切。瓊斯在完成〈夏天〉一作後不久，即設計了書本的主頁面。隨後，他完成代表著生命的更迭的四季的創作。這系列作品中豐富多層次的構圖，同樣也引發了許多不同方向的來源探究。舉例來說，梯子與影子的圖像，可追溯至畢卡索的〈搬家的人身牛頭〉（1936）與〈影子〉（1953）。此外也有其他可能的出處，例如猶太教神祕哲學或是舊約中的雅各的梯子。

瓊斯　夏　1985
紙請帖　29.9×21cm
明尼阿波利斯沃克藝術
中心藏

　　1996-97年間，在一場大型回顧展之後，瓊斯開始了一系列近似「空白」表面的新作品，藝評們將這個現象訴諸於兩個原因：在回顧了遼闊且多元的創作後對重新出發的渴望，以及羅斯科夫（Scott Rothkopf）所寫的「瓊斯的畫作已經太滿了」現象。這樣的重大改變，以〈繩子〉系列作為最具代表性的開端。

瓊斯　蒙特茲的歌唱
1989　畫布塗底、砂
190.5×127cm
Douglas S. Cramer藏
（右頁圖）

瓊斯　危險夜晚　1982　膠彩墨水畫　80.3×103.8cm　芝加哥藝術學院藏

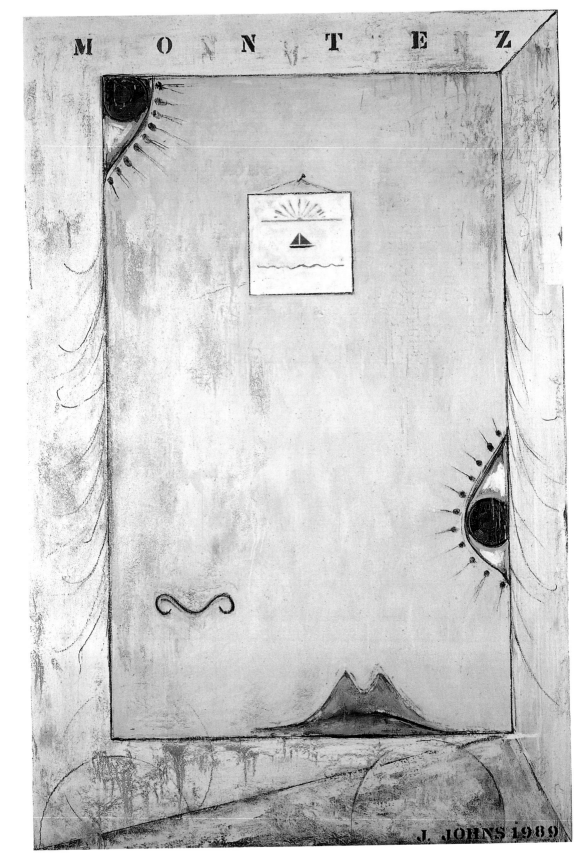

瓊斯　夏　1985　蠟畫　190.5×127cm　紐約現代美術館藏

瓊斯　**秋**　1985　蠟畫　190.5×127cm　藝術家自藏

瓊斯　冬　1986　畫布塗底　190.5×127cm　私人收藏

瓊斯　春　1986　畫布塗底　190.5×127cm　Robert與Jane Mayerhoff藏

153

瓊斯　**競爭意識**　1984　油彩畫布　127×190.5cm　Robert與Jane Mayerhoff藏

瓊斯　**無題**　198
畫布塗底
161.2×190.5cm
Eli與Edythe L. Broa
（右頁上圖）

瓊斯　**無題**
1983-84
膠彩墨水畫
60.9×88.2cm
John Hilson夫人藏

154

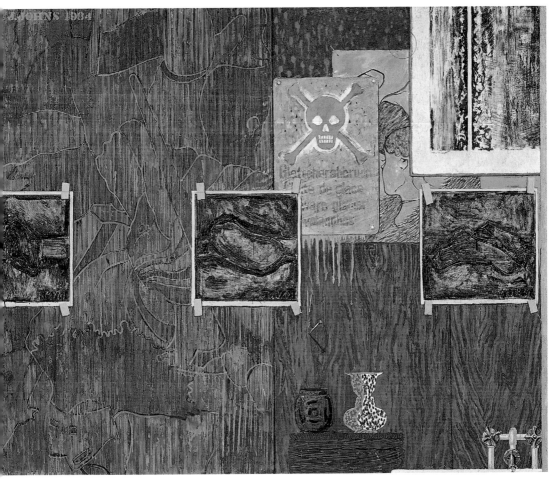

瓊斯　**無題（紅、黃、藍）**　1984　畫布塗底三聯作　140.3×300.9cm　藝術家自藏

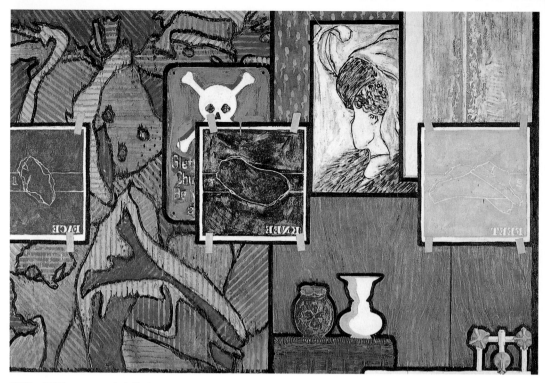

瓊斯　**無題**　1984　畫布塗底　127×190.5cm　藝術家自藏

瓊斯　**無題**　1984　紙上墨水　106.7×78.7cm
藝術家自藏

瓊斯　**無題**　1984　油彩畫布　127×86.3cm
Robert與Jane Mayerhoff藏

瓊斯　**無題**　1984　油彩畫布　190.5×127cm

瓊斯　**無題（夢）**　1985　油彩畫布　190.5×127cm　Robert與Jane Mayerhoff藏

瓊斯　**無題（M.T肖像）**　1986　油彩畫布　190.5×127cm　Robert與Jane Mayerhoff藏

瓊斯　**無題**　1988　紙上水彩、墨水　70.5×98.7cm　Robert與Jane Mayerhoff藏

瓊斯　**無題**
1986
膠彩墨水畫
66×46cm
藝術家自藏
（左圖）

瓊斯　**無題**
1986
膠彩墨水畫
66×46cm
藝術家自藏
（右圖）

瓊斯　**無題**　1986　紙上木炭、粉彩畫　75.6×106.7cm　紐約現代美術館藏

瓊斯　**無題**
1986
膠彩墨水畫
65.9×45.7cm
藝術家自藏
（左圖）

瓊斯　**無題**
1986
膠彩墨水畫
65.9×46.3cm
藝術家自藏
（右圖）

瓊斯　**四季**　1989　膠彩墨水畫　66×147.3cm　藝術家自藏

瓊斯　**浴室**　1988　畫布塗底　122.6×153cm　Öffentliche Kunstsammlung Basel藏

瓊斯　**無題**　1988　畫布塗底　122.6×153cm　Joel與Anne Ehrenkranz藏（右頁上圖）
瓊斯　**無題**　1987　畫布塗底貼裱　127×190.5cm　Robert與Jane Mayerhoff藏（右頁下圖）

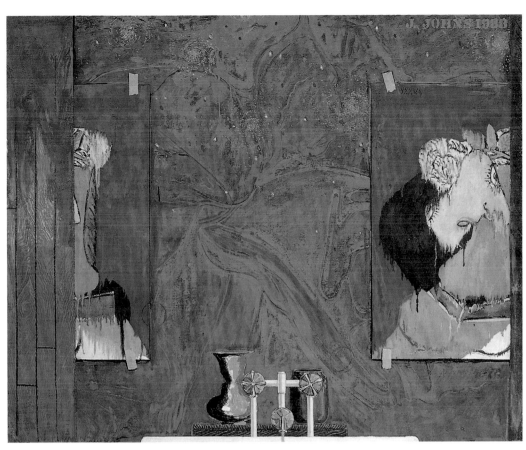

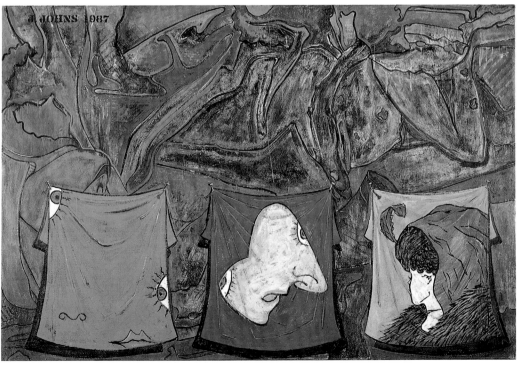

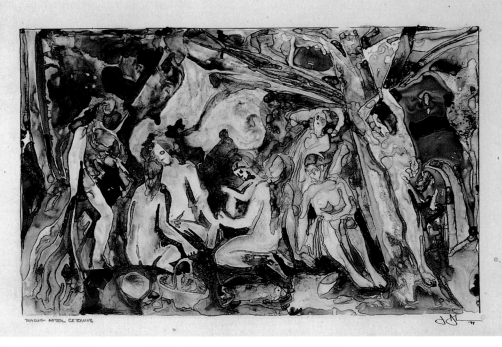

瓊斯　**塞尚之後的描繪**　1994　膠彩墨水畫　47.6×77.2cm　藝術家自藏

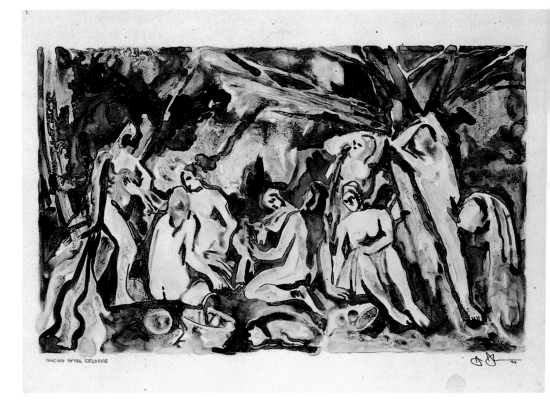

瓊斯　**塞尚之後的描繪**　1994　膠彩墨水畫　50.9×71.1cm　藝術家自藏

瓊斯　**塞尚之後的描繪**　1994　膠彩墨水畫　46×72cm　藝術家自藏

瓊斯　**塞尚之後的描繪**　1994　膠彩墨水畫　44.6×71.5cm　藝術家自藏

瓊斯　**塞尚之後的描繪**　1994　膠彩墨水畫　46×74.7cm　藝術家自藏

瓊斯　**塞尚之後的描繪**　1994　膠彩墨水畫　45.7×71.4cm　藝術家自藏

瓊斯
繩子（馬奈一竇加）
1999　蠟畫與物件拼貼
96.5×145.5cm
私人收藏

VI.〈繩子（馬奈一竇加）〉（1997年開始）

　　第一眼看見〈繩子（馬奈一竇加）〉這件作品，灰色的表面沉默幾近無聲，前方懸掛著一條白色繩子，像是一條橫跨虛無空間的橋。細繩與木條這樣簡陋的材質，對比著豐富感性的表面顏料，在這件作品中有許多同時體現的對比物。

　　許多瓊斯的作品中，都帶有一股消去感與揭露感。那些存在於我們自己的空間之內的元素，與我們將出於下意識去使用它們的暗示，形成對於此時此刻與此地的強烈感知；而在這件作品中，藝術家也不尋常的提示著，我們正在目睹一個在層次之中探究過往的過程。繩子與相接連的木條的立體性質，體現了時間的成分；而因難以預測的光線而生的短暫變化，也警示著觀者，不要認為這件作品是形式固定的，或是只有單一的解釋方法。

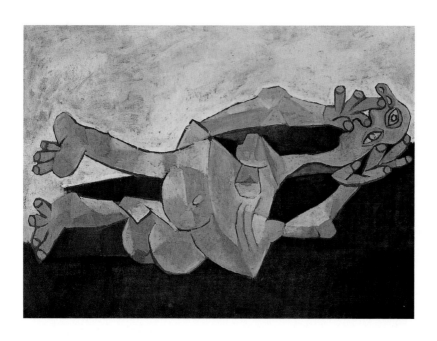

帕布羅·畢卡索　**裸女**
1938　油彩畫布
90×118.5cm
私人收藏

　　不管它看來有多精緻，層次多細密與深奧，瓊斯以蠟畫結合物件的創作過程可被視作自1950年中期開始的創作手法的延伸，當時他以現成物、國旗與箭靶的圖像做為創作生涯的起點。但是藝術品也將意念的傳達，與它們作為物件個體的存在做了結合。「藝術品…可以像對任何物件一樣對待，因為它們不過都是被提供的。而有時候當一個圖像太過吸引人，你就會想要以其他的脈絡再度的使用它。」因此，〈繩子（馬奈—賓加）〉這件作品雖是瓊斯對國家美術館邀請參與的「遇見」展覽作出的回應，卻已不是他第一次直接指涉其他藝術家的作品。不只如此，瓊斯也經常援引他自己早期作品中的主題，讓這些標誌很快的就被認出之外，也將它們以不同的脈絡重新組構。

　　因為自始至終都是自學為主，瓊斯從沒有像學生一樣被要求臨摹現有的藝術品作為練習。事實上，在1998年他看見了一幅畢卡索1938年的〈裸女〉版畫後，做了第一件也是唯一一件的直接臨摹。「我其實曾想過要從臨摹來學習！但這在其他的例子中卻不是真的，因為我只想要利用它們來達成我自己的目的。畢卡索有這麼多件驚人的作品，我以為藉著臨摹，就可以更了解他的創

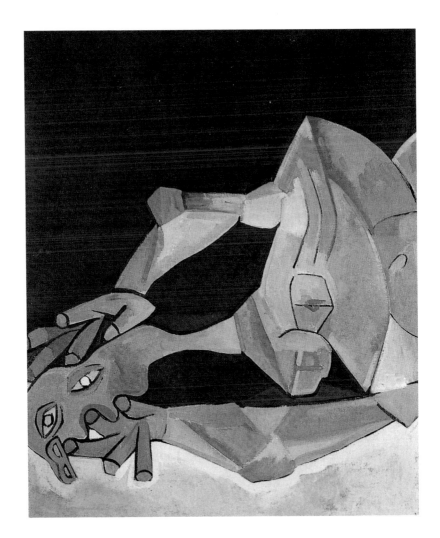

瓊斯　**畫於畢卡索之後**
1998　油彩畫布
87.6×72.4cm
藝術家自藏

意過程，但是，」他很坦白並中肯的說，「這樣做對我並沒任何效果。」在完成後，瓊斯在紐約的一間商業畫廊內看見了這幅畢卡索的原作，才發現原來他所做的臨摹只是原作的其中一區塊，方向左右顛倒，也用錯了色彩。然而，除了他對於作品狀態的疑慮之外，這件作品是因瓊斯對原作的錯誤想像，以及缺少的大幅畫面，為原作增添了一股讓人捉摸不透的想像。而這件作品也為兩個不同思考與創作特性的個體之間的對話，提出了有力的印證。

　　一開始，瓊斯並不願意參與「遇見」的展出，因他不想特

地為此創作一件作品。然而，1998年11月在詳細的翻閱《倫敦國
家美術館：完全圖解》（1995）之後，瓊斯改變了主意，決定以
馬奈的〈處決馬西米連諾皇帝〉的留存拼貼畫作作為他的創作依
據。在這段期間，他沒有機會親自參觀國家美術館，但他曾在紐
約大都會美術館的展覽〈竇加的私人收藏〉畫冊中看到這件作
品，瓊斯將自己收藏的塞尚的〈伸展手臂的浴者〉（1883）出借
給這個展覽。這個透過竇加，與兩位瓊斯特別仰慕的十九世紀法
國畫家產生的個人連結，是決定了他的選擇的主要因素，尤其在
馬奈去世後，是竇加將這件已破損的作品買下，對照馬奈原本的
構圖，將留存的四片畫布黏貼在一張大型帆布上。1999年2月，當
瓊斯將他未裝框的畫作帶到康乃狄克的工作室時，作品已經幾乎
完成。那年的春天，他對於這件灰色的作品在「歡愉的展覽」中
的適切性表達質疑。

艾德華‧馬奈
處決馬西米連諾皇帝
1867-8　油彩畫布
倫敦國立美術館藏

　　瓊斯在此選擇的手法，較不像是對馬奈作品的直接臨摹，而是以他自己的語言將其形式重組，與他1997年早期推出的畫作〈橋〉互相呼應。〈橋〉是第一件利用懸垂的繩子物件的系列作品，在畫布上兩個端點，連接起一條繩子，讓其在畫布上自由的懸墜著。此概念或許源自於瓊斯釘在他康乃狄克的工作室牆上的一張攝影照片，紐約時報在1996年11月18日刊出一張盧安達的胡圖難民手握著女兒的點滴瓶的照片：將兩人連接起來，在關乎生命存亡的情況下彷彿一條臍帶軟管，與瓊斯畫作中的懸吊曲線非常相似。兩者的線繩都維持在方形的畫面之內，雖然它的確切形狀會隨著兩個端點的位置不同而異。後來瓊斯知道這個他在無意間發現的形式，在工程業設計橋樑架構時經常被使用，這使得他非常歡喜。

　　曲線與圓圈反覆的出現在瓊斯的作品中。許多年前的〈傻瓜

之家〉，與稍晚的〈聲音2〉及〈線索〉，都引誘著將畫面兩極銜接起來的觀看方式，使得原本平坦的畫作表面蛻變成一延續的圓柱空間。瓊斯對線繩的無意發現，也許因此扭轉了這個長期的關注，以名符其實的垂墜線，取代了之前的立體暗示。對於彎曲的空間的探究，在〈繩子（馬奈─竇加）〉中更加顯著。瓊斯將兩個遇熱變形的罐頭印記，各自置放在畫面下半部的左右邊界上，因此觀者可以將兩者連接起來。然而，他卻記不起自己是在創作過程中的哪個階段，才有意識的處理這樣的議題：「我想我被這個曲線原來有著名字的事實影響的太深了，以致於我無法想起最初的衝動。」

　　連接是這件作品的主要意義所在。竇加將馬奈破碎的作品拼湊起來，如同瓊斯在自己的創作中以線條將它們串聯的手法。畫布下緣以印刷模板拼出作品的標題以及瓊斯的簽名，讓人聯想起有著同樣印字的兩件稍早的作品。¬做為一系列作品之首的畫作〈橋〉，是瓊斯為了他聖馬丁工作室內的一面牆而作，這面牆先前掛著其他的大型畫作，因此瓊斯是有意識的使它與先前的作品連貫，而後它的位置再被1998年作品〈繩子（墓地呼喚）〉所取代。「創作本身會召喚其他作品的記憶。將這些鬼魂命名或是畫下來，有時候是種將這些紛亂除去的方式。」因此，在〈繩子（馬奈─竇加）〉中，除了「繩子」這個系列的命名之外，他也將其他的鬼魂命名或畫下：「我不確定這是不是人們想要的。有時候這只是無法將想法與習慣放下。我覺得讓某件事物以不同的形式再現是很有趣的。也許對這樣的想法我比其他人還要強烈，所以也許這也影響了我的創作。但我沒有把握是否控制的了不去這麼做。人們無法因為想要有新的東西，就能夠做出全新的東西。」

　　「繩子」（Catenary）這個字源自拉丁語的「catena」（鏈條），與瓊斯這一系列作品的形式非常切合，而作品中的繩子也像是將彼此連接起來。代表著不同種類的空間（平面的、淺薄的與無限的）的概念，不斷的被重複介紹，因此，每件畫作也不約而同的重覆這樣的概念：揭示它的正面（繪畫的表面）與背

172

路透社　John Parkin
Goma的盧安達胡圖難民
1996（左圖）

帕布羅‧畢卡索
兩個特技演員與一隻狗
1905　水粉畫紙板
105.5×75cm
紐約現代美術館藏
（右圖）

面（撐起畫布的支架）。作品上被劃分的小方塊，干擾了方形畫布的平坦表面。雖然這些小方塊與原作的人物碎片所在的位置相呼應，瓊斯的畫卻略帶諷刺的幾乎抽象。如此，基於作品之間的對話與關聯，瓊斯在〈繩子（馬奈─竇加）〉之後創作了一件畫作，當時這件作品還掛在工作室內，瓊斯將它視為存在在自己劃定的空間之內的物件，將原本懸吊在空中的繩子用畫筆畫在畫布上，展現空間上明定的疆界，以此質疑畫作投射出的無疆界概念。在這幅黑鉛筆水彩畫中，每個標記都是出於有意識的複製，即便是油畫的左上方方塊右方，以乾溼顏料混合手法營造出的乳狀綠色，在水彩畫裡瓊斯也用筆依樣描繪下來。

　　在這個系列之中，夾帶著與藝術家的童年、詩作與其他藝術家的作品相關的複雜聯想。兩件最早的〈橋〉與1997年的〈無題〉，都包含對自然世界（旋渦狀星雲）、人類賦予的宇宙次序（北斗星宿）、以及被轉化為真實與身份符號的抽象事物的指涉。身為善於從各種角度思考的藝術家，這些指涉構成一個龐雜的、關於信仰與質疑的個人網絡，而非任何直線式的發展。木頭紋路的模仿、以幻覺筆法描繪出的釘子與真正的鉤子，使人

瓊斯
繩子（雅各的梯子）
1999　蠟畫物件
96.5×145.4×13.3cm
藝術家自藏

不僅聯想到立體派的畫家，也回溯到早期如美國畫家皮托（John Frederick Peto）採用的錯視法（trompe l'oeil）傳統；交錯的菱形圖案像是小丑的服裝，在畢卡索的畫作中尤其常出現；而經由筆刷的堆疊營造出充滿氛圍的空間感，則與塞尚的畫作表面神似。塞尚與馬奈同期，也是在所有的藝術家中最讓瓊斯崇拜的。

　　因為瓊斯對杜象作品的深厚興趣，以及對其超過四十年的指涉，很難不將他對繩子的應用—作為一種他無法掌握的量測工具—與杜象1918年的〈我和你〉，和更早的「標準中斷」中以等長的繩子依重力隨機組成的形式做連結。當一位瓊斯在舊金山展覽的評論家將他作品中的繩子，與杜象墜落之前的線條相比擬時，瓊斯顯得非常喜出望外。他宣稱自己從沒有預設這樣的手法，但可接受其他人以這樣的方式看待，也同意這可能出自於他的記憶倉庫。「人們仍在問我對杜象的看法，但我已不像以往那樣去思考他的作品。就像你在紙上無意識的畫了任何圖樣，它在

瓊斯　**繩子（馬奈一寶加）**　1999　紙上黑鉛水彩壓克力與墨水　61.9×85.4cm　惠特尼美術館藏

馬塞爾·杜象　**中斷的網路**　1914　油彩鉛筆畫布
148.9×197.7cm　紐約現代美術館藏

保羅·塞尚　**浴者**　1885　油彩畫布
127×96.8cm　紐約現代美術館藏

某種程度上仍算是你的行為的具體化。」

　　在大部分的繩子畫作中，畫布上都畫有斷續的彎曲線條，就位於真正的線繩下方。1998年的〈繩子〉與次年的〈繩子（雅各的梯子）〉是繼〈繩子（馬奈─竇加）〉後完成的最早作品，瓊斯將一條繩子固定在畫布上，在上面塗上顏料之後再將它拉下，在畫布上留下一道脊狀線條痕跡。有人認為這樣有點像犯罪以後，將證據湮滅或是篡改，瓊斯聽到之後笑了出來。「你可以這麼說，但我認為這是以一種不同的媒材，和不同的空間種類來回應那條曲線。」

　　1950年晚期，瓊斯以1959年的〈工具圓圈〉作為起始，納入簡單的物件，將拾得的現成物件依附在畫布表面，作為創作繪畫的手段。將物質以及繪畫工具的存在證據呈現在作品上，瓊斯揭露繪畫轉化為存在的實際過程。〈繩子（馬奈─竇加）〉最右邊的木條，可回溯至早期作品作為用具或形式手法的類似木條，顯示這件作品在某種程度上，可視為對這項物件的認知的重新組構。1982年的〈工作室內〉中，木條被鑲嵌在畫作中心偏左下方的邊線，觀看時彷彿其正處於正在上升的狀態，營造出觸手可及的淺薄空間感。木條在同年的〈危險的夜晚〉則是平躺在畫作的右邊邊線，與在〈繩子（馬奈─竇加）〉是一樣的位置。1983年的〈腹語表演者〉畫面右方是一條畫上的紫色線條，雖然真實的木條質變為繪畫替代物，在形式與空間上仍然扮演著相似的角色。至於〈繩子〉系列作品的木條，都牢牢的與作品底邊相接連，有時候會出現在畫面的兩側，給人時而像是要向內或向外傾倒，時而屹立不搖的直挺感覺。瓊斯欣然接受這些木條因為乾裂變形而改變了位置，也放任它們在畫面上的任何地方投射出影子。「我想它們會顧好自己，它們也將會遭遇到許多不同的情況，就像我們一樣。」

　　倫敦國家美術館的〈處決馬西米連諾皇帝〉是馬奈以同一主題創作的數件版本（三件大幅畫作、一件小型畫作、一張素描及一張平版畫）中的其中一件，也是唯一一件沒有被完整保存下來的。同樣的，瓊斯長期以來也會對特定的主題進行重新審視，這

瓊斯 **描繪** 1977
墨水塑膠 27.7×33cm
David Shapiro藏

件馬奈的作品有著其他相關連的作品的存在，也許是他選擇以此件作品創作的另一個原因。另外，馬奈作品的殘缺圖像，也是相當重要的關鍵特質，在瓊斯的創作裡，對於不完整性總是維持著特別的關照，尤其是對身體部位的表現。

　　瓊斯早在1965年就開始引用現有的圖像，不久後也將別的藝術家的作品的複製圖樣納入素描與油畫創作中。最早的藝術歷史援引是1977年的〈描繪〉，臨摹被國家美術館收藏的塞尚〈眾多的沐浴者〉畫作。但在〈繩子（馬奈—竇加）〉的畫面底下卻沒有臨摹的蹤跡。相反的，瓊斯以純粹的物質形式，重新表述馬奈被重新拼湊的狀態，將同樣形狀的畫布，對應國家美術館內的馬奈作品碎片的位置拼貼在畫面上。

　　〈繩子（馬奈—竇加）〉以及相關的灰色單色畫作品可一路追溯回1956年的〈畫布〉、1957年的〈抽屜〉與〈灰色方塊〉、1958年的〈丁尼生〉以及1961年的〈消失II〉。這些作品與1955年藍色的單色畫〈探戈舞〉，皆納入或將真實物件遮蔽住—音樂盒、畫布背面的撐具、抽屜、一系列插入的油畫板等等—埋藏於表象之下，像是被最上層的顏料封存住。掩蓋物件的表面，同時透露物件身分的明顯跡象，瓊斯以字面及隱喻的層面，揭露同時

177

隱瞞悄然藏於其下的深度。〈繩子（馬奈—寶加）〉中也暗示著這個躲迷藏的遊戲，然而瓊斯以公開宣布來源的作品標題，加上畫作並無掩藏任何圖像，只有眼前所見的作品架構的事實，否認了這個詭侷。

1964年，瓊斯聲稱：「轉變是在腦中進行的。如果你想著一件事卻做另一件事，那不叫轉化，而是兩回事了。我不相信人們會將一件事情與另一件事情混淆。」在另一次於同年發佈的訪談，他提到：「坦白說，對一件畫像最好的評論就是另一件畫像。」這是瓊斯長久以來的關注所在，在他援用藝術史的題材之前就已經開始思考的議題。關於他今日創作的〈繩子（馬奈—寶加）〉作品，我們可得到一個結論，這不單純只是作品之間藉由它們夾雜著相衝突的意涵的明顯連結，互相照亮彼此的問題。「若有批評，那並不是因為這些圖像之間彼此接連，或者被彼此觸發。我想，它應該是位於其他的層次。這不就是繪畫意義的表述，或是繪畫的可能的展現嗎？它們並不需要彼此補充。你甚至可以說它們會互相干擾！」瓊斯帶著他典型的謙遜口吻補充道：「而且，我們如何看待早期作品的成就，就是對於現在的作品的嚴苛批評，因為我們已經設定了它有著很高的價值，一種意義上的價值。」

瓊斯作品中無邊無際的灰色，即使已經用向馬奈美好的藍與綠色致意的亮色調和過，仍舊滿載著一股情緒的渲染力量，令人聯想原畫作中描繪的將死的悲劇主題。對瓊斯而言，破碎的畫面與死亡摻雜在這件馬奈的作品中，但他再也記不起這一點是否影響了他當初的選擇：「這並不是件理性的事，而是可以作為創作的觀點，或是一種感覺。」瓊斯畫作中的陰鬱質感並非出自於回顧過去的有意識想望，因為在朦朧的筆觸中看不見任何可辨識的圖像。而在仔細的審視後，馬奈的抽象版本畫作上，以及畫作底下的所有東西都將浮現出來。對照瓊斯早期對於其他藝術家作品的探究，這件灰暗難解的表面，讓人感受到在瓊斯細膩入微與內省的回應中，留有一種讓原作復甦的戲劇性，以及對於失去的深刻體認。

瓊斯　**消失II**　　1961　蠟畫拼貼　101.6×101.6cm　Toyama現代美術館藏

VII. 瓊斯的多樣版畫生涯

　　四分之一的世紀以來，傑斯帕·瓊斯以多樣化的版畫技術
進行創作。這二十五年橫跨瓊斯的藝術生涯，從挑釁激進的青年
時段到坐享國際聲望的大師時期。1950年中期，瓊斯以他的繪畫
作品在藝壇上奠定了決定性的地位後，便開始全面採用他已實現
的構圖，作為圖像表現的依據。他的版畫第一眼看來就像草圖一
樣，複製著國旗與槍靶的招牌標誌。在傳統的認定裡，草圖是作
為創作更細緻構圖（瓊斯的畫作非常精緻）前的試畫，而版畫則
應保有油畫的創造力，並增添，而非擷取油畫的圖像。1960年，
大眾對於表現手法的多樣化認知尚未成形，後來，才逐步藉著接
觸瓊斯等藝術家的作品有所認識。因此，當瓊斯完成第一件國
旗、槍靶、數字與衣架的版畫時，當時人們尚無法接納那看似為
了大量繁衍「星星」的圖像的創作概念。這些單色石版畫僅僅吸
引了少數人的目光，而那些欣賞版畫的人幾乎對此不感興趣。
二十五年後的今天，瓊斯對藝術的版畫形式的貢獻，已無疑的超
越所有在世的藝術家，我們很難理解為何當初這種構圖的表現，
會扭曲對它們充滿想像力、掌握得宜且精湛的技藝的欣賞。

　　當畫家葛羅斯曼（Maurice Grosman）的西伯利亞妻子塔特
雅納（Tatyana Grosman）邀請瓊斯創作石版畫之前，她已為她
晚期才開花結果的版畫發行業，做了許多關鍵性的決定。她的
丈夫自1950年起製作絹印複製畫，當一場心臟病發使得他無法
繼續從前的繪畫與教書生活時，塔特雅納開始協助葛羅斯曼銷
售他們友人的絹印複製畫。那時，紐約現代美術館的版畫策展
人利博爾曼（William S. Lieberman），與費城美術館的版畫策展
人與前任Weyhe畫廊（委任版畫之地）的執行長傑格洛瑟（Carl
Zigrosser），告訴塔特雅納，他們所生產的絹印畫，因為並非由
藝術家直接構想與製版，因此不過是個複製品。急切渴望事業成
功的塔特雅納，因此轉向當時普遍認為較具原創性的石版印刷
術，雖然它比絹印法昂貴許多，印刷上也較費力。不管是印刷設

瓊斯　**0-9**　1960
石版畫　75.9×57.2cm
紐約現代美術館藏
（右頁圖）

1/35 J Johns 6.

備、材料、技師，以及不
可測的變數、技術，都需
要極大量的投注—理性
的、物理上與財務上的。
此外，版畫的製成須仰賴
他人：專業的版畫技師與
配合的藝術家。這一切開
始於1957年，三兩個技師
與對操作過程一知半解的
藝術家們，緩慢吃力的共
同奮鬥著。堅韌的葛羅斯
曼太太設立了名叫「環球
版畫」（U.L.A.E）的事
業，就位於離紐約市一小
時車程的長島West Islip內
的小屋。抱持著偉大的抱
負與對成功的渴望，這個
組織在風雨中屹立不搖至
今。

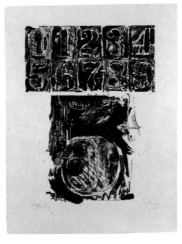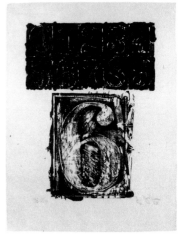

瓊斯 **0-9** 1963
石版畫 52.1×39.4cm
紐約現代美術館藏
（左、右頁圖）

　　懷抱著藝術的使命
感，藉著不斷的探問、
找尋、溝通，塔特雅納
將許多五零與六零年代的創新藝術家們帶進了U.L.A.E工作室。她
第一次看見瓊斯的畫，是1959年在紐約現代美術館舉辦的「十六
位美國藝術家」展覽上。抱著對版畫創作半信半疑的態度，瓊斯
被里維斯（Larry Rivers）以版畫能支付房租的說法說服，接受塔
特雅納的邀請進駐U.L.A.E。瓊斯在他的第一顆平版石上畫上一
個零。這數字不像他第一件完成的版畫〈靶〉（1960）從草圖衍
生而來，而純粹是為了製作石版畫而畫。它是個對稱的圖像，不
需要任何反轉的技巧，而且這個單一數字像是心中不帶任何預設
構圖的被畫上。瓊斯在石頭上方加上第二張草圖衍生出的數列，

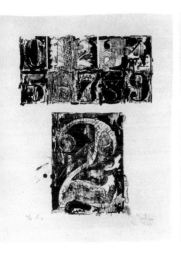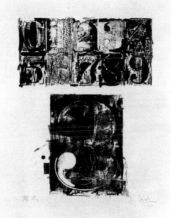

因此現在石頭上有兩個先前彼此無關聯的成分。接著,瓊斯決定
利用版畫複製術的轉移的特性,在同一顆石頭上創作一到九的系
列數字作品。從未做過石版畫的瓊斯,對於該如何進行一點頭緒
也沒有。他只知道他能夠在石頭上做擦去和修改的動作,就應該
能在每個階段進行印版。於1960-62年間複印瓊斯作品的布拉克
布歐恩(Robert Blackburn)精通法國的石版印刷。然而不管是
他或瓊斯,或是葛羅斯曼太太都不知曉畢卡索類似的石版印刷作
法。畢卡索在他的公牛系列作品中,藉由在同一顆石頭上的修
正,使得每一個步驟過後的公牛形狀,都變的比步驟前更抽象一

些。在U.L.A.E草創時期協助葛羅斯曼太太的雕塑家卡勒瑞（Mary Callery），在她長島的家中就藏有一組畢卡索的版畫。瓊斯進行了將近三年的時間，按他的構想，在同一個石頭上創作一系列的數字。將系列元素納入一終極卻可無限重複的迴圈的決心，在瓊斯〈0-9〉（1960-63）系列作品中完美的實踐。許久以後，當瓊斯發展出主宰他1970年代創作核心的交叉網線之後，這一組作品便更難探測其更龐雜的發展。

　　〈0-9〉系列完成之前，瓊斯已經完成了幾件版畫的創作，他作畫時生動的揮灑與豐富的筆觸，在石頭上同樣展現了超凡的創作力。從邏輯上的單色構圖出發，他憑直覺的增加、轉換、擦去，或是在石頭上捏造油亮的繪畫質感，很快就產生了「印刷般的」作品。這種僅版畫才有的內在特質很難去形容，因為單色石版印刷常被視作在石頭上複製繪畫，而不是獨立出來的獨特產物。1960年三件〈國旗〉的版畫，在眾人眼裡只展現了複製畫與一件「印刷風格」的作品之間的差別。因為這些作品的物質已存在一個已劃分好的空間的表面上，而非被印記上去，掌握了他畫作與草圖表面的空間張力也因運而生。此外，瓊斯絕大多數的版畫中，都帶有增添構圖的圖像指涉的留白，這是瓊斯決定將其與他其他的作品劃分的標準作法。因此，這個版畫製作慣例代表著將印刷與非印刷區域清楚劃分，使得未上墨的留白處保有一細膩的平衡關係。例如，〈國旗二〉（1960）與〈國旗〉（1960）使用同一顆平版石，但以更厚重的白色顏料印刷，棕褐色的Kraft紙比後者印上黑墨的白紙，長寬各多出兩英吋，而在〈國旗三〉中，在同一顆石頭上塗寫並分塊，在白紙上印以灰色墨水。雖然在整個創作過程中有許多可能的選擇，根據可得的技術方案的多寡會有很大的不同（例如，只有少數種類的紙張有這張版畫需要的大小，而葛羅斯曼太太屬意Rives、Arches或是German Copperplate的單張紙；瓊斯選擇的Kraft紙，需要從紙捲上裁剪，也不得葛羅斯曼太太的喜愛，因為她覺得太便宜的紙印刷會不好賣。）

　　1960年代早期，版畫另一個觀念與實際上的要素是卡

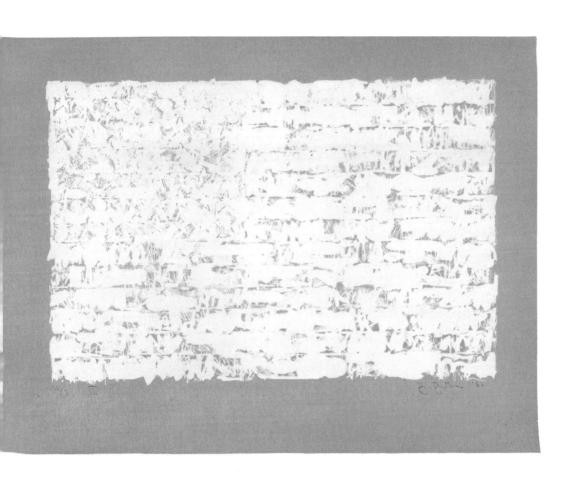

瓊斯　**國旗Ⅱ**　1960
石版畫　61×81.3cm
紐約Victor W. Ganz夫婦
藏

紙（matting）。當時，放上卡紙裱框的版畫，露出的畫面空白
處極少。畢竟，對於購買版畫的藏家要怎麼處置，並無多大的決
定權（瓊斯就坦承他曾將作品邊緣往後折，好將他的版畫塞進較
小也較便宜的畫框內。）像瓊斯那樣趨於扁平化的版畫圖像所引
起的迴響，使得畫面邊界的空間性質開始受到重視。往常版畫從
製版中拉出後就被裁去的邊緣，到了十九世紀重新被賦予實用價
值，作為藝術家與版畫師的標記區域，傳統上是用印上去的，或
是在惠斯勒之後改以手簽，並標註作品狀態與版數等特定資訊。
二十世紀時，大部分的版畫都留有足夠簽名與標記版數的留白
處。二次大戰後，部分因為紙樣在尺寸與品質上的實際限制，有
些石版畫沒有留白處，簽名則直接置於畫面中。而葛羅斯曼太太
的U.L.A.E一直保留留白的傳統。她偏好讓畫在石頭上的圖像，與

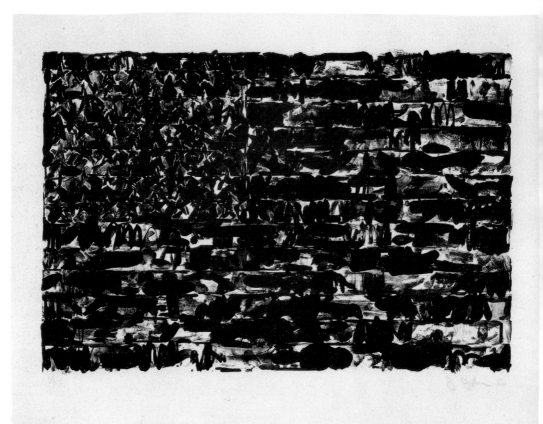

脆弱的石頭邊界保持大段距離，使其不會印到紙上。而第一位加入U.L.A.E的藝術家里維斯，在1957年就刻意的將構圖推至石頭的邊界，讓不規則的印記成為他的版畫的重要特色。他與奧哈拉共同創作的畫集〈石頭〉（1957-59），強調了這一個石版印刷的物理特性，尤其他們是以柔軟的手作紙進行印刷。然而，當時工作室內的專門技術還太受限，因此石頭邊緣的易碎性也很難預期。最近瓊斯談到1960年代早期的版畫創作情況，便提到當買家發現購買一個能夠將整張版畫裝進畫框的費用，比購買版畫本身還要高的時候，通常就會切去版畫的留白處。而當葛羅斯曼太太發現到版畫作為牆上裝飾的潛力，便會鼓勵她的顧客花更多錢在製作卡紙與裱框上，使整張版畫能夠露出，呈現更寬廣的畫面以及更高的價值感。這時，藝術家的簽名便與版畫圖像有更深層的關

瓊斯　**有兩顆球的畫**　1962　彩色石版畫　67.5×51.8cm　紐約現代美術館藏

連，也影響了其構圖。約略敘述這些過去的情況之後，讀者也就不難了解為何瓊斯堅持版畫的留白處是他構圖的必須部份。

　　瓊斯在1962年的石版畫創作，在規模與構圖上的野心都高出許多。當時他在繪畫上的發展夾帶更多標誌、行動與分離物，也使得他在版畫創作的作法上出現不同的步驟。這時，他最早的彩色版畫〈有兩顆球的畫〉與〈錯誤的開始〉誕生了。這些作品尚未完全體現石版印刷帶層次透明感的技巧，但從〈錯誤的開始I〉與〈錯誤的開始II〉的厚重油墨中，可看出藝術家努力的想將這個材料轉化成一種新的物質性的印刷形式。扁平的紙張，在印刷區域下方以一條筆直的線牢牢牽制著上方或細或粗的油墨筆觸，瓊斯以他鍾愛的文字模板拼出各個色彩的名字。有時候，為達成細部的效果，藝術家和技師的技術反而發揮過度，導致作品不夠大方的效果（例如〈橘、黃、藍〉與〈字母〉）。儘管如此，在〈字母〉中也能看見這些被集結的元素，展現一種從繪畫中脫離出的方法，這些強化與圖像的影射，使得這些元素團結起來而不致淪為乏味的烏合之眾，將具韻律感的多樣性注入，使表面鮮活起來。

　　瓊斯對文字的運用—賦予文字引導的特質，藉著它們固定由左至右的讀法，改變作品表面的動態—在1962年的版畫中最為清晰扼要。在〈錯誤的開始〉一作依不同角度散佈的單字，引發斜向與垂直的觀看方向。為試圖讓畫面從任何被侷限的角度中解放出來，瓊斯以非慣用的讀字方向，混淆正常的觀看順序。多年後，當瓊斯看著他特別喜愛的幾件版畫時，也會把作品翻轉至不同的角度觀看，展現了傳統畫家研讀自己創作過程的風範。透過作品的傾斜或顛倒的觀看，以這樣的角度觀看，便能精準感受負面空間的動態感。此外，藉由文字顏色並非實際代表顏色的困惑感，又更加深了利用慣性引發的觀看經驗。

　　再現油畫與草圖樣式的兩幅版畫〈有兩顆球的畫〉，採用嶄新的表現手法呈現幻覺的干擾。看起來緊抓住兩張分離畫布的兩顆球，在此刻當平坦、被切開，因球體的侵入而顯得緊繃的畫布，因畫面左方狂亂的炭筆線條更加動盪不安時，這兩顆靜止的

瓊斯　**錯誤的開始 I**
1962　彩色石版畫
76.7×56.5cm
紐約現代美術館藏
（右頁圖）

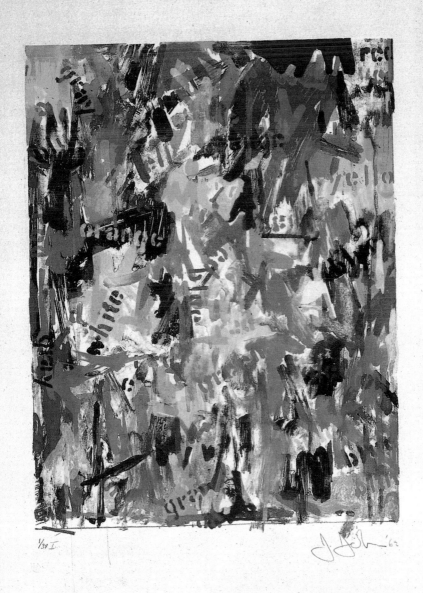

1/39 I J Johns '63

190

瓊斯　**衣架**　1960　石版畫　91.4×68.6cm　紐約現代美術館藏
瓊斯　**字母**（無發表）　1962　石版畫　91.8×61.1cm　紐約現代美術館藏（左頁圖）

球體凝聚著極強烈的視覺震撼。〈有兩顆球的畫〉不僅是瓊斯的第一件彩色版畫，以及第一個選用紅色、黃色與藍色的構圖要素的作品，也是第一個納入清晰的立體物件的代表。截至這時，平坦的物件在這些作品中相較起來是二維的呈現，例如在〈衣架〉（1960）與在〈工具〉（1962）中用來畫半圓的棒子，因它們主要是用作於畫面表面的強調，因此與這些侵入性的球體扮演著不同的角色。

下一件運用圓形的物件，並帶有立體視覺效果的作品，是瓊斯最受歡迎的版畫〈啤酒罐頭〉（1964）。按照雕塑〈塗上顏料的青銅〉描繪兩個Ballantine啤酒罐頭的圖像（這件作品上了史汀伯格（Leo Steinberg）1963年發行的書本封面），這個與實物一樣大小，帶著開過與未開封罐頭的單調色彩的圖像，在一片黑暗無任何設計的背景中浮現。雕塑中某些原有的部份，例如兩個罐子上方的不同產品標誌，以及留在雛型表面上的紙印，在版畫中都被移除。熱烈的炭筆痕跡，將底座、罐頭的曲線與背景的一片黑暗交織起來。最後，少數的線條超出邊界，將畫面與畫面留白處接合在一起。這幅版畫引起不少討論：這件作品的主題看似有「普普」的意味，其作品細節交代不清，並且它的表現方式與瓊斯一開始的創作用意出現歧異。至於之後這些雕塑的主體扮演的角色，從〈第一件蝕刻〉（1967-68）一直到1982年最後的單刷版畫〈Savarin〉（於另一件1960年的〈彩繪青銅〉之後），瓊斯實欲探討作品在空間上、圖像研究與私人的功能。當瓊斯更進一步探究他的版畫中的立體物件安排（〈翼〉與〈聲音〉的物件，〈移行〉一作中的模板碎片），他偏好利用物件的照片，而非將它們畫上去。

瓊斯在1962年的作品新增的元素，是一種更直接的物理或個人的表現形式。維持作品一貫的平坦但不失流暢性的本質，瓊斯開始將他自己的手，與其他身體部位印在畫布、素描與版畫上。受限於材料（瓊斯絕大多數的畫作是以蠟畫法創作，受熱融化的蜜蠟可能影響創作時的掌握度，但可帶來分明的層次，不會造成畫面沾汙，或是與先前的作品相混），瓊斯混用

瓊斯　**啤酒罐頭**
1964　彩色石版畫
58.1×45.1cm
紐約現代美術館藏
（右頁圖）

192

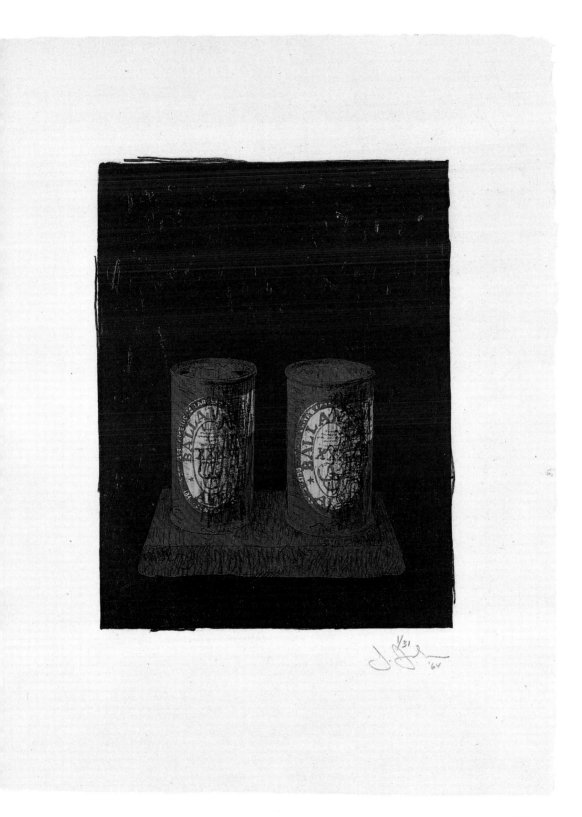

兩種油性的材料（油彩與肥皂），將他的雙手印在平版石上，完成了〈手〉（1963）一作。在〈Hatteras〉（1963）這件瓊斯向景仰的詩人克雷恩（Hart Crane）致意的版畫中，一隻擺動的手臂與手掌取代了之前〈工具〉中的棒子，畫出了畫面中的半圓。畫中的手臂切斷了使畫面平穩，卻仍暗指著無限重複色譜的「紅」、「黃」、「藍」字樣。1961到1967年間，瓊斯大部分的創作是在他南加州的愛迪斯托海灘的家裡進行。揮舞的手，與其他珍貴的人體痕跡，恰巧與他在那裡的生活相呼應。在多沙的環境中，人體對自身的作用變得十分敏銳。瓊斯的手臂在〈Hatteras〉（與他稍後做的〈土地的盡頭〉（1978）與〈潛望鏡〉（1979）的手臂軌跡）中傳達了已完成的動作的戲劇性，而在〈翼〉（1963-66）中的身體印記，則來自一個屈膝，在起跑點上準備起跑的人。原本一開始想要納入奧哈拉的詩詞，這個帶著印記的石頭，最後結合一張印在彩虹滾筒或墨水色譜上的底片（攝自1965年的〈Eddingsville〉）。

　　瓊斯的版畫創作的下一步是加倍的概念。〈兩張地圖I〉（1965-66）與〈兩張地圖II〉（1966）是兩件最早的重複版畫作品。〈國旗〉與〈有兩顆球的畫〉的版畫以其他形式延伸，〈錯誤的開始〉以彩色與黑白兩種方式印製，這些作品中些微不同的圖像源自彼此分開的個體。在〈兩張地圖〉中，重複則是產生於構圖之內，展現了瓊斯的作品中相當重要的層面。因為瓊斯喜愛玩身分認同的視覺遊戲，尤其是牽扯到當今人困惑的識別原則時，例如〈啤酒罐頭〉的主題，以及很久後的交叉線影構圖，都透露出他的催眠嗜好。就這兩張地圖而言，藉由製版墨的簡易應用，便可以，舉例來說，使蘇必略湖幾乎消失在下方的地圖上。兩件地圖版畫的正／負圖像，替被記憶主宰著的視覺運動，添加了幾分迷人色彩。

　　1967-68年，當〈兩張地圖〉正在製作時，瓊斯已完成油畫〈國旗〉（1965）與〈靶〉（1966）的石版印刷，置入石版印刷。在這些石版畫中，橘、紫與綠色的靶，及灰色背景上橘色、綠色與黑色的國旗，盤據在同物件的灰白版本之上，兩者的中心

瓊斯　**Hatteras**
1963　石版畫
105.1×74.9m
紐約現代美術館藏
（右頁圖）

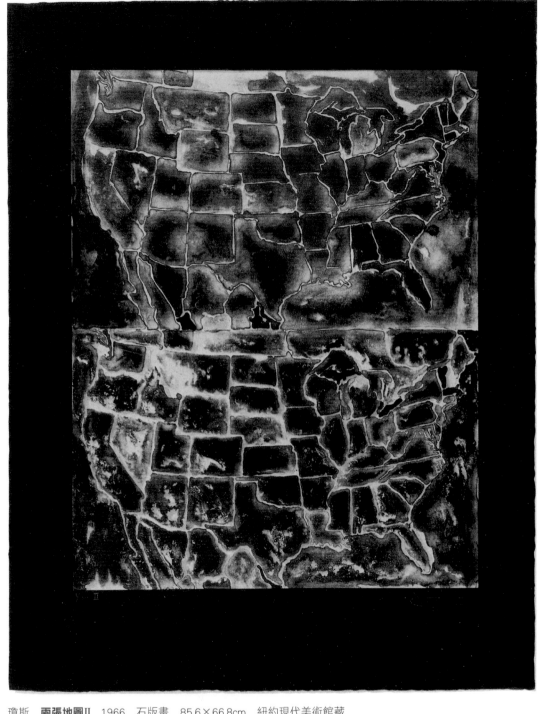

瓊斯　**兩張地圖II**　1966　石版畫　85.6×66.8cm　紐約現代美術館藏

瓊斯　**翼**　1966　彩色石版畫　101.9×71.3cm　紐約現代美術館藏（右頁圖）

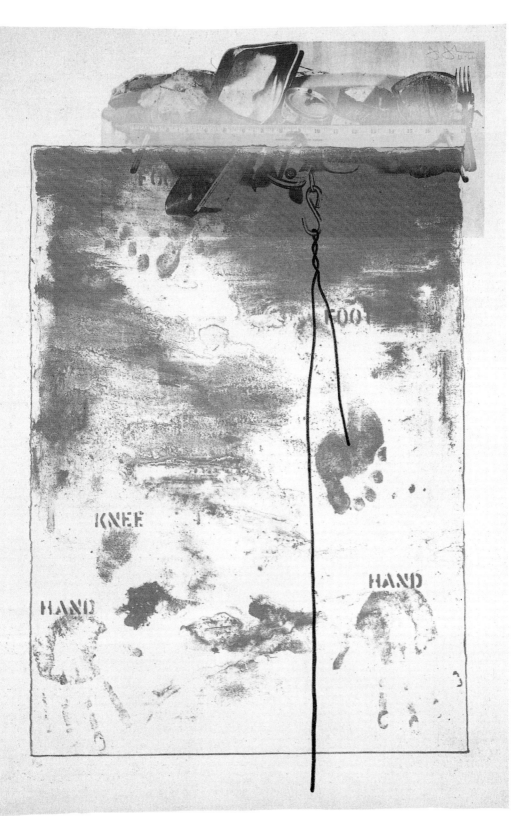

都有一個圓點。當目光專注在上方物件的原點上一段時間，再移到下方的原點時，會產生一個互補色的視覺暫留影像。然而，當觀眾的注意力幾乎圍繞在作品中運動與視覺的效果時，在瓊斯的作品中，遠超過膚淺的視覺戲碼之外，存有對於一個難以解釋的區塊的回應：下方的靶與國旗都不是完整的，在邊緣處有四分之一的圖像被切斷。這些版畫沒有留白處，下方消失的物件圖像，代表圖像是印在整張紙面上。不像〈翼〉中垂降的繩子延伸到畫面下方的留白處，或是〈兩張地圖I〉中濺出的白色墨水使黑色的疆界得以延續，〈靶〉與〈國旗〉避開了所有可能的留白，使作品看起來就像假的紙上畫作。在〈國旗〉的第二版本（1967-70）

瓊斯
兩面國旗（灰色）
1972　灰色石版畫
70×83.3cm
紐約現代美術館藏

瓊斯　**國旗**　1968
彩色石版畫
87.9×65.7cm
紐約現代美術館藏
（右頁圖）

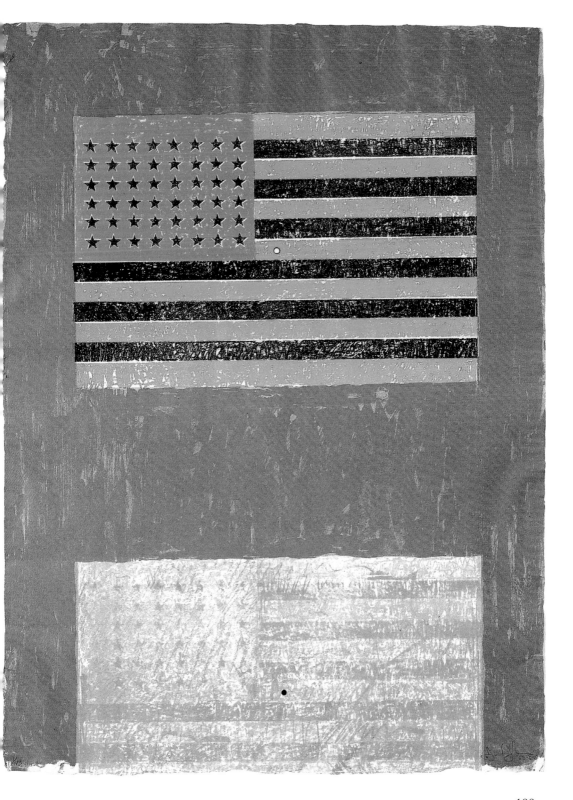

中，這樣的性質再被強化，更明顯的版面溢出與蠟狀表面的套印，使視覺遊戲不再佔據作品的核心。重覆使用1967-70國旗的印版，轉以垂直並列的製放，瓊斯在〈兩面國旗〉（1970-72）中設立了雙聯作的形式，往後以此延伸的作品，據推斷，包括〈屍體與鏡子〉與〈荷蘭妻子〉的交叉線影版畫。

　　瓊斯對於版畫製作的熱愛，絕大部分源自其對於創作動作的保留特性，這些過程能在不同的石頭與印版上留存下來。他希望保留每一顆石頭、隔板與印刷銅板，瓊斯非常羨慕孟克能在創作繪畫的期間，定期回歸木板與石頭版畫創作，以迎接另一個轉變。因為沒有自己的印刷設備，瓊斯從無法完全掌握這項變因，並感嘆因為經濟狀況不允許，「你無法留住所有東西。」當他一次又一次的回歸到曾創作過的圖像，就越突顯他找尋的並非是解決之道，而是更進一步的價值、觀點與情感。在1985年的石版畫〈腹語表演者〉中，畫面側邊的留白處有著不規則的裁切，僅剩少部分可見的兩面國旗顯然似曾相識，也只有在這個時候，才會因為國旗如今的位置，迷惑了雙眼與邏輯思考。找尋熟悉的事物作為了解新事物的基礎，即便只是最微小的版畫片段，都可能開啟一連串的真相。

　　無限重複的組合、帶著暗示的標記以及加倍，顯然是瓊斯的重要構圖元素，也象徵對整體性的探索。同時，這些作法也宣示了一種隔離或完成的狀態，因此表面的連貫性，只存在於每件單一作品的脈絡之內。版畫〈工具〉（1962與1972）便是這樣一個例子，畫面雙邊擦出的半圓提供觀者兩種選擇：在畫面邊界之外完成環繞的動作，或是將圖像的兩個側邊接合起來，形成一個圓筒。其他作品例如〈傻瓜之家〉（1972），左側不完全的模板畫作標題，不可免的將視線引導至右方以找尋失落的字。圓筒的表現形式，在版畫〈四件來自無題1972〉（1973-74）、〈薄雪〉（1979-81）與〈聲音2〉（1982-83），以及1983年的無題單版畫中，發展的更深入成熟。

　　結合真實物體的繪畫，在轉化為版畫時將面對幾種不同的困難，同時也需要創新的技術與構圖方式。版畫〈衣架〉（1960）

瓊斯　**腹語表演者**
1985　石版畫
83×56cm（右頁圖）

瓊斯　**工具－黑色狀態**　1972　黑與灰色石版畫　81.9×65.4cm　Gemini G.E.L.

瓊斯　**傻瓜之家**　1972　彩色石版畫　111.1×73cm　紐約現代美術館藏（右頁圖）

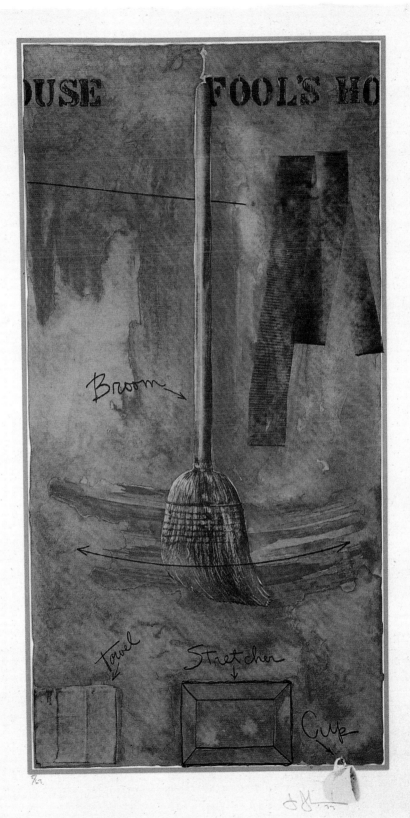

中的衣架描繪，與瓊斯1958-59年草圖與油畫裡的金屬線之間是
一對一的關係。然而，在採取了許多不同的方式之後，瓊斯才能
夠使他的構圖作為真實物件的呈現，而非僅是抽象的表現。攝影
術提供了一個將立體的型態安插入他的版畫與蝕刻畫的方法。
在〈翼〉的照相製版中的一把尺，顯示瓊斯小心翼翼的維持著物
件的真實大小。而整張〈移行I〉（1966）版畫的基底是同年完
成的〈移行II〉畫作的攝影照片。瓊斯以圍繞罐頭底部的圓形印
記的濃厚筆跡、畫面下半部的重新構成，以及紅色與黃色色塊的
畫分，大幅的更動了原本的畫面。石版印刷的印記相對於畫作中
攝影般的霧面質感表現，產生另一種層次的掩蔽，充滿了神秘感
與迂迴影射。一張腿部模型的照片邊角，延伸到畫面上方的留白
處，同樣的，拼湊起紅、橘與黃色的翻轉字母，侵入畫面下方的

瓊斯　**移行I**　1966
彩色石版畫
71.4×92.4cm
紐約現代美術館藏

瓊斯　**聲音**　1967
黑與銀色石版畫
122.9×80.5cm
紐約現代美術館藏
（右頁圖）

留白處，整張畫面就像是一場幻覺與圖像事實的戰爭。

攝影照片作為版畫創作的運用手法，在〈移行〉之後變得更為系統化與絕對。瓊斯拍下畫作〈聲音〉（1964-67）裡以線懸掛的叉子與湯匙的照片，在進行印版前，在照片上方寫下「叉子應該是7」的長度。這個註記在版畫〈聲音〉（1966-67）裡被刪去，之後再度與叉子及湯匙的印記，成為1967-68年的畫作〈絲網作品〉（1972年的第五件絹印）的主要構圖。此印記也組成〈牆上作品〉（1969）的部份畫面，並絹印在1971年畫作〈聲音2〉上。

叉子和湯匙是瓊斯具個人色彩的物件創作中，帶有深厚的圖像學推想的物件。尤其是與〈聲音〉之間的反關係，它們可能使人聯想到與聲音的作用相牴觸的飲食。叉子與／或湯匙出現在幾件瓊斯生涯最多產的1961-62年的畫作中。不像畫筆、罐頭與尺規等指向他職業的物件，桌上的器皿也許帶有跨越工作室生活的一種更親近的指涉。若瓊斯的作品中最強大的元素的是它的自然天性，那麼湯匙與叉子的重要性，就遠超越它們在觀看與談論範圍內的存在價值。一支湯匙與叉子，直躺在畫作〈我的情感回憶—奧哈拉〉（1961）的其中一聯的中心，與永恆的概念相結合。奧哈拉在海灘意外身亡後，瓊斯在〈聲音〉畫作旁懸吊著湯匙與叉子，象徵著一種結束。不久後，在紀念奧哈拉創作的書籍（1967）裡的詩集「我的情感回憶」的插圖中，瓊斯一開始將叉子與湯匙，在一張桌子上與一支刀子放在一起，而到了詩的最後一頁，圖中只剩下一支湯匙。在一張無標題蝕刻畫（1969）他描繪一支懸掛著的叉子，與一把似曾相識的尺並置。如同兩年前的紀念書籍裡的插畫，這些物件都是用畫的，而非用相機拍下。

然而，〈第一件蝕刻〉（1967-68）的系列作品，讓觀者面臨攝影的代表性與物件的親筆表現之間最隱晦的交界。作品的主體是瓊斯在1958到60年間創作的雕塑。從最先前的手電筒物件開始，瓊斯以堅硬緊繃的線條，粗略的描繪每一件物品，像是〈燈泡〉的單純、〈啤酒罐頭〉與〈畫筆〉的陰影，以及〈數字〉與〈國旗〉（在反面）的系統化。每一件蝕刻與物件的照相製版並置在紙張上。將這些蝕刻畫與其創作來源——立體或是淺浮雕

瓊斯
無題（**尺與叉子**）
1969　灰色蝕刻與細點
腐蝕　104.8×71cm
紐約現代美術館藏
（右頁圖）

物件的攝影照片放在一起，可或多或少的釐清瓊斯是如何將同一個主體塑造出多樣化的效果。二十世紀的觀眾，理應認為攝影較手做的圖像更為貼近真實。但當被攝影的物件也是手做時，其可信度就受到質疑，不管如何，攝影所呈現出的，還是比線條的表現看起來真實一些。

　　希望他的觀點——有許多看見、觀察與相信的可能——能以較不依附經驗的形式維持著，瓊斯重新埋首於所有的印版，包括底片，發展出一系列的〈第一件蝕刻，第二個狀態〉（1967-69）。他運用細點腐蝕法（Aquatint）與蝕刻法，創造出帶有不同深淺的畫面效果，使他的〈國旗〉與〈數字〉的圖像變得豐富並充滿可塑性。其中最顯著之處在於他轉化照相製版的粗略手法，如今像是散落在一片乳黃、具觸感的手作紙上的寶石。瓊斯藉著蝕刻筆尖的快速塗寫或塗上強酸的畫筆軌跡，將雕塑攝影的真實

瓊斯
第一件蝕刻作品集的畫筆　1968
蝕刻與照相製版
64.1×49.35cm
紐約現代美術館藏
（左圖）

瓊斯
第一件蝕刻作品集的數字　1968
蝕刻與照相製版
66×51cm
紐約現代美術館藏
（右圖）

瓊斯
第一件蝕刻作品集的
國旗 1968
蝕刻與照相製版
66×51cm
紐約現代美術館藏

感抹去。他處理自己創作的底片的方式，與畢卡索為胡格內（Georges Hugnet）的書《金銀花》創作插畫的手法不謀而合（1943年，畢卡索在他的繪畫的底片上蝕刻線條）。兩位藝術家筆下增添的部份，都讓人對攝影的真實性的認知產生混淆。畢卡索的作品中的繪圖再製，僅是超出紙上真實的線條的一小步。然而，瓊斯的雕塑的攝影複製，不僅是從三維到二維的轉化，也是對物質的重新組構。如同〈移行〉中的攝影區塊，這些照相製版重組了我們對真實的感受，展現了藝術家欲將物件、語言、色彩、線條、過程與技術賦予平等價值的決心。

因創作過程不同所引發的質變，在版畫創作裡是最廣大的。〈誘餌〉（1971），以其未經修飾的〈第一件蝕刻〉的照相製版雕刻，轉換到一面石版印版上，重現了平衡與等同的早期面向。〈移行〉的攝影照片再次亮相，這次是四分之三的Ballantine啤酒罐頭圖像，上方帶有按照適當規模的註記，佔據了黑色畫筆所烘托出的中心。下方的雕刻圖樣重複循環著，被一條染色的線串起，像是重蹈封閉的結構或是封閉的作品概念。不像其他大部分瓊斯的版畫，〈誘餌〉並非從畫作衍伸而來，而且反成為兩件畫作的根基：一件是同樣大小，部分印製而成，另一件則大許多，但像版畫一樣，將物件以版畫的形式表現。下方的彫刻圖樣中間一個穿過紙張的孔，嵌入一個銅環，在一片平坦的畫面上更吸引觀者的目光。一向偏好讓作品自己發聲的塔特雅納，也不自禁的將版畫中的洞解釋為「逃脫」的方法。〈誘餌II〉則為更進一步的發展，以七個額外的印版製成，下方的洞口及雕刻的圖樣已不再被需要。從藍到黃再到紅色的彩虹滾色法的濺灑範圍，使人聯想圓筒的滾動路徑，一個大大的X符號，像是否決了

下方的區塊。腿的攝影圖像成了畫面中的亮點，而炭筆線條勾勒出木版的輪廓，也遮掩了大半〈移行〉中的圖像。沉重的畫筆圍繞在啤酒罐頭的無語招牌圖像左右，右方另一個白色的罐頭圓圈印記，寧靜也肯定了喧鬧不安的表面。

　　〈第一件蝕刻〉與〈誘餌〉代表著瓊斯的圖像創作的重要里程碑。兩件作品都是專為版畫媒材而作，也都屬早期對新的表現手法的嘗試摸索。1966年，塔特雅納成功的向國家藝術基金會申請到一筆蝕刻版畫工作坊的補助金，但當時藝術家們對於蝕刻畫還沒有太強烈的興趣。石版印刷在美國已奠定其作為版畫創作手法的重要地位，另外有一小部分的市場，則在方因普普藝術的迅速與鮮明媒材而廣獲接納的絹印。凹版技術（蝕刻法、直刻法、細點腐蝕法等）在當時被認為只有從事版畫創作的「版畫師」才會採用。長久以來，它的創作過程被視為非常個人且細微，以致

瓊斯
第一件蝕刻，第二個狀態作品集的數字 1969
蝕刻　66×50cm
紐約現代美術館藏
（左圖）

瓊斯
第一件蝕刻，第二個狀態作品集的國旗
1969　蝕刻與點線機
65.7×50cm
紐約現代美術館藏
（右圖）

瓊斯　**誘餌** 1971
彩色石版畫
105.4×75.1cm
紐約現代美術館藏
（右頁圖）

211

瓊斯 **誘餌** 1971 油彩畫布銅環 104.1×74.9cm 紐約Kimiko與John Powers藏

瓊斯　**誘餌**　1971　油彩畫布銅環　182.9×127cm　紐約Victor W. Ganz夫婦藏

於很難可以找到一位願意做細點腐蝕，或是替別人蝕刻線條的版畫師。而在歐洲，雖然不會見到美國藝術家與工藝師傅不為別人創作的態度，但對於版畫師貢獻了多少在一件作品上常是不願透露的。曾經促成石版印刷師與藝術家的雙方合作的葛羅斯曼太太，如今也滿懷信心的將目標轉移到凹版印刷。1966年，她聘請斯特瓦德（Donn Steward），協助1963年起接替布拉克布歐恩的石版印刷師普瑞德（Zigmunds Priede）。斯特瓦德是U.L.A.E組織內第一位受過塔馬琳德（Tamarind）石版印刷訓練的技師，該工作坊在福特（Ford）基金會的資助下，在1960年由偉恩（June Wayne）於洛杉磯設立。他的主要興趣其實是凹版印刷，尤其是對於海特（Stanley William Hayter）在1940年傳入美國的直接雕刻法與蝕刻法。因此，他在U.L.A.E的任務便是以石版印刷師的專業，對有興趣鑽研蝕刻法的藝術家們提供技術上的協助。

　　對那些在每個細節上都想握有絕對掌控權的人們來說，要將決定的權力下放給版畫師傅想必非常不容易，例如根據對版面被酸侵蝕的時間長度的了解，在版面上蝕出小點，以呈現鑄光點點的灰色調。瓊斯曾說，為了達到他想要的效果，他必須學習如何調整他的作品，因為每個版畫師的技術、認知與偏好都不盡相同。在石版印刷上，他很快就上手，能駕輕就熟的控制這些變因；而在1960年代的幾件蝕刻創作，他則必須仰賴偏好提供解決之道而非灌輸技巧的斯特瓦德。1974年，瓊斯前往法國，為貝克特（Samuel Beckett）撰寫的書本《Foirades/Fizzles》創作圖畫時，也在艾爾多（Aldo）與柯洛門林克（Piero Crommelynck）的工作坊創作蝕刻版畫。在那裡，有了與畢卡索共事十年之久的版畫師傅們的指導，瓊斯終於學會如何做出他想要的線條與蝕刻的明暗調子。

　　帶有攝影照片與筆觸肌理的〈誘餌〉，其畫面上的多重層次受惠於葛羅斯曼太太在1970年買下的一台膠印機。膠印（Offset）在印刷時，上墨的圖像會從版面轉印至一個橡皮筒的表面，然後再翻印到紙張上。對於經常使用非對稱物（例如字母）的瓊斯來說，這項技術使得創作上的節奏與構圖更不受拘束。尤其是

瓊斯　**誘餌II**　1973
彩色石版畫
105.3×75.2cm
紐約現代美術館藏
（右頁圖）

215

在〈誘餌〉的創作上更見好處，這件作品使用了高達十八件金屬板與一顆石頭（在〈誘餌II〉又多使用七個印版）。橡皮筒印上的薄層油墨在印紙表面上的壓印，相較於一般的平版壓制輕柔許多，因此不會干擾先前印上的層次。此外，橡皮筒的印記也較不會因壓力損害脆弱的紙張紋路。

當〈誘餌〉一作以這項創新技術完成時，瓊斯已去了洛杉磯一趟，1968年時他就是在那裡的Gemini G.E.L.工作坊，開始了他的單一數字系列。在泰勒（Ken Tyler）的領導下，工作坊的目的是生產知名畫家的版畫，作為規模上可與畫作相比的牆

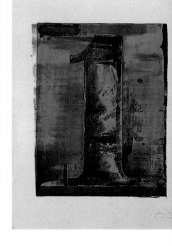
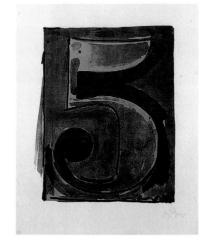

上物件。瓊斯以單一數字作為畫面主要構成的〈黑與白色數列〉與〈彩色數字〉便符合此一特質。這些數字不僅大到無法像瓊斯之前掌握得宜的0-9系列，也像是該裝上畫框，併排在一起，組合成一個顯眼的牆上物件。泰勒與他的夥伴們提供技術的研發，讓藝術家對於材質與創作過程能夠全權掌握。於是，瓊斯將他的黑色數字經由彩虹滾筒轉印到燦爛的光譜上。而要在既有的印版上達到這樣的規模，必須製造特定的滾軸，以及研發墨水技術與新式墨水。瓊斯在Gemini G.E.L.創作的一件作品中，有個物件取代了攝影照片鑲嵌在版畫上：一片拼著「不」（NO）的鉛塊。在畫

瓊斯
〈**黑色數字**〉系列中的數字0－數字9　1968
石版畫　94×76.2cm
紐約現代美術館藏
（左、右頁圖）

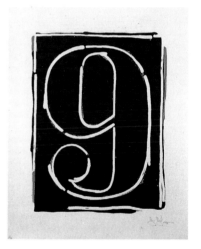

作〈不〉（1961）中，瓊斯將由兩個鉛字組成的字懸掛在一條線上。而這條線在版畫上「穿過」了紙張，是個藉由將紙張突起達成錯視法的高明作品（如同瓊斯在1960年對他的〈衣架〉作品的實驗一樣）。

在〈不〉裡面，首度出現了杜象的〈女性遮羞葉〉（1950）的雕塑輪廓。瓊斯從1961年就擁有這件青銅作品的鑄型，它也成為杜象對瓊斯創作的深遠影響力的鐵證。只將物件底座的線型輪廓印在紙張上，突顯了畫作的表面，抑或像是東方人使用的印鑑般，證實了藝術家在作品創造期間的參與。在這件畫作之後，這

個印記又出現在1963-64年一件充滿力量的畫作〈抵達/出發〉上，與一個罐頭底部的圓圈印記並列。兩個物件印記的並置，在同年畫作〈場地繪畫〉中也可找到，旁邊還多了一只腳印。這三個印記的下方有一塊滴落的黃色顏料，而畫面的左上方有一個幾乎被顏料遮掩的X符號，這兩者與符號印記運作的方式相同，但代表著的是一種較負面且激進的功能。滴落的顏料與X符號也出現在從瓊斯最重要的畫作之一〈根據什麼〉（1964）衍生的一系列版畫中。瓊斯擷取畫作的細部，並命名為〈片段─根據什麼〉系列（1971）。在其中一件〈片段─根據什麼─畫布邊〉，瓊斯揭

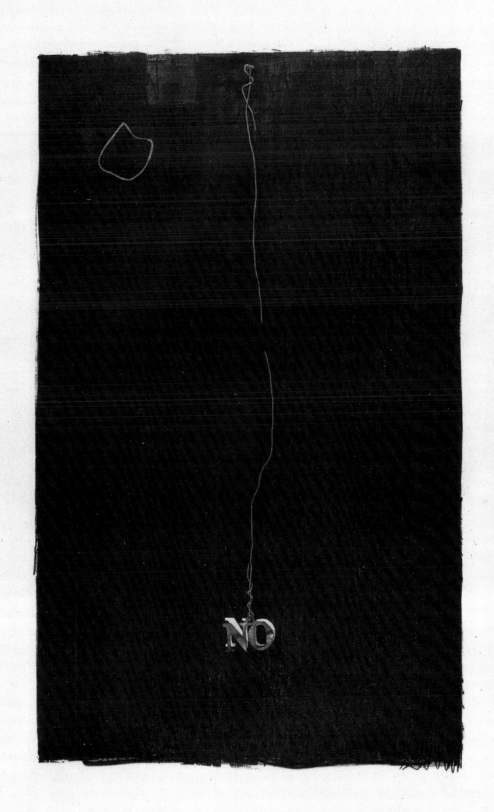

瓊斯
片段—根據什麼—畫布邊 1971
彩色石版畫
91.8×75.6cm
紐約現代美術館藏

露畫作背部未上畫鉤的圖像。畫面下方的帆布上，一邊是杜象的側臉輪廓，左方是滴落的痕跡，位於杜象名稱縮寫「M.D」的上方。畫布下方原用來簽上瓊斯姓名的位置，則畫上了一個X。

〈片段—根據什麼—彎曲的藍色〉將字母呈現的更自由也更立體化，將原本的二聯畫作以空白間隙一分為二。X符號也佔據更重要的位置，覆蓋住報紙的版面，像是取代了原畫作中用以覆蓋報紙的狂亂筆跡。這件完成於1971年的版畫，可被視為1974年的交叉線影畫〈屍體與鏡子〉與版畫（1976）的先驅，X符號在相同的構圖位置上，扮演了更重要的角色。

瓊斯
片段—根據什麼—
畫布邊的廢版 1971
彩色石版畫
91.4×75.2cm
藝術家自藏

　　X符號在這些作品裡成了特別受到關注的部份，如同滴落的油彩，在瓊斯鮮少帶感情的語彙中，做了一個特定的陳述。滴落的顏料就像X符號，可作為一個代理的簽名，同時也指涉垂直方向。在一件直立的畫布上創作，重力是個棘手的元素。在版畫的製作上，處理重力因素的方式就需要有所轉變，因為藝術家通常是在一個平坦，或近乎水平的表面上創作。瓊斯則將他的石頭稍稍傾斜，使下方的顏料較密集，進而確立最終印版時的垂直方向。此外，〈荷蘭妻子〉絹印畫裡的滴落顏料，直接置放在空心的罐頭印記的中心，周圍隨意畫上一圈紅色線條，帶著情色的暗喻，彷

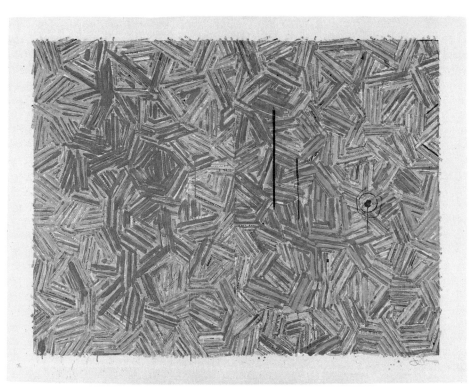

瓊斯
荷蘭妻子 19
彩色絹印
109.1×142.2c

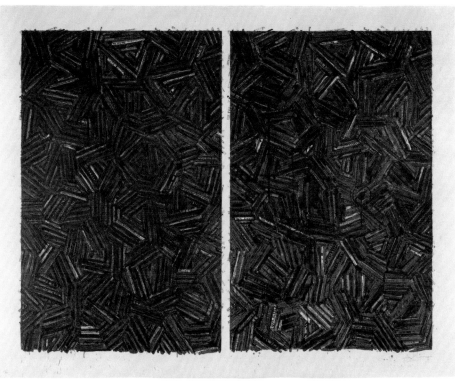

瓊斯
荷蘭妻子 19
彩色絹印
109.2×142.4c
紐約現代美術

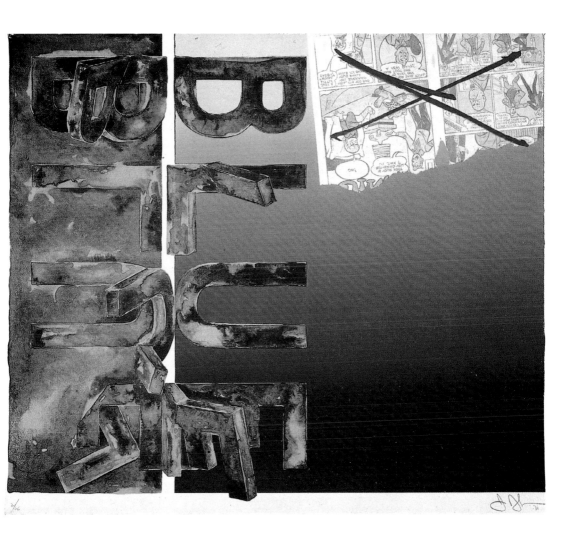

瓊斯
**片段一根據什麼—
彎曲的藍色** 1971
彩色石版畫
64.8×73cm
藝術家自藏

佛也證實了「荷蘭妻子」的字面意義。

　　瓊斯對畫布背面的支架等輔助具的描繪，打破了畫面延續性，也揭示了作品表象之外的其餘層面（就像〈根據什麼〉）。1972年在Gemini完成的版畫，就有兩件納入了帆布背面的圖像：〈中提琴〉裡一塊畫布翻落下來，露出了背面的框架；〈傻瓜之家〉沒有畫布反面的部份，但藝術家在畫面上註記著「撐具」，指示所有的物件都在畫面上了，沒有一件遺漏。當它們是真實物件時，這些畫布展現了令人難以捉摸的神秘感，而當它們被畫下時，也同樣成了一種幻象。

　　在創作兩件〈誘餌〉版畫、〈片段一根據什麼〉與其他石版

畫的1970與1973年間，瓊斯也同時進行著一幅四聯的無題油畫，這件作品宣示了他的構圖語言裡的新成分。當許多六零年代的作品以模版或傾倒的立體字母，表明著色彩從第一色到第二色的轉換時，七零年代的畫作則一致的朝向將這些色彩組織串聯起的抽象筆觸。這項對於色彩的新運用，以所謂的交叉線影的形式，首度出現在這幅1972年的無標題繪畫中。這幅無題四聯作完成後不久，就在1973年的惠特尼雙年展上展示，引起了不少的爭論，因為這件作品很難置入瓊斯先前的作品脈絡。

　　畫作完成不到一年，瓊斯旋即開始了相關版畫的製作。四聯畫中的其中一聯，帶有自1955年就出現在他的作品（兩件帶有石膏像的靶畫作）中的人體部分，以及1956年的〈畫布〉上的撐具，這兩個彼此無關的物件，只有在此時才匯聚在同一個畫面之上。因此，在畫作完成之後的首次印刷時，瓊斯選擇先以這一聯作為形體的組構，將每個身體部位以其名稱標示，然後單張的呈現各部位的輪廓線：紅色（臉）、橘色（腿）與黑色（膝蓋）。每張獨立的版畫〈無題中的模型〉下方，都標記著物件的名稱。這些模型另外也有黑白的版本。創作完這些小型版畫後，瓊斯就整件畫作創作的版畫〈無題1972的四聯作〉才宣告完成。四幅石版畫作都各自在左下方署名，而非慣用的右下方，象徵了欲與先前作品劃分的意圖。交叉線影的畫面與油畫一樣，使用紫色、綠色與橘色的第二色彩，但當與其他三幅並置在一起，會產生第一色的視覺效果。石版印刷用的浮雕板是每聯分開製作，每一聯版畫都可用來銜接相鄰的版畫，例如，第四聯版畫右方的留白處有上了色的微小記號，暗指應接連的第一聯版面上，會有著相對應的記號。這些指示將導向畫作中所欠缺的完整圓筒形狀，也成為邁向系統化控制的一大步。接著，瓊斯又創作了〈無題1972的四聯作（灰與黑）〉，畫作的基本要素都沒改變，但每一個版面的四周都多出一個外框，框內複製著相鄰板面上六分之一的圖像，同樣的，最右手邊的版面內容與第一聯的版畫相接連。

　　在1972年的無題作之後，瓊斯在繪畫與版畫創作上的交叉線影主題，一直延續到往後的九年。最早以交叉網線做全部的

瓊斯
無題中的模型系列中
的〈**手腳襪子地板**〉
1974　彩色石版畫
78.1×57.8cm
Gemini G.E.L.
（右頁圖）

瓊斯
〈**Foirades / Fizzles**〉的影線圖樣
1976　細點腐蝕與直接刻線
33.2×50.5cm
紐約現代美術館藏

瓊斯
〈**Foirades / Fizzles**〉的影線圖樣
的廢版　1978
細點腐蝕與直接刻線
76.2×105.6cm　藝術家自藏

瓊斯
〈**Foirades / Fizzles**〉的文字
（**Buttock Knee Sock...**）
1976　細點腐蝕與直接刻線
33.2×50.5cm
紐約現代美術館藏

瓊斯
無題中的模型系列中
的〈**手腳襪子地板—黑
色狀態**〉 1974
石版畫 40.6×50.2cm
Gemini G.E.L.

構圖的畫作為〈氣味〉（1973-74）、〈屍體與鏡子〉（1974）
與〈荷蘭妻子〉（1975）以及一件1975年的無標題作品。他的
版畫作品《Foirades/Fizzles》，反向操作的啟發了名為〈結尾
頁〉（1976）的畫作，也反映了瓊斯廣泛的將與書有關的經驗，
納入他的創作之中。〈氣味〉衍伸出的版畫，體現了瓊斯將版畫
工具運用的爐火純青的能力。版畫為三聯作，每一聯都是由不同
的手法印製而成：左方以帶汽水墨（tusche）的稀薄平塗石版印
刷；中間是橡膠板畫；右邊則是木紋木板畫。雖然圖像被清楚的
畫分為三部份，圖像標記的配置使得這三聯版畫按照一定次序的
重覆著，使得三者的次序不致混淆。

　　另一個瓊斯的交叉線影版畫的重要元素，是對絹印法（絹

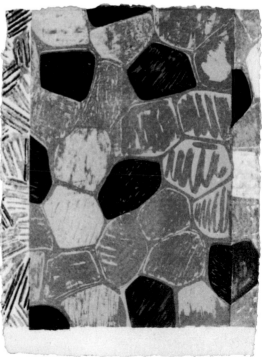

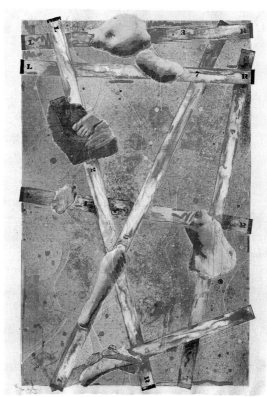

瓊斯
無題1972的
四聯作 1974
彩色石版畫
101.6×72.4cm
紐約現代美術館
藏

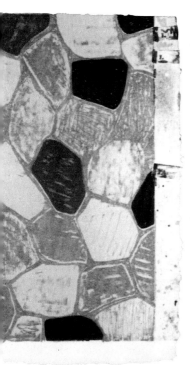

瓊斯
無題1972的
四聯作（灰與黑）
1975
灰與黑色石版畫
104.1×81.3cm
倫敦Kate Ganz藏

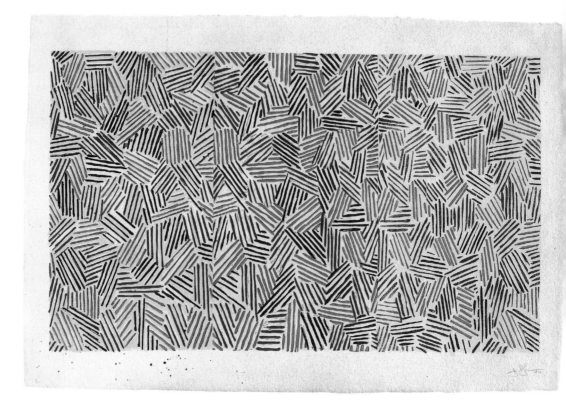

瓊斯　**氣味**　1976
彩色石版畫、
地氈浮雕與木刻
79.7×119.2cm
紐約現代美術館藏

網印花或絲網印刷）的採用。早在1968年他就替康寧漢舞蹈公司（1961-1973年間瓊斯在這裡擔任藝術指導）製作一張絹印海報，為〈有四張臉的靶〉的手繪版本。他在接下來的四年做了數件絹印版畫，圖像都擷取自底片，而後再照相轉印至絲網上。這個手法在1971年再度被採用，他在瑞士伯恩的圖畫展的海報，呈現出帶明亮的第一色的〈有兩顆球的畫〉圖像。另一幅灰色的版本由紐約的亨瑞希（Alexander Heinrici）以有限的版數印製而成。1972年，在惠特尼美術館工作的川西（Hiroshi Kawanishi），邀請瓊斯與他及一位知名日本版畫師島田（Takeshi Shimada），共同創作一些絹印畫。1972年的〈絲網作品〉部分仍是透過照相工藝技術製成，隔年瓊斯就直接在絲網上作畫，創作了一張靶的作品。那一年他同時也在創作國旗的彩色及灰色版本（與他1970-72年在U.L.A.E創作的〈兩面國旗〉（灰色），以及1973年的二聯畫作〈兩面國旗〉相似。）由三十一張絲網印製成的〈國旗I〉，帶

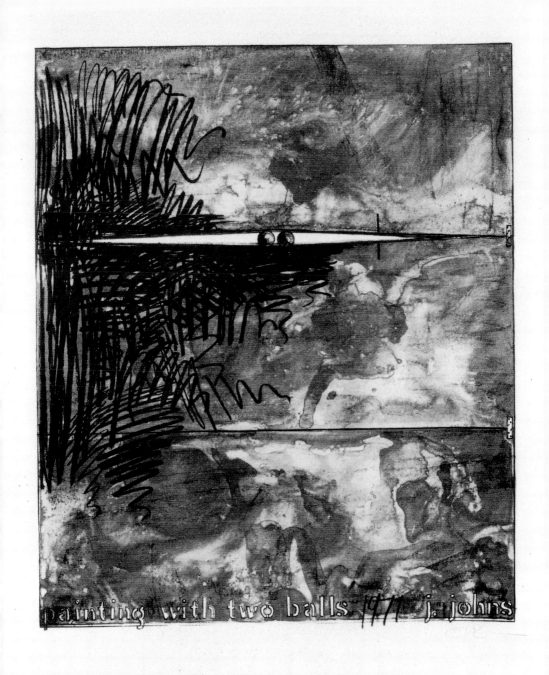

瓊斯　**有兩顆球的畫（灰色）**　1971　黑與灰色絹印　88.6×71.8cm　Brooke Alexander Inc.

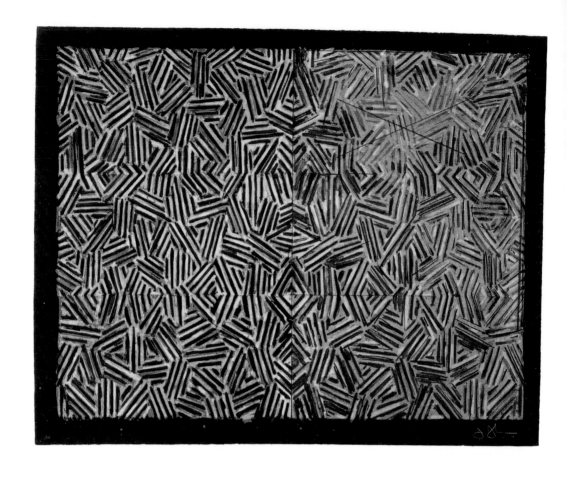

有強烈炫目的色彩，厚厚堆疊鋪陳的層次，因油墨偶爾與凡尼斯在表層的混合，影響了印製的平坦度，也揭露了創作的過程。

　　繼〈氣味〉中對媒材的活潑應用後，瓊斯為他的兩件〈屍體與鏡子〉油畫（1974與1974-75）創作了三件版畫。第一件是1976年利用在法國創作《Foirades/Fizzles》的閒暇時間，以細點腐蝕與直接刻線法製成。同年完成的石版畫，使用U.L.A.E的膠印機，是一件白色線條在黑色紙張上的特殊作品（先前的畫作則是相反：黑色筆觸與白色紙張）。最後一張完成於第二件畫作完成後，用了三十六張絲網，使得第一色在綿密堆疊的層次中幾乎淹沒了較早印上的第二色。右半部的圖像與左半部的對稱，但圖像較不清晰（這情況在畫作上更明顯）。畫面右上方可隱約看見在一個大大的X符號底下的粉紅印記，勾勒出〈片段一根據什麼一彎曲的藍

瓊斯　**屍體與鏡子**
1976
白、灰與黑色石版畫
78.1×100.6cm
紐約現代美術館藏

232

瓊斯　**國旗 I**
1973　彩色絹印
69.9×88.9cm
紐約Leslie與Johanna
Garfield藏

色〉的模糊畫面。而在絹印畫的右聯，一個罐頭印記取代了X符號。〈國旗I〉的創作手法再次出現，瓊斯將不同的材料添入油墨中，改變了作品的表面，而這一回是以細緻的日本紙印製。

在瓊斯的蠟畫創作裡，報刊圖片常用來做為顏料的厚實基底，偶爾會露出蹤影，暗示著它們作為人類的選擇或是危害的雙關意涵。將這個元素應用到絹印法上，瓊斯以報紙圖片的拼貼，作為一幅畫冊封面與1977年第一版的〈荷蘭妻子〉的絲網基底。二十九件絲網承載著帶有蠟的厚重灰墨，以及在柔軟筆觸間突出的黑色報紙油墨。如同前面提及的，控制表面的要素——一個中間有滴落痕跡的罐頭印記，出現在畫面的右方。

報紙在版畫創作上的價值，在1979到1981年間完成的絹印

畫〈薄雪〉與〈蟬〉系列發揮的更加極致。後者都是單聯彩色作，藉著在畫面中間部分使用第二色，左右兩邊使用第一色，或是用法互換，表現出昆蟲皮殼的脫落狀態。畫面上方與兩旁細瘦的線條，將畫筆與剪報整齊的界定在線內，畫面下方則放任畫筆稍稍的延伸到留白處。底部一排以模板印上的瓊斯姓名，像是欲鬆懈緩解如此急切重複著的符號筆觸。〈薄雪〉系列則是目前最錯綜複雜的交叉線影構圖。清淡的色調，就像作品名稱所指的融雪那般。先出現的水平版本在1979年以石版印刷法製成。而帶有報紙片段的絹印畫則將石版印刷的程序顛倒過來。

瓊斯　**蟬Ⅱ**　1981
彩色絹印　61×48.3cm
紐約現代美術館藏

　　在1983年最後一件以交叉線影構圖的作品中，瓊斯轉向了單刷版畫的創作，這是他生平最大的版畫作品，並且集結了近乎全方位的技巧，與對版畫製作意義的豐富體認。這十八幅單刷版畫的構圖取自一件1979年所作的七呎半寬的無題畫作。五張版面以四五種方式接合：線條依同一顏色延續、線條延續但顏色改變、線條依同一顏色彎曲、線條彎曲且色彩改變，以及線條彼此鏡射。然而，這些單版畫不僅實驗了所有的可能性，這些線條的性質—主要為紅、黃與藍色，以及零星的紫色、綠色與橘色—與其他畫作或版畫都相當不同。

　　瓊斯第一次接觸單刷版畫是在1978年。他在U.L.A.E創作了一系列裝著畫筆的Savarin罐頭的小型版畫，當時有些鋁板沒使用到。於是瓊斯以單刷版畫形式直接在其上繪畫，每一片板約轉印二或三次。這些單刷版畫依照Savarin罐頭的真實比例，但瓊斯為1977年惠特尼美術館的回顧展創作的同圖樣石版畫上，則是按較

瓊斯　**屍體與鏡子**
1976　彩色絹印
107.3×134.6cm
紐約Brooke與Carolyn
Alexander藏

大的規模製作。1981年，這幅大的Savarin版畫衍生成另一件以灰色為主調的石版畫，罐頭底部的木紋版塊，被改為一個紅色手臂的印記，以及E.M的縮寫。這一件對孟克的致意作品（孟克1985年的自畫像裡，他的頭像在漆黑背景中浮現，下方橫躺著一只骷髏手臂），揭示了Savarin罐頭的自傳性質，而縮寫的出現，顯然與暗示杜象影響的〈片段—根據什麼—畫布邊〉有著同等的關係。惠特尼展覽海報與隨後的Savarin版畫的背景裡，都是由從〈屍體與鏡子〉擷取的交叉線影圖樣所構成。在第二版後，二十七張廢棄的試版就被用來作為1982年一系列單刷版畫的母版。作品上新增了許多各式各樣的彩色點綴，例如覆蓋住整個畫面，或是印製記號（例如佈滿背景，以第二色組成的手掌印記），或是更改背

瓊斯　**薄雪**　1979　彩色石版畫
87.5×127.8cm　紐約現代美術館藏

瓊斯　**薄雪**　1980
彩色絹印　132.1×50.8cm
紐約PaineWebberGroup Inc藏
（右頁左圖）

瓊斯　**薄雪**　1980
彩色石版畫　133.4×51.4cm
紐約現代美術館藏
（右頁右圖）

瓊斯　**無題**　1983　彩色單版畫
95.3×245.1cm　鳳凰城Robert與Jane Meyerhoff藏（下二圖）

景構圖的形狀（例如，在方形構圖中組成橢圓形）。蘊藏在這些再製圖像中的探險精神，無疑的大大鼓舞了瓊斯，讓他再度的追求單刷版畫的創作。不幸的，一切與他1960年初次造訪時已人事已非。葛羅斯曼太太在1982年去世。當瓊斯在隔年做出他偉大的無題單刷版畫時，是奮力的為確保她的夢想能夠延續下去。

　　瓊斯在1977與1985年間的創作處在一種流動的狀態。直到1982年之前，他持續沿用交叉線影的形式作為大部份畫作的基底。然而，他也開始經常回顧多年前的主題。他替匹茲堡報創作了兩件蝕刻版畫〈土地的盡頭〉以及一件〈潛望鏡〉，兩件的構圖都早在1963年就進行，當時他也正在創作第一件大型石版畫，且與兩者構圖相似的〈Hatteras〉。之後他在Gemini工作坊，創作了〈土地的盡頭〉的黑白石版印刷，與另外兩件〈潛望鏡〉石版畫。三年後，一組三件無題蝕刻版畫誕生，使用1978-79的〈土地的盡頭〉的印版。在這些版畫中，瓊斯再次回到歷史悠久的轉動手臂這個可橫掃、指示方向或是時間的流逝，並透露一種潛意識無可奈何的印記。1978與80間，瓊斯完成了繼早期知名的畫作〈有四張臉的靶〉與〈有石膏模型的靶〉之後的彩色凹版畫。在〈有四張臉的靶〉版畫中，色彩不尋常的出現沾染，瓊斯表示他希望作品看起來像張著色的攝影照片。

　　這些與交叉線影畫作與版畫同時出現的多元作品，不僅展露藝術家多樣化的創作方向與態度，一股作品主題的重新集結，也彷彿正在演化而成。在一張重現〈土地的盡頭〉的1982年無題蝕刻畫中，「藍色」字詞寫在一片被釘住的服裝上，像是同年的〈工作室內〉裡頭出現的畫作。同年的畫作〈危險夜晚〉中一件相似的懸掛衣物，暗指涉其源自畢卡索的蝕刻畫〈哭泣的女人〉（1937）。而取材自瓊斯週遭事物的物件，例如他自己的印記與收藏歐爾（George Ohr）的壺，佔據了〈腹語表演者〉（1985）的中心版面。更明顯的自我指涉，出現在瓊斯為斯蒂芬斯（Wallace Stevens）的詩選集所作的小幅蝕刻畫（作於1985年的畫作之後）。引用畢卡索1936年一幅描繪人身牛頭怪拉著滿載家當的推車的畫作，瓊斯藉由一個近似的手法將他過去採用過

瓊斯　**Savarin**　1978
彩色石版畫單版畫
69.5×49.1cm
多倫多Carol與Morton
Rapp藏（右頁圖）

的物件集結起來，也揭示了藝術家自己進行的位置轉換。與畢卡索構圖中的推車輪子相呼應，〈潛望鏡〉與〈Hatteras〉中擺動的手臂降至畫面的底部。相較於吃力的人身牛頭怪（畢卡索的第二個自我化身），一個男子的影子灑落在牆面上。

　　1978年，瓊斯接受策展人吉爾哈（Christian Geelhaar）的訪問時，他問瓊斯在完成畫作〈聲音2〉（1971）後，是否考慮也創作版畫。因為〈聲音2〉有許多帶有質地的成分，瓊斯認為轉成版畫形式將會產生許多困難，暫時擱置這個念頭。幾年後，一個瑞士的版畫藏家俱樂部，邀請瓊斯為俱樂部的成員創作一張版畫。瓊斯於是重新思考了創作〈聲音2〉版畫的可能性。第一個成果是三件一組的石版畫，與原畫作的三聯形式及其物件、圖像大抵相符。因為畫布是分開的，在畫作裡也許早有將三張畫布改變順序的暗示，即使它向來都依據一定次序展示：帶有「聲音」字詞的圖像位於左方（A聯），帶有數字2的在右方（C聯）。實際上，在進行一系列的石版畫創作時，瓊斯已按照三種可能的排列方式（ABC、CAB與BCA），將三者印在同一紙張上，作為自己存檔使用。完成這些大型版畫後，瓊斯才發現俱樂部的預算只能負擔較小幅的作品。於是他一共創作了四個版本，最後一個版本如他的大張石版畫，是展示著不同版面順序的單版作品。

　　除了藉由過程重新組構〈聲音2〉的架構之外，面對預期的處理畫作表面的困難時，瓊斯以細瘦的鋼筆線條進行版畫的創作，不僅強調了字母與其他構圖部位的細部，也打造了如同畫面表面精緻細工裝飾的肌理。在其他例子中，他利用從灰色背景浮現的粉淡色調，使得畫面像是被稀釋沖刷過一般。這是藝術家對自己設定的挑戰，將彩色與灰色調合。兩年後完成的石版畫〈腹語表演者〉，畫面中的色彩再次的被灰色沖刷。後來，瓊斯發現這使他想起魯東（Redon）1897年的石版畫〈貝翠絲〉，畫面中貝翠絲的臉龐輪廓，從一片蒼白的色彩映襯出來，像是一段幾乎被忘卻的記憶。透過〈聲音2〉的版畫創作，瓊斯達成了許多目標，也或多或少的實現他對版畫創作的想法。然而，從他1985年的小幅蝕刻畫看來，他仍持續的在創作之路上前行。

瓊斯　**Savarin**
1977　彩色石版畫
115.6×87.9cm
紐約現代美術館藏
（右頁圖）

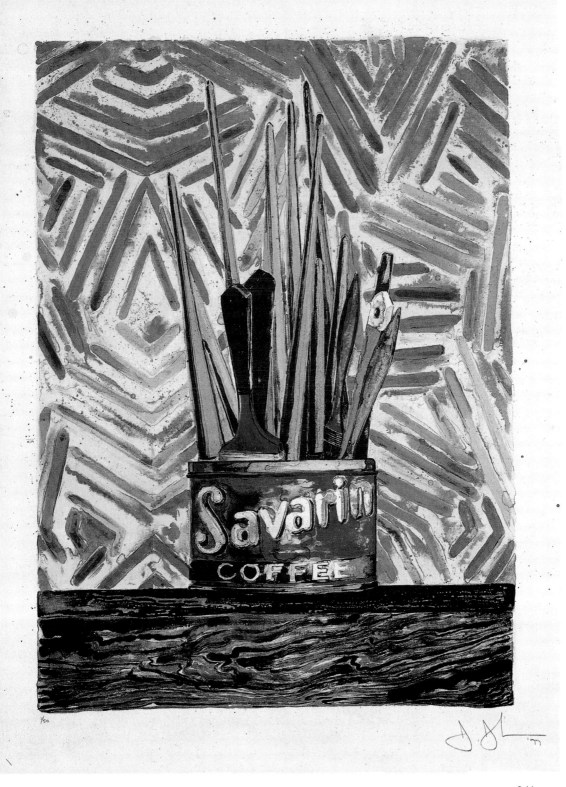

241

VIII. 小結

　　瓊斯靠著自己的力量，將累積內化的強大能量與智慧，透過他的創作展露出來。維持著一貫的完美靜默與靜止，仍能夠傳遞意義與感覺，這是行動的藝術中最終極的成就。他創作的這些充滿啟發的靜物，發揮了永恆的意義探尋，透過他的各式媒材的創作，邁向無邊界的無限可能。

IX. 瓊斯答問錄

訪談者：斯文森（G.R. Swenson），時間：1964年

問：什麼是普普藝術？

瓊斯：很多人試圖將它解釋成，利用大眾圖像創作的藝術，不是這樣嗎？

問：或許是。但像是丹尼（Dine）、印第安納（Indiana），甚至你的作品都被納入展覽…

瓊斯：我不是普普藝術家！一個用詞一旦被定義後，每個人都會竭盡所能將任何有可能的人與此做連結，因為藝術界裡的術語太少了。貼上標籤是一個很常見的處理事情的方式。

問：有任何術語是你反對的嗎？

瓊斯：我不再反對任何術語了，我以前只要一有這樣的情況就反對。

問：人們在說，對於繪畫的新態度是「冷淡」。你認為呢？

瓊斯：冷淡或熱烈，沒有好壞之分。不管你所想或所感覺的是什麼，要如何做掌握在你的手裡，而你所實現的就是繪畫。也許有些畫家仰賴特定的情感。他們會為自己打造某種情感狀態，這就是他們想要創作的方式。

　　我在不同時間，有不同的態度。這使我可以有不同的創作行為。在專注你的目光或心智時，若你專注於其中一個方向，你的作為將會趨向那樣的特質；若你朝向另一方，作為就會有所不同。我喜歡以變換著的焦點創作出的作品—不只有關注一個或是

瓊斯 **Savarin** 1982
彩色石版畫單版畫
127×96.5cm
紐約Nelson Blitz, Jr.藏
（右頁圖）

243

好幾個，而是持續的更改變換對事物的關注點。然而，人們常非常專心的朝著單一目標前進；而忘了有其他的觀看的方式，去發現那裡是怎樣的地方。

問：你是否嚮往著客觀性？

瓊斯：我的畫作不單是表現的手法。有些作品我認為是一種事實，或是試圖去表示物件是有特定的性質的。因此，我會希望避免「我覺得這件事如何」的說法，而會說「這件事就是這件事。」而人們會按照他們所想的做出回應。

問：你如何看待主題與內容之間的差異，所描述的與實際意義之間的差異？

瓊斯：意義暗示著有什麼事情正在發生；你可以說，意義是由對事物的使用而決定的，當一件畫作公開展示時，它的意義是觀眾使用它的方式。當提到描述，我傾向以含義的角度去思考。但含義通常是與藝術家同在。「主題」？當決定一個主題時你會關注哪個部份？

問：我會關注這個事物的本質。若在你的〈工具〉畫作中，主題就會是那把尺。

瓊斯：為什麼你會選尺，而不是木頭、亮漆或是其他材料？主題其實就是根據你所想而被決定的，就這麼簡單。它的意義不過是一個關於你想讓它做些什麼的問題。

　　繪畫裡有很大量的含義在其中。但當藝術家展示它，宣告它已被完成的時候，含義就旋即鬆解了。然後它任由別人使用、濫用、聯想。有時候某人看待作品的方式，甚至會改變它對創作者的重要性；作品已經不再是個「含義」，而是一個被看見、人們會對它有所反應的事物。他們看待作品的方式，會讓你發現到原來有這個可能的觀看方式。然後你，身為藝術家，可以享受在其中—這是可能的—或者你也可以為此悲嘆。如果你想，你也可以試著在另一件作品，將含義表達的更清楚。但有趣的是，任何人都有他所擁有的經驗。

問：你是指觀眾還是藝術家？

瓊斯：都可以。我們不是螞蟻或是蜜蜂，我們不該侷限自己在與

瓊斯　**土地的盡頭**
1978
蝕刻與細點腐蝕
106.7×74.9cm
紐約Elinor K.與Edmund
Grasheim藏（右頁圖）

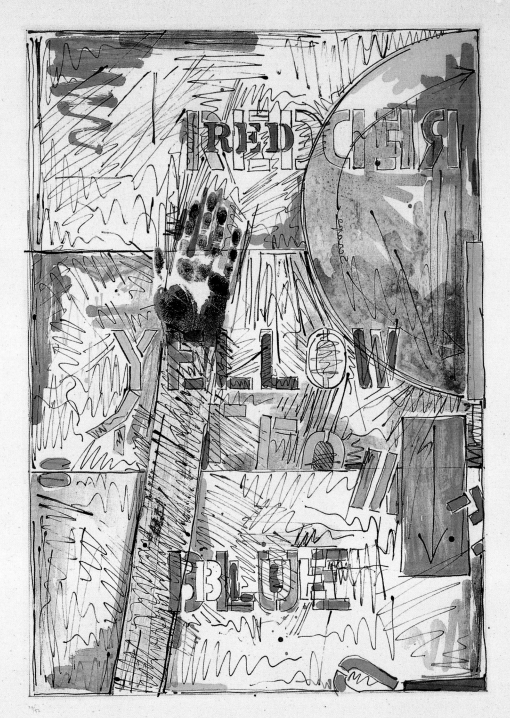

事物之間的關係裡所扮演的角色。一個人可能假想自己處在自己在做的事的中心，處在他擁有的經驗的中心，然後就認為自己是做這件事的唯一人選。

問：如果你創作了一個啤酒罐頭的雕塑，它代表著看法嗎？對什麼的看法？

瓊斯：對啤酒罐頭，或是對社會的看法。你無法與這社會完全劃分而自己行動，所以你所做的事情總是會與社會態度相關的，不是嗎？基本上，藝術家們憑著一種近乎愚蠢的衝動創作，接著作品就完成了。然後作品就被使用了。至於看法，作品也許有看法，在某些方面它組成了語言。作品公開後，變成不僅是含義，也是它被使用的方式。例如，你一開始製作口香糖，但每個人都拿它做黏著劑使用，那麼不管是誰做的，都被賦予製作黏著劑的責任，即使你真正想要做的是口香糖。你無法控制這種事情。至少在剛開始創作的時候，都可以抱持著任何理由。

問：如果你創作一個啤酒罐頭的雕塑，你不需要擁有社會態度嗎？

瓊斯：不需要。你正好提到啤酒罐頭的作品，讓我想到它背後的一個故事。那時候我在進行一些較小物件的雕塑，像是手電筒和燈泡。然後我聽到一個有關杜庫寧的故事。他因為某件事情對我的畫商利奧·卡斯特里（Leo Castelli）非常惱怒，說了類似的話：「那個賤貨，你給他兩個啤酒罐頭，他也照樣能拿來賣。」我聽見後，想著：「兩個啤酒罐頭…多麼棒的雕塑！」這對我來說，正好符合我當時在做的事情，所以我就做了─而利奧也將它們賣出去了。

問：藝術家應該如此輕易的接受別人的提示，或完全的接納他身處的環境嗎？

瓊斯：基本上，我想這是錯誤的思考方式。接受或抗拒，簡單或困難之處在哪裡？我不認為會將事物限制住的想法有任何價值。比起藝術家完成作品之後，我比較喜歡他在完成前所做的事。有人會說他不該做這些。我則會鼓勵所有人寧可作多也不要做少。我想人們需要知道，藝術家有做他喜歡的事的自由，他不管做什

瓊斯　**土地的盡頭**
1979　石版畫
132.1×91.4cm
紐約James W. Oxnam
藏（右頁圖）

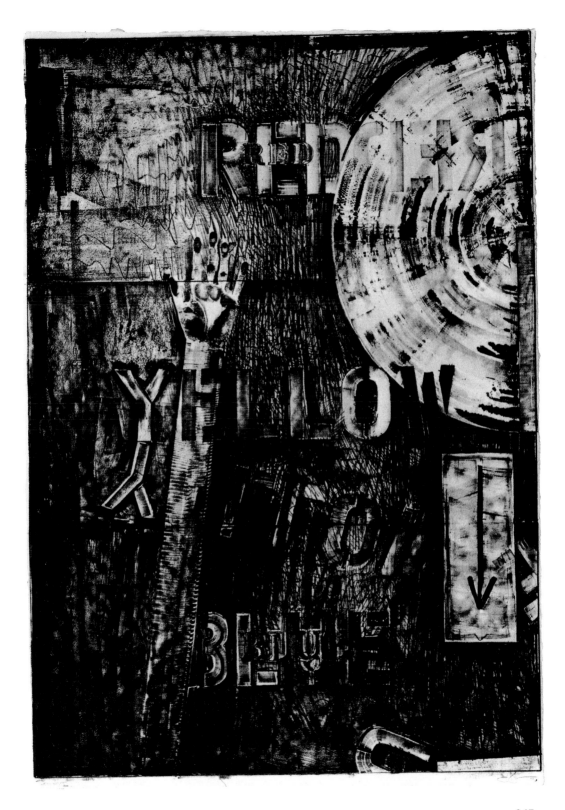

麼都不甘其他人的事，他有選擇權，也可以創作另類的作品。

問：但難道藝術家不需要對他的作品抱有一種態度嗎？他不該將它轉化嗎？

瓊斯：轉化是在腦內進行的。如果你想著一件事卻做另一件事，那不叫轉化，而是兩回事了。我不相信人們會將一件事情與另一件事情混淆。

問：藝術會隨著時間改變嗎？

瓊斯：你可以在一種盲目下，不斷的重覆著某件事而自得其樂。但是一件藝術品的所有面向都會隨著時間改變，也許在五分鐘之內，也許更長的時間。

問：有些畫家嘗試著畫永恆的藝術。

瓊斯：在美國這裡所有的藝術產業，我以及在我之前的更多人所受到的訓練，都是根植在一個神話之上，那就是藝術家是與社會孤立隔絕的，他們將獨自創作、不被欣賞的孤獨老死，然後他的作品就變的非常值錢，這真悲哀。我想這個神話，比起人們可以在創作中找到自己價值的說法還要不可信。藝術家作畫，也因為喜歡而作畫。如果不是這樣，你就是將自己導向一個假殉道的境界，那這我就不感興趣了。

問：現在有「新觀眾」的稱呼，像是翻轉了整個情況。

瓊斯：媒體讓事物很快的被注意到，然後被散播。若要評斷說它不好，我們需要對於藝術應扮演的社會角色有所了解，藝術的普及化應該要被限制，因為藝術家們擁有一種秘密武器，或是二十年來因為某些因素無法公開的原因，或者因為怕它失去新鮮感，或是某人將會找到比它更好的。認為藝術不應該如此快成名的想法是很愚蠢的。它應該多快被大家認識？當有人想要宣傳它時，它就應該要被大家認識了。

問：但你不是才說藝術不該被當做社會力量來使用嗎？

瓊斯：對我自己來說，我會選擇盡可能的獨立於它之外。這樣做很困難，因為我們無時無刻都面對著社會，而我們的作品並不如我們所期盼的方式被使用。我們看著它被完成。我們不是傻子。

問：那麼它是否在社會情況下被錯誤的使用了？

瓊斯　潛望鏡 I
1979　彩色石版畫
127.6×92.1cm
紐約Donald B.Marron藏
（右頁圖）

248

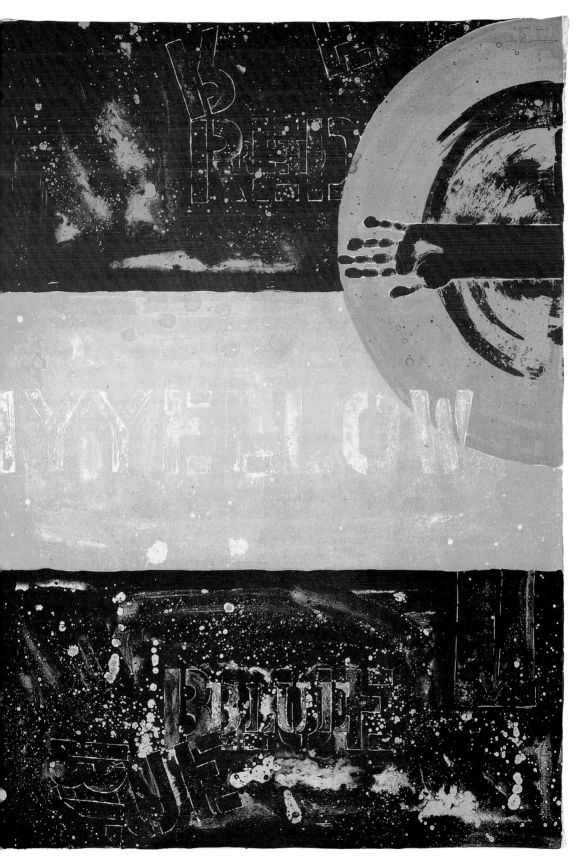

瓊斯：我傾向認為在大部分的情況中，藝術都被錯誤的使用了。但我發現一個非常有趣的可能性，這是我們無法掌握的情況，我們無法決定作品被看待的方式，一旦它呈現在眾人眼前，那麼任何人都可以以他想要的方式看待它。

訪談者：賽爾維斯托（David Sylvester），時間：1965年

問：是什麼原因促使你以國旗、靶、地圖、數字與字母等物件作為開端？

瓊斯：它們對我而言是已成形的、按慣例的、去除了人性層面，一種事實的、外在的元素。

問：為何去除人性層面的元素會吸引你？

瓊斯：我對於展現世界的事物，比展現人性層面的事物還感興趣。我喜歡探究事物的本身，而不是去評斷它。對我來說，最符合常規、最普通的東西，就不用對它們再做判定，它們以非常明白的事實存在著，不會涉入美學的階級差異。

問：但你是從什麼物件開始的？空白的畫布？

瓊斯：不只是空白的畫布，還有字母、國旗等，或是任何其他的東西。我想這不過就是一個開始的方式。

問：換句話說，畫作與你用來作為開始的那些物件無關。

瓊斯：與那些在任何時刻進入畫作的要素不那麼相關。這麼說吧，我認為一件國旗的畫作永遠是關於一面國旗，但它更關乎於筆觸、色彩或是顏料的物理性。

問：但一直以來，當你實際作畫時，你傾向納入真實物件，或是真實物件的部份來代表它？

瓊斯：是的，目前為止這是我的傾向。

問：你知道為什麼嗎？

瓊斯：不知道。但我可以想出一個理由。也許我的思考依賴著真實事物，而不是複雜的抽象思考。我想我不願意接受以作為一個真實物件來代表一件事物，在我的創作中也一樣。我喜歡我所見的是真實的，或者成為我對真實的定義的想法。我也覺得我厭惡幻象，當我發現它是虛假的時候。另外，我大部分的作品中，都

瓊斯　潛望鏡II
1979　石版畫
142.9×104.1cm
紐約Victor W. Ganz夫婦
藏（右頁圖）

250

與繪畫自身作為真實的物件有關。事實上，目前為止，我的發展看起來朝向拿真實物件來作為繪畫的方向。也就是說，我發現將一支真正的叉子當作繪畫來使用，比拿一件畫作當作叉子使用有趣的多。

問：當你環顧你的四周，和當你看著一件畫作，這兩種觀看有什麼不同？

瓊斯：沒有什麼不同。

X. 瓊斯創作自述

◆ 我從五歲時就立志成為藝術家。我的家族中沒有任何人接觸過藝術（我有個會畫畫的祖母，但我從沒見過她。）。我不認識藝術家，但小時候我就了解，為了要成為一位藝術家，我就必須要到另一個地方。我總是嘗試著變動自己的身處環境。（Glueck 1977）

◆〔服役巡迴至日本：〕我畫電影的宣傳海報，還有宣傳讓士兵們避免染上性病的海報。我還畫了一座猶太教堂。（Bourdon 1977）

◆ 啟蒙我的第一批人們是我在紐約遇見、看見他們的作品的藝術家。直到讀了馬查威爾（Motherwell）的書，我才認識杜象的作品。事實上，當我的作品初次被拿來與杜象相比，歸類為新達達的時候，我根本不知道他是誰。所以我才去找馬查威爾的書，到費城的Arensberg收藏館看杜象的作品。後來，我開始找尋其他有關杜象的書籍。

在紐約讓我景仰，也認識的少數畫家是加斯頓（Philip Guston）與特沃科夫（Jack Tworkov）。（Olson 1977）

◆ 人們藉著行動而獲得。對年輕藝術家來說，看著作品如何被完成是非常重要的。我們擁有的分享互換，比起交談還要強大。如果你開始做某件事，接著我做，然後換你做，這比你口中說出的話語更有意義。對於一件畫，能用口說的表達很好，但藉由媒材將想法表現出來更好。（Glueck 1977）

瓊斯
有石膏模型的靶
1980
彩色蝕刻與細點腐蝕
75.1×56.7cm
紐約Leslie與Johanna
Garfield藏（右頁圖）

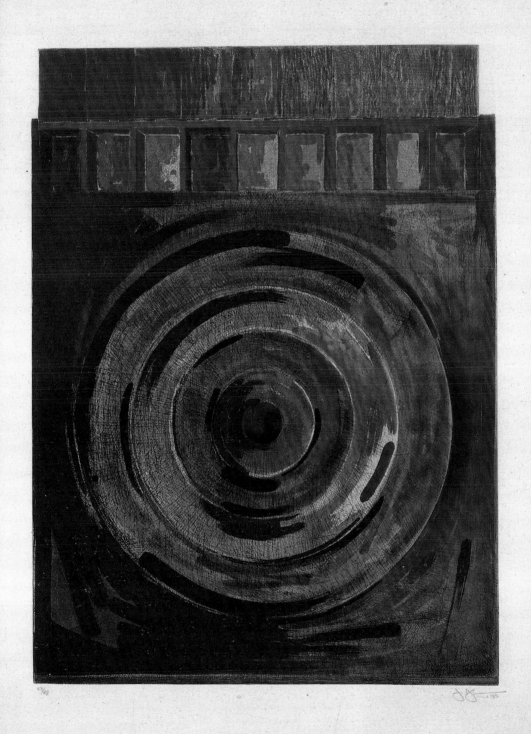

◆ 我想我從沒有組織過任何思考，任何我自身的思考，所以我想其他人的想法對我並沒有多大的吸引力。（霍普斯Hopps 1965）

◆ 有時候我先看見，再將它畫下。其他時候我則是先畫下再看著它。兩種都不是純然的情況，我也沒有偏好的順序。

自然中的每一個角落都有著可被觀看的某種事物。我的作品裡有類似的，讓目光的焦點轉移的可能性。

一直以來我對三個學術思考深感興趣，分別是我的老師（這裡指塞尚與立體派）所稱的「旋轉的觀點」（里維斯（Larry Rivers）指著離他注視著的畫作兩三英尺外的一個黑色三角形，說道「…就像這裡也有什麼事情正在上演一樣」）；杜象的論點「達成不可能的充分視覺記憶，將一個物件的記憶轉移烙印到另一個的身上。」；還有達文西對於身體的界限的想法（「所以，畫家阿，別為你的身體上框架」），它並不隸屬於封閉的身體，也不屬於週遭的空氣。

整體來說，我反對單純簡單的繪畫。每件東西在我眼裡看來都非常熱烈忙碌。（Miller 1959）

◆ 三件對我來說意義非凡的作品：畢卡索的〈亞維農的少女〉、杜象的〈大玻璃〉和塞尚的〈浴者〉。其他同期的藝術家的作品對我也很重要，例如勞生柏的畫作。

畢卡索的畫作有一種很有趣的粗糙感。它造就了不同的質地，對我來說別具意義。杜象的〈大玻璃〉將他作品的觀念以心理經驗的方式展現，而非視覺或感官的，作品裡的一件事情，可以意指另外一件事情。他的語彙有著至高無上的權威，而〈玻璃〉是雙關語，表示難解的意涵和透明的物質。他以字面的方式展現了解事物真實意義的困難—你向玻璃望去，卻看不見那片玻璃。

至於塞尚，他的作品有股召喚的能量，使它充滿了感官的享受—它讓觀看等同於觸摸。

這些或許可被視做偉大的，但在一個人的創作裡，不偉大的作品也常具有同等甚或更深遠的意義。人們不只是依附偉大的事

瓊斯　**聲音2**　1982
彩色石版畫
每張91.4×62.5cm
紐約現代美術館藏

物。（Glueck 1977A）

◆ 所以我對杜象的作品與觀念非常好奇。但他不是讓我想要問很
多問題的那種人，事實上我很少問他。他也不會熱切的展露他
自己。（Fuller 1978）

◆ 杜象認為是負面的成分，在我的創作中變成對我有所助益的。
他曾說他想要讓藝術死亡，或是摧毀藝術，為了他自己。那麼
當然他會說，他除了藝術家之外，什麼都不是…。我對他的作
品的興趣，並不是從想毀滅藝術的觀點出發。我知道不應該這
樣說，這不太適當，但我認為杜象的作品是一個正向、自然的
藝術。我以「藝術」看待它。（Fuller 1978）

◆ 我認為圖象並不是先行組成的，而是在被創作時組成的，它可
以是任何樣子。我想，它就像生命一樣，例如在某人的一生中
的十年期間，某人想要的，與十年過後想要的可能很不相同─
他可能不再想要過去想要的那個，而且他肯定會比之前那個想
要更多。但是，既然他已經花了那段時間，就可對那段時間賦
予說法；但那與花費時間的經驗是不同的。（Sylvester〔1965〕
1974）

◆ 有時候我們無意識的回到某件事物上，已完成的某事物的某個

層面，不知不覺的又繞回另一件畫作上。這是另一回事。在創作上，若你試圖象我這樣以變幻莫測的方式創作，有時候是會讓你累垮的，所以你會回到令你較熟悉的那些事，就當作是讓自己休息一下。然後有時候，也許是一種理由，讓你去做你一直想要做，卻始終沒完成的那些事。（霍普斯 Hopps 1965）

◆ 我了解如果你有了一張畫作的構想，你創作了一幅畫，如果你擷取這幅畫裡的某樣特色創作出另一幅畫，那麼它們會有共同處，也許其中一件會傳達著某項訊息。但我想我較感興趣的是在任何時刻出現的特定物件。喔，也許你不會相信，但我想這一個被檢視著的物件才是重要的。（霍普斯 Hopps 1965）

◆ …我們應該要能夠運用我們目光所見、並能夠感知的任何事物。這對我來說卻有些困難…因為我養成了一種習慣，只接納特定的事物，或是有時候只因為它們不可見的特質。你突然間看見了你從沒看過的東西。我不知道原因為何。很明顯的它並不是你已經創造出的那些。（霍普斯 Hopps 1965）

◆ 有時後我有畫一幅畫的想法。它可能是我想要放在畫中的細部，我或許會為此作草圖，然後到了該開始的時候，我便開始創作。這不表示這幅畫已經預先構成，而是至少我已經累積了足夠的該做的，所以我可以開始了。（Solomon 1966）

◆ 我想，被寫下的文字可以假裝它是可被彎曲、上下翻轉的物件，而我開始將文字摺疊起來，或是模擬畫下一個被摺疊的字詞的圖象。（Solomon 1966）

◆ 我試著如此灌輸自己這樣的想法，就是我完成的作品並不代表我—我不想因我創作出來的東西讓自己困惑。我不想要讓我的作品透露我的感受。抽象表現主義是如此的鮮明—個人身分與繪畫也多少相同，我曾試著採取同樣的方式。但我發現我做不出與我的感覺同一的作品。所以我是以這樣的方式創作，我可以說它不代表我。這便解釋了分離。（雷諾爾 Raynor 1973）

◆ 我發現對空間的所有運用都深具感情。但就我而言，我沒有想要實現這樣的意圖—然後你帶領著人們向前。達文西的一幅畫作描繪著世界的盡頭，有一個小小的人物站在那兒，我覺得他

瓊斯
聲音2（無發表）
1982　彩色石版畫
98.1×191cm
藝術家自藏

就是達文西自己。對我來說，這是一件非常動人的作品─而你
不管如何都不能說，這是達文西想要達成的。（Stevens 1977）

◆ 基本上，圖象源自一個想法。這個想法有特定的含意在其
中，如果你想要探討這些含意，就必須大量的創作。（Martin
1980）

◆ 我對於被看見的，和沒被看見的事情很感興趣。人們想要避
免去做解釋─我知道這樣想太過簡單─儘管如此，那種種的
圖象，傳遞了一種客觀而非主觀。然後人們就可以探究何時
見到、何時沒見到、看見了什麼、覺得它是什麼、如何改變所
見、這些改變對你所見與所想造成的不同…等等的問題。這裡
蘊藏著豐富的細微差異，若你要發表任何強大的論點，這是個
非常受限的地方。但我喜愛這種細小的差異、微調，在思考、
所見、所說，以及空無一物之間玩弄著。（Fuller 1978）

◆ 想法常只是個讓你專心在創作上的方式…作品的功用並不是在
表達想法。（Martin 1980）

◆ 我總是對我創作的物理形式深感興趣，也常以另一種物理形式
重複著一個圖象，看看會發生什麼，有什麼不同，是什麼將兩

257

者連接起來，又是什麼將它們分開⋯一個經驗牽連著另一個經
驗。對我來說是這樣的。（Martin 1980）

◆ 看見一個東西，有時候會引發大腦去做出另一個東西。在有些
情況下，新的作品可能如同一種主題，會摻雜著對所見事物的
參考引用。並且，因為繪畫作品有許多雷同的面向，創作本身
可能啟動別件作品裡的記憶。將這些鬼魂命名，或是畫下來，
有時候似乎是使它們平息的方法。（Francis〔1982〕1984）

◆ 一個訴說著失去、毀滅、物件的消逝的物件。不提到自己。提
到別人。它會包括它們嗎？大洪水。（寫生簿〔n.d.〕1964）

◆ 競爭作為一種焦點的定義。為不同的焦點競爭有什麼獎賞？價
格？價值？數量？（寫生簿〔n.d.〕1964）

◆ 焦點。包括一個人的樣貌。包括一個人的所見。包括一個人的
運用。它與它的利用與行動。就像它是、曾是、也許是。A＝
B。A即是B。A代表B（做我所做，做我所說）。（寫生簿〔n.
d.〕1964）

◆ 創作某物，一種當它改變或結束、成長，都無法讓人預先知道

瓊斯　**聲音2**
1982　彩色石版畫
50.3×64.6cm
私人收藏

它的狀態、形式或天性為何的物件。物理與形上的頑強。這會是個實用的物件嗎？（寫生簿〔n.d.〕1964）

◆ 一個死人。拿起骷髏，用顏料覆蓋住，以畫布摩擦。骷髏對抗畫布。（寫生簿〔n.d.〕1964）

◆ 一個東西由另一個東西所做出來。一個東西用作另一個東西。一個自大的物件。（寫生簿〔n.d.〕1965）

◆ 小心身體與頭腦。避免極端情況。想想城市的邊緣，還有那裡的交通。（寫生簿〔n.d.〕1965）

◆ 物件在空間裡應是鬆散的。鬆散的填補空間。RITZ餅乾，「像是包裝裡的內容物都沉到底部了，」等等。各處空間（物件、非物件）運動。（寫生簿〔n.d.〕1965）

◆ 看守人掉「進」觀看的「陷阱」裡頭。「間諜」是另一個人。「觀看」是，也不是「吃」與「被吃」。（塞尚畫中的每個物件都反映出其他的物件。）也就是說，看守人、空間與物件之間有著某種連續性。間諜必須準備好「動作」，必須知道他的入口與出口。而看守人會離開他的崗位，不會帶走任何資

259

料。間諜必須牢記，也必須牢記他自己，與他的記憶。間諜必須讓他自己被忽視。看守人「作為」一個警示。間諜與看守人會相遇嗎？在一幅名為間諜的畫作中，他會在場嗎？間諜部署好自己的位置以觀察看守人。若間諜是個外來物，為何眼睛不受刺激？他隱形了嗎？當間諜開始製造干擾，我們試著將他移除。「不是在監視，只是在觀看」—看守人。（寫生簿〔n.d.〕1965）

◆ 拿一張畫布
在上面畫上記號。
在上面畫上另一個記號。

創作某物。
找到它的用途。
和／或
發明一個功能。
找到一個物件。

一個東西以一種方式運作
另一個東西以另一種方式運作。
一個東西在不同的時候，以不同的方式運作。

拿一個物品。
對它做某件事。
再對它做其他的事。（寫生簿〔n.d.〕1965）

◆ 將兩個部分視為一件事情或兩件事情。
另一種可能：觀看已發生的事情。用「指出」它或是「隱藏」他，何者最能彰顯。（寫生簿〔n.d.〕1969）
◆ 它即是它所做的。你能對它做什麼？另類的。不是個邏輯的系統。那是，不受控制的。連續性／不連續性。（寫生簿〔n.d.〕

瓊斯　**聲音2**
1982　彩色石版畫
50.3×64.6cm
紐約Victor W. Ganz夫婦
藏

1969）

◆〈聲音2〉某些字母的搖動（變動）部分。一個不完整的單位或
是一個新的單位。這三部份裡的元素既不應該結合，也不該分
離。人們不想被引導。避免可以被解除的謎團。移除「想法」
的徵兆。「想法」不需要被展示。（寫生簿〔n.d.〕1968-69）

◆…人們也認為物品擁有特定的性質，而這些性質是會隨著時間
改變的。例如，我們以為國旗有48顆星，但很快的它有了50顆
星。可樂瓶，看起來就像我們社會中最普及、最無法轉化的物
品，在幾年前就出現了夸脫的容器：小瓶子被放大成超大的瓶
子，除了瓶口維持著一樣大小之外─它們使用相同的瓶蓋。而
手電筒：在我腦海裡對於手電筒的模樣抱持著特定的想法─我
猜，自我小時候就沒有真正的使用過手電筒─我記著手電筒的
樣子，想要去買一個作為模型。我找了一個禮拜，尋找我認為
應該很普通的手電筒，我找到了有著紅色的塑膠板、兩側有把
柄等各式樣的手電筒，最後我終於找到了我要的那一個。這使
我對我的認知抱持著高度的懷疑，因為要找到我認為如此普通

的東西，竟如此困難…終究，選擇是很個人的，一點也不是奠基於人的觀察上。（Sylvester〔1965〕1974）

◆ …我們朝著某個方向望去，看見一個物體，向另一邊望去，看見另一個物體。因此，我們所稱的「物體」變的非常難解與彈性，它意味著在我們面前的元素的排列，也代表著我們看見物體的當下的感受的組合。它指的是我們聚焦的方式，以及我們願意接受的存在事實。在創作一幅畫的過程中，這些事情都讓我感興趣。我深信，在準備一件事情時，我會轉向繪畫中的其他可能。至少這會是我的企圖，我不確定它是否是種成就感。我的創作過程也會專注在這種不直接的、變動的觀看方法，觀察我當下在進行的事情。（Sylvester〔1965〕1974）

◆ 我不知道人們除了工作與停止工作之外，是否還想要任何其他的東西。（Sylvester〔1965〕1974）

◆ 我認為，繪畫的過程比起畫作擁有的參考價值，意義不相上下，甚至更有意義。

〔訪談者：〕那麼它們的意義為何？

視覺上的、腦力的活動，或許，「再創造」。

（Sylvester〔1965〕1974）

◆ 通常我會從某種我想要做些什麼的想法開始。有時候這想法是個畫面。我總是想看它會做出什麼。然後，我開始實際創作。在過程中，我不會讓道德感束縛住我心中的變化。事實上，我常發現若我腦中有個想法，那將會使我無法進行其他的事情。它可能會使我盲目。所以創作就是個擺脫想法的方式。我創作的手法始終都需要反饋。我畫了部份，變動了其他的，然後隨著過程增減。我不相信偶然。一個人最初的想法也許是偶然，但當他繼續著下去，他會觀察，並且控制著結果。（Olson 1977）

◆ 我不是個善於運用色彩的畫家，雖然我想我的確有些進步。我覺得我可以再進步更多。一直以來我都使用特定的色彩呈現方式，該是邁向下一階段的時刻，我想要對色彩做些不一樣的處理。（Olson 1977）

瓊斯　**無題**　1990
畫布塗底　82.5×65cm
私人收藏（右頁圖）

263

◆ 如果社會改變了，我們可能會因為做好某件事就感到滿足。但沒有人喜歡只是做他們做的事情。對我們來說，那些重要的總是不存在的。

如果你重複著你知道的事情，那就不有趣了。（Stevens 1977）

◆ 在創作上，我們不會立下在社會上產生某種效應的目標。我沒有那麼強大的社會支配能力。我傾向與較小的區塊作連結，例如戲院，在那裡你擁有觀眾群。這是我對社會的想像畫面。而我們知道觀眾不斷的在改變。所以等到你已經對觀眾群有了想像，組織了你的想法，它又將是另一回事。所以我想最好的辦法是⋯這很難處理。我能說的是，我很關注空間的議題。一旦你打破了空間，就會有所收穫。（Fuller 1978）

◆ 曾經，如果我的作品讓我想到其他人的作品—諸如概念、表現手法、繪畫特性—我會試著擺脫它。但是現在這一點也不會讓我操煩。（Bernard and Thompson 1984）

◆ 當你越來越習慣，或越來越能掌握概念與媒材時，你就不需要太過專注在它們的身上。（Bernard and Thompson 1984）

◆ 我在一本書上，看到將字母排列起來的表格。然後我明白我也可以用這樣的方式處理數字。但更早的時候，在創作第一個數字系列時，我並沒有將每個數字都拿來創作，也沒有依照任何順序，我是故意不將它們都做完，以免透露在其間的移動的關係。（霍普斯 Hopps 1965）

◆ 有一晚我夢到我畫了一面美國國旗，第二天早上起來後，我就去買材料，動手畫下這面國旗。這是大家知道的第一件畫作的由來。我對它的反應是中立的。它似乎使我擺脫了我一直在處理，以一直試圖了解我所做的事的那些問題。⋯我明白我可以做出不需要透過判斷的作品，不需要判斷我正在做的事情，不需要判斷我可以做某件事。隨即而來的槍靶或數字的畫作，也給了我相同的機會—將感覺從作品中移除，對它完全的中立，專注在創作的當下，而非判斷它。（Solomon 1966）

◆ ⋯版畫〈片段—根據什麼〉有很高的代表性。每一次物件都是被代表的，所以它們是非常普通的圖象。但在處理畫作的細

瓊斯 **無題** 1990
油彩畫布
190.5×127cm
藝術家自藏（右頁圖）

部時，我想，我會讓每一張版畫的主體更清楚明顯。然後，我用一種特定的方法印製，以暗示其他事情的發生。我選擇的作法之一，是不要將印版的中心正對著印紙，而是將主體居中，於是畫面就會溢出。於是這代表了它們屬於其他東西的部份。（Coplans 1972）

◆〔訪談者：〕對杜象的參考援引？

杜象做了一件被撕開的方形作品（我想作品名稱像是〈我自己被撕裂成碎片〉）。我描寫了它的輪廓，用一條繩子掛起來，讓它投射出影子，於是它變的歪曲，不再是正方形。我將這個影像用在繪畫上。我參考杜象帶著線繩的圖象，當然這就是畫布的本質。除此之外，我不知道還能說些什麼，因為我的創作或多或少都是出自直覺。

那麼杜象的側臉旁邊那個滴落、向下流淌的黑點呢？

我是用噴槍噴上去的。

但那是否有特定的參照？

繪畫作品是由不同的處理方法，以及不同的畫法組成，所以它的語言會變的有些模糊。如果你都從一個出發點做事情，那麼每件事情都會與那個出發點有關。你知道從這個出發點到所有事物的參照之間會有落差。但若你沒有這個參照點，那麼情況就會不同，會變的不明朗。這是我的想法。（Coplans 1972）

◆ 你為什麼在〈彎曲的藍色〉中的報紙上劃叉？

就某方面而言，它沒有什麼重要性，因為在〈彎曲的藍色〉裡，那個區域一直在變換，所以那裡有什麼並不是那麼的重要。但很明顯的，在那裡的東西非常重要，因為那是在那裡的東西。但它可以是任何其他的東西—那個圖象，或是下一個圖象。（Coplans 1972）

◆ 國旗與我在哈林區的牆壁上看見的石板圖樣的共通點是，在這兩個例子中，人們都不會非常仔細的檢視它們。你可以很輕易的認出它們，不需要靠很近的看。人們總是很快的看了它們一眼然後就把它們忘記了。（Oslon 1977）

◆ 看起來，交叉影線等同於石板圖樣〔在1972年的無題畫作中〕

瓊斯 **無題** 1992
紙上鉛筆
69.2×104.7cm
紐約私人收藏
（右頁上圖）

瓊斯 **描繪** 1989
膠彩墨水畫
92.1×78.7cm
Anne與Anthony d'Offay藏
（右頁左下圖）

瓊斯
一點都沒有理查德・戴行
1992　紙上鉛筆
104.7×69.8cm
藝術家自藏
（右頁右下圖）

可以相提並論。我知道畫作的最後一聯充滿心理上的灌注，但我想看看，若將同一個藝術態度拿來用在畫作的所有部份會發生什麼…我想我也的確抱持著相同的〔外形的〕態度對待這四聯作品中的每一件。軀體部分的大小與石板的大小有關，也呼應著它們在畫布上的配置。（Oslon 1977）

◆ 一個物品的本分真實的體現了想法，而不是作為它的樣貌，這是很狡猾的。

拿畫作〈氣味〉當例子。其中一個區塊畫在一定大小的畫布上，加添了大量的油彩與亮漆，使畫面充滿光澤。另一部份沒有使用任何的油彩和亮漆，使顏料直接沉入畫布中，畫面黯淡無光。第三個區塊是用蠟畫繪製。我們可以說畫作的樣貌體現了想法，使我們能在同一時間感受到樣貌與想法，或是兩者可以被拆開，使人們在不同時間去感受。再次的，在〈氣味〉的版畫中，這三種媒材的差異很明顯，但又看起來很自然、徒勞。在〈無題〉的版畫裡則有另一種感覺。它們所指向的繪畫的面向，看起來像是被描繪的，或是被突顯出來。也許人們感覺到他們正在觀看一個關於另一個事物的物體。這種疏遠是我感興趣的，並非是對它本身感興趣，而是對它作為許多種感知方式當中的一種而感興趣。（Geelhaar〔1978〕1979）

◆ 〔創作平版畫〈聲音〉時：〕為了要製作照相製版，我把畫作中繫著湯匙和叉子的繩子的細部拍了下來，我在照片上標註著叉子需為七英吋，以使物件呈現真實大小。製版的人將我寫下的說明當成圖象的一部份。在〈聲音〉版畫中，我們將這個說明移除，但一開始我們從未修改的印版中做了一些試印。我覺得這帶有不同可能的結合體非常鮮活：將圖象縮編的照片，帶有手寫說明的字跡；帶有依照指示放大的圖象的影印石版，其手寫字體也隨著被放大；接著在〈聲音2〉中，所有東西都被放大許多，這時畫中的手寫說明，看起來則像是指示著所有內容都應該縮小。（Geelhaar〔1978〕1979）

◆ 我應該和你說過，我曾希望〈聲音2〉中的三塊夾板可接納任何的秩序或非秩序；也許是上下顛倒、斜向一旁，或往後退。

瓊斯
畫於荷爾拜因之後
1993　畫布塗底
82.7×65.1m
私人收藏（右頁左上圖）

瓊斯
畫於漢斯・荷爾拜因之後
1993　畫布塗底
82.7×65.1m
私人收藏（右頁右上圖）

瓊斯　**無題**　1991
膠彩墨水畫
86.4×114.3cm
Sarah-Ann與
Werner H. Kramarsky藏
（右頁下圖）

當我這麼做，試著讓繪畫不要有「應該是」（should be），試著讓它是它想要成為的任何方式，「應該是」看似很有趣，但以這樣的想法進行創作對我而言變的太困難、太複雜了。我無法這麼做，我只好勉強接受比較單純的次序。（Geelhaar〔1978〕1979）

◆ 〈聲音2〉中的許多顏料是透過不同種類的絲網上上去的。絲網的圖樣由不同大小的點狀物構成，有時候還會有方形。作品的意義，以較大的範圍來說，仰賴著大幅作品中的微小細點的存在。我不知道這在小幅的版畫中可被達成。大與小之間很難拿捏。（Geelhaar〔1978〕1979）

◆ 〈蟬〉的作品名稱讓人聯想到皮殼的脫落。它們有殼，當殼背分裂它們就可脫身，這種分裂的形式，正是我試圖想要表現的。（Martin 1980）

◆ 我在某本書上讀到了〔usuyuki〕這個字，它引發了我的思考，我所做的並不是因與果的關係，但我知道它就是發生了。我想這個字代表了類似「薄雪」的東西，我想它與日本劇或是小說裡的一個女英雄角色有關。這是她的名字，我認為這名字暗示了這是個充滿傷感的故事，關於世界上的美好事物的流逝，我相信…這個字一直徘徊在我的腦海中。（Martin 1980）

◆ 繪畫與版畫是兩個不同的情況…首先，版畫製作技術深深的吸引著我。我想要創作版畫的衝動，與我認為它是一個表達自我的好方法之間無關。它比較關於創作手法的實驗。我感興趣的，是在版畫創作中可能的創新手法。

就某部份而言，我覺得版畫並不是個完美的媒材。我不斷的努力，試著讓它更好。因為在其中時間的流逝，版畫鼓勵了想法的生成，而人們想要運用這些想法。這個媒材本身便暗示了改變的事物，或是遺留下來的事物。不管你認為它是什麼，你發現它並非是那樣，所以你會試著用別種方式再試一次。我不喜歡人們認為它只是個複製的過程。創作版畫會花很大量的時間，但這並不是我的興致所在。就創作而言，你是在做某件事。接著你必須等待這個過程。然後你又做了另一件作

瓊斯　**無題**　1991-94
油彩畫布
153×101.6cm
藝術家自藏（右頁圖）

270

品，然後再等待—就像需要經由國外的電話轉接員的長途電話。（Young 1969）

◆ 我喜歡以不同媒材重複一個圖象，觀察它們之間的競爭：圖象與媒材。一個人以兩種方式做同一件事情，可從中觀察相異與相同之處—圖象在不同的媒材中展現的力量。我可以了解其他人會認為這樣的重複很無聊，但我不這麼認為。（Geelhaar〔1978〕1979）

◆ 在創作版畫時，我認為不要將在印版或石頭上的圖象損毀，是非常合理的事，此外還要一直保留著它們，用在新的創作上，會有新的結合。要想這麼做，必須要有夠大的工作室空間，才能容納這些材料。（Geelhaar〔1978〕1979）

◆〔回應對瓊斯的版畫創作的觀察，他「喜歡他的作品較易取得的事實」：〕若確實是這樣，若這是版畫的功能所在的話。我並不相信這是真的，因為版畫甚至比繪畫作品更吸引人想要去擁有。你擁有哪些版畫，沒有哪些，你知道永遠有可能得到你現在所沒有的；但在繪畫中，就不是這麼回事。（Raynor 1973）

◆ 版畫對我來說很重要。我可以利用我在畫作中的圖象與想法，將它們置入轉換的模式中。這是個完全不同的個體。創作版畫是與人有關的事務。我一直很厭煩著處理人們之間的事，但現在如果成果很好的話，我還蠻喜歡這樣的。（Glueck 1977）

◆ 我的創作裡唯一新的東西，就是使用塔特雅納・葛羅斯曼的工作室內的膠印機（offset）。我不清楚她怎麼得到的，但總之她有一台這樣的機器。你知道她一直很反對這個，她希望所有版畫都是以石版製作。有了這台機器，畫面會與你創作時所畫的方向一致（而不是像石版畫一樣會左右顛倒），所以這是不一樣的。這對我來說當然很重要，因為我一直以來都是創作非對稱的圖象為主。（Raynor 1973）

◆ 若我記的沒錯，我第一件〈誘餌〉版畫是將石版在手搖石印機上印製。有一天，我們改用Mailander的膠印機，這使我可以更不需節省，可以無後顧之憂的增加印版的數量以達到較細微

瓊斯　**無題**　1991
油彩畫布
122.6×153cm
S.I.Newhouse夫婦藏

的效果，就像在畫作上增添一筆那樣。以往我會很節省，但有
了這台新的機器，改變了生產的過程。我們可以更快的看到成
果，減少印刷的生產時間。（Geelhaar〔1978〕1979）

◆ …使用膠印機，在印版上的圖象可以輕易的印到另一面印版。
這些著實構成了作品的生命。它們是非常重要的，使得作品有
個非常鮮活的活動，比起圖象複製更有意義，它們改變了「圖
象」的定義。（Geelhaar〔1978〕1979）

◆ 雖然我準備著做更多的蝕刻畫，我卻不喜歡這個手法。它太有
誘惑力了。那個線條。你在金屬上劃下一條線，它有著非常敏
感、人性化的特質，比起平坦單純的石版畫強烈太多了。我想
和蝕刻畫相比，傳統說的「感受性」顯得被誇大了。我不喜歡
蝕刻畫的原因在於，比起蝕刻畫，繪畫較能讓我掌握。我從不

希望任何手法有著誘惑的特質。我一向認為自己是位非常刻版的藝術家。我一直想要做我一直想做的事。蝕刻畫有線條的干擾，像是地震儀那樣，使得身體就像是地球般。在一段蝕刻短線中，黑色的墨水蘊藏著無比美好的能量，這些沒有任何是能被預期的。（Young 1969）

◆ 看起來，蝕刻比其他印刷媒材可容納更多類型的標記。在石版畫中，在石頭或印版上塗上油脂、油性的液體或蠟筆，呈現出的效果是種水洗或是蠟筆的質感。就是這樣而已。若要呈現更複雜的色調或時間性，就必須用一個以上的石頭或印版才能達成。而在蝕刻畫中，例如，細點腐蝕法中不同大小的顆粒，可呈現豐富多樣的調子。而且對我來說，蝕刻畫最有趣的地方在於銅板能承載多層次的訊息。我們可以在印版上先以一種方式創作，稍後再用另一種方式，而印出的版畫可以一次顯示出這些不同的時間點所做的事。石版畫就無法這樣。所以在某方面，蝕刻畫可以說是比較精密細緻。（Geelhaar〔1978〕1979）

瓊斯 **無題** 1991
油彩畫布
152.4×101.6cm
藝術家自藏

◆ 絹印是最愚蠢的，因為它只是一個孔版。除此之外沒有別的。我們所要做便是在孔版的孔洞上上色，這是所有能做的事。所以我想這技術最好用於需要銳利邊緣與平滑鮮明的色彩區塊。藉著加入大量的孔版，讓孔洞跟隨著畫筆的形狀，我試圖達成不同形式的複雜性，使目光不再聚焦在扁平的色彩與銳利的邊緣。當然，這可能會造成這項媒材的濫用，這也是它的特質。（Geelhaar〔1978〕1979）

◆ 我傾向的作法是，先在網版上用畫筆自由的揮灑，形成任意的外形，再用其他的網版加強這些外形，並暗指另一種不同的活動。基本上，這是個藉著加入多層網版，並讓這些網版彼此模仿而達成的幻象—因此它們在標記上極為相像。你真

瓊斯 **鏡子邊緣**
1992 油彩畫布
167.6×111.8cm
S.I.Newhouse夫婦藏
（右頁圖）

正觀看著的不是兩樣事情，而是在某方面豐富度勝出的那一方。（Martin 1980）

◆ 你起了個頭，跟隨你興趣的所在創作，若你對改變感興趣，你就可以改變…你可以改變繪畫、改變網版的順序、改變墨水、光澤度、和它的物理特質等等的事情。〔訪談者：〕什麼時候你會認為作品完成了？

嗯，有時候當已經無法再去做些什麼的時候，就代表作品完成了。當你的腦袋不再對這幅版畫運轉時…不再想著你正在做的事，無論是你已完成的或丟棄的作品的時候。這對我來說是唯一的答案。（Martin 1980）

◆ 比起以畫筆作畫，光是版畫的創作過程，就能使你做的事情，讓你的腦袋擁有不同的思考方式。版畫改變了你對經濟結構，以及單位的成分的想法。某些形式的版畫，可很輕易的保留圖象，當面臨到另一種作法，想以此創作時，你可以馬上看見成果，不像繪畫，你只是出於一股倔強而創作。你必須要有很執著的興趣，才能接受往這條路走之後會帶來的麻煩。但在版畫中，像這樣的事情變的輕而易舉，你可能就是想在其中尋找樂趣，看看會發生什麼。而若你必須要以較勞累的方式去做，你就不會想要投入這樣的精力。好奇心沒有這麼強大。在版畫創作裡有很多這樣的好奇心，有些將回饋到繪畫上，因為你發現對版畫必須的那些東西，就它們本身而言變的非常有趣，可以被用在繪畫上，即使它們對繪畫並不是必要的，但可以成為一種觀念。在這個面向上，版畫創作深深的影響了我的繪畫創作。（Martin 1980）

◆ 儘管版畫創作的技術性有跡可循，絕大部分已遺失在這個媒材的美麗之中。我試著以這樣的方式實驗，有時候展露出來，有時候將之隱藏起來。（Castleman〔1985〕）

◆ 人們忙碌在他們的工作中，做他們必須做的事，然後用盡力氣。而人們不是將之看透，而是將它視做一個物體那樣觀看。這不再是人們的生活歷程。在這一刻，沒有人純粹是任何事物，你將開始投入在觀察、評斷等等。我不認為我是刻意做

瓊斯　**鏡子邊緣2**
1993　畫布塗底
167.6×111.7cm
Robert與Jane Mayerhoff藏
（右頁圖）

'93

出被這樣觀看的作品，但我認為對物件的感知是透過觀看與思考。而且，我想，我們替它們灌輸的任何意義，是由我們對它們的觀看而來。（Sylvester〔1965〕1974）

◆ 我認為人們應該要包容所有事情，並接受不可避免，或是無可奈何的情況所造成的成果的表述方式。我想大部分一開始想要有所表態的藝術作品，都因為使用的方式太過計畫性或太人工而失敗了。我想人們想要從畫中得到的，是一種生活的態度。最終的表達與陳述，不能是刻意的陳述，而要是無可掌握的陳述。它必須是你無法避免而說出的，而不是你設定好說出的。（Sylvester〔1965〕1974）

◆ 我…想讓繪畫保持在一個「迴避表述」的狀態，所以人們只能用自己想要的方式親自經驗；也就是說，不要將焦點凝聚在某個意圖之中，而是將之放任成為一種實際的事物，使得對它的體驗是多樣化的。（Sylvester〔1965〕1974）

◆ …我的創作所關注的面向之一，在於不被侷限的事情的可能性─帶有身分識別與處理程序的模糊地帶─我關注在思考，而非確切的某個事物。（Raynor 1973）

◆ 我認為藝術之間彼此互相批判，我不知道新舊藝術之間何者握有主權。在我看來，舊的藝術對新的藝術提供的評斷，和新的藝術對舊的藝術的評斷一樣好。（Raynor 1973）

◆ 我試著不那麼讓人難以理解。有時候我的頭腦會呈現我所想的反面，而我會試圖去了解它與我正在表達的是否一樣有用。我可能會因為這樣的思考而忙不過來。（Bourdon 1977）

◆〔在夢裡出現的一面國旗〕是夢境為我靈感來源的唯一例子…所有其他的靈感都是在我醒著的時候產生的。在靈感到來，或是你發現自己看見了某物時，這種驚喜的感覺既真實，又像在作夢。然後你會懷疑，為何自己之前從沒這樣的看待它。（Olson 1977）

◆ 觀眾得到所有我得到的東西。我一直熱愛著當人們看見作品真實的模樣的那一刻。（Olson 1977）

◆ 我相信，關於什麼是部分、什麼是整體的問題是個非常有趣

瓊斯 **無題** 1993
103.8×70.2cm
私人收藏（左圖）

瓊斯 **無題** 1994
紙上粉彩、木炭
69.2×34.9cm
Kenneth與Judy Dayton
藏（右圖）

的難題，它存在在心理的層面，也存在於平常、客觀的空間
中。（Fuller 1978）

◆ 我們的腦袋可以如此運作：圖象與手法以想法的形式出現，或
者我們也可以說沒有所謂的想法。我們創作，不去想著如何創
作。（Geelhaar〔1978〕1979）

◆ 人們認為他們與作品之間的關係是正確的，也是唯一的。但只
要有一些地方被突顯，人們便會發現，對此可以有很不一樣的
反應，也會用很不一樣的方式觀看。我會關注在人與物之間彈
性的關係，這在不同時刻可以是不同的。我發現這很有趣，雖
然這可能不是很可靠。（Geelhaar〔1978〕1979）

◆ 對部分與對全部的探討，充滿在我的創作之中。也許這是每個

瓊斯　**無題**　1993-94
紙上粉彩、木炭、鉛筆
70.1×103.5cm
私人收藏

人的關注所在。也許是的，但我不確定是否是同樣的方式。在
我的創作中突顯出，我對它的認定是奠基在心理層面上。這必
須要與對我是必要的某種事物有關。但當然，這是個龐大的概
念。它與人的生命深切相關。而且在空間上，這也是個饒富趣
味的問題。（Geelhaar〔1978〕1979）

◆ 人們是如何看待空間的？是擁有它之後再加入其他的，還是擁
有它、進入它、佔據它、分割它，極盡可能的運用它？我想我
在不同的時間會做不同的事情，也或許是在同個時間。我感興
趣的是，一個部份可等同整體運作，一個整體也可被置入在一
個情境中，使整體只是個部份。我感興趣的是，人們所認為的
整體，可以瞬間微型化，接著被嵌入到另一個世界，就像它原
本那樣。（Geelhaar〔1978〕1979）

◆ 我在生活中得到的經驗是，生活是非常零碎的。在某一處發生
了某件事，而另一處，發生了不同的事情。我希望我的作品能

瓊斯　**無題**
1992-94　畫布塗底
198.1×299.7cm
藝術家自藏

明白的呈現這些差異。我猜想，繪畫會導向其代表的不同的空
間。但當我看著我的完成品，我發現要找到兩件事之中的連結
處太容易了。可能只是因為我知道我是如何開始創作這件作
品：我知道要捨棄你已有的想法和經歷，要採取不同的手法有
多困難。（Fuller 1978）

◆ 在主觀意識上，我對自己的感覺是，我是有個高度瑕疵的人。
我在圖象創作上始終在探討著的問題，與表達我的瑕疵或是我
的自我，彼此並無關聯。我想要有個想法，或是圖象，或是任
何你所想要的，那並不是我…我不知該怎麼解釋。我不知道是
誰在支撐著誰，我想要的東西，不需要將我的本質納入在它的
訊息裡。我想現在比較不是這樣了。（Fuller 1978）

◆ 我想所有的藝術創作都是英雄。我想這是個英雄的志業，打從
孩提時代起，從最初的時刻，不管何時開始的。（Fuller 1978）

瓊斯　**無題**　1992-95　油彩畫布　198.1×299.7cm　紐約現代美術館藏

瓊斯年譜

傑斯帕·瓊斯

1930 傑斯帕·瓊斯於五月15日出生於喬治
亞州的奧古斯塔（Augusta）。

1932-1946 三歲—十七歲。瓊斯的父母離異後，
與親戚同住。在三歲時就開始畫畫，
五歲時就立志成為藝術家。高中畢業
時，瓊斯與他的母親與繼父住在南卡
羅萊納州的桑姆特（Sumter）。

1947-1948 十八歲—十九歲。於哥倫比亞大學修
習美術。

1948-1949 十九歲—二十歲。前往紐約，於帕爾森設計學院修習
課程。

1951 二十二歲。被徵召入伍南卡羅萊納州軍隊。駐守傑克
森港口時，成立了一間文化中心。

1952-1953 二十三歲—二十四歲。韓戰期間，在日本的仙台駐守
六個月。

1953 二十四歲。獲得G.I.法案的獎助金，於紐約的杭特大學
註冊就讀。他第一天上課就歷經了嚴重的衰竭，決定
放棄就讀。

1953-1954 二十四歲—二十五歲。在馬爾波羅藝術書店工作。作
家蓋伯力克（Suzi Gablik）將勞生柏介紹給瓊斯。銷毀
了他絕大部分的早期創作。

1954 二十五歲。認識作曲家凱吉與費爾德曼，以及編舞家
康寧漢。協助勞生柏創作櫥窗裝飾。開始第一件〈國

1997年6月，瓊斯（左）出席在東京都現代美術館舉行的瓊斯回顧展，與館長塩田純一合影。（何政廣攝影）

旗〉繪畫。十二月，參與塔納格（Tanager）畫廊的聯展，展出〈有玩具鋼琴的結構〉。

1955 　二十六歲。創作第一件槍靶作品〈有石膏模型的靶〉。與勞生柏創立麥特森‧瓊斯—服裝展示公司。開始設計服裝與舞台布景。

1956 　二十七歲。創作第一件字母繪畫〈灰色的字母〉。麥特森‧瓊斯—服裝展示公司替蒂芬妮公司與邦威泰勒（Bonwit Teller）裝飾展出櫥窗，其中〈白色國旗〉也在櫥窗展示之中。

1957 　二十八歲。第一件連續性數字繪畫〈白色數字〉。三月，參與猶太博物館的聯展「紐約派的藝術家：第二代」，展出〈綠色的靶〉。五月，參與卡斯特里畫廊的聯展。藝評家羅森布倫稱其創作為「新達達」。

瓊斯（後排左起第三人）於紐約州長島與藝術家朋友度假　1959

1958	二十九歲。第一次個人展覽，於卡斯特里畫廊。展出作品中只有兩件沒有賣出，三件被紐約現代美術館收藏。美國《藝術新聞》雜誌在封面複製了1955年的〈有四張臉的靶〉。首次嘗試雕塑〈電燈1號〉與〈燈泡〉。第29屆威尼斯雙年展，瓊斯的作品首度在歐洲展出。

1959　三十歲。首度於巴黎與米蘭舉辦個人展覽。杜象和藝評家卡拉斯（Nicolas Calas）造訪瓊斯的工作室。

1960　三十一歲。開始接觸版畫技術，並回歸繪畫中的圖像，例如國旗、靶與數字。第一次創作青銅雕塑〈塗上顏料的青銅〉。

1961　三十二歲。創作中帶有身體印記與美國地圖圖像。在南卡羅萊納州的愛迪斯多島買下一間房子。

1961年6月20日於巴黎美國大使館劇場演出，瓊斯協助勞生柏、丁格力、妮姬等人演出

286

瓊斯與妮姬·聖法爾於
巴黎畫廊妮姬展覽開幕
酒會　1961（左圖）

瓊斯於紐約工作室
1962（右圖）

於巴黎的Rive Droite畫廊展出。夏末，在同一間畫廊參
與展覽「巴黎與紐約的新寫實主義」。

1962　　三十三歲。巴黎的Ileana Sonnabend畫廊以瓊斯的展覽
作為開幕首展。

1963　　三十四歲。史汀伯格為瓊斯出版第一本專題著作。參
與加州奧克蘭美術館的「普普藝術美國」展，成為當
代表演藝術基金會的創辦執行長。

1964　　三十五歲。紐約猶太博物館回顧展，超過170件作品
展出，展覽巡迴至英國與加州。於第32屆威尼斯雙年
展中展出二十件作品。同年也參與第三屆卡塞爾文件
展。

1966　　三十七歲。位於愛迪斯多島的住所與工作室被火燒

1997年6月，東京都現代美術館舉行傑斯帕·瓊斯回顧展開幕典禮盛況（何政廣攝影）。

1997年6月，東京都現代美術館舉行傑斯帕·瓊斯回顧展現場。

毀。

1967	三十八歲。成為康寧漢舞蹈公司的藝術顧問，任期至1978年。於〈哈林燈光〉中首度以石板圖樣創作。
1968	三十九歲。於《藝術論壇》發表杜象的訃告。
1969	四十歲。柯茲洛夫撰寫的瓊斯專題著作出版。受頒南卡羅來納大學榮譽學位。
1970	四十一歲。獲頒紐約布蘭迪斯大學繪畫創新獎。

瓊斯於紐約工作室
1959（右頁左上圖）

瓊斯與塔特雅納·葛羅斯曼於紐約ULAE
1962年6月30日
（右頁右上圖）

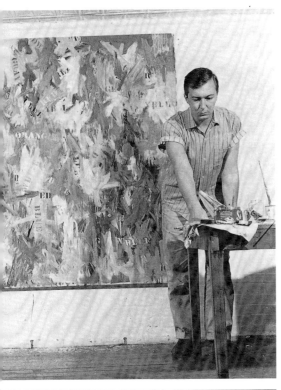

瓊斯為康寧漢舞團所做
的舞台裝置　1968
（左下圖）

瓊斯於1964年在紐約猶
太美術館舉辦回顧展
1964年2-4月（右下圖）

1972　四十三歲。於〈無題〉中首次出現交叉線影的圖樣，
成為1974至1982年的主要繪畫原型。獲得Skowhegan的
繪畫獎章。在西印度群島的聖馬丁加勒比海島買了一
間房子與工作室。

1973　四十四歲。獲選紐約國家藝術協會的成員。在巴黎與

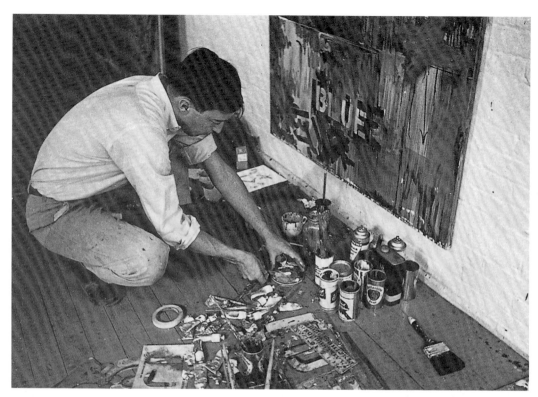

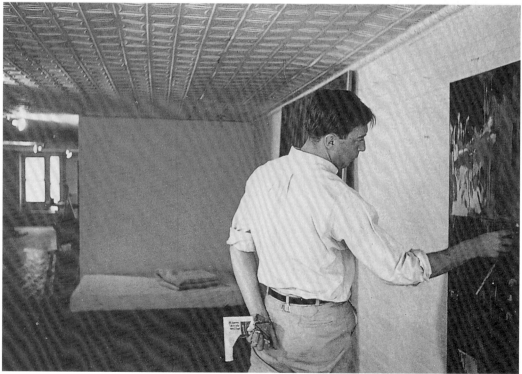

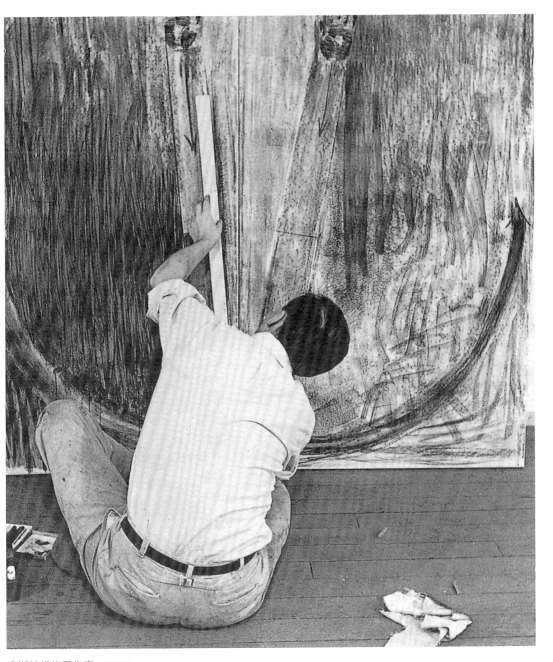

瓊斯於紐約工作室　1963
瓊斯紐約工作室創作一景　1963（左頁二圖）

瓊斯於東京　1964

瓊斯在紐約的ULAE工作室
1965

瓊斯於南卡羅萊納州海濱
1965

瓊斯創作中的畫，
1967年於紐約

瓊斯於南卡羅萊納州
海灘　1965

　　　　　貝克特會面商討合作的可能性。兩人於1976年共同出
　　　　　版《Foirades/Fizzles》一書。
1977-1978　四十八歲—四十九歲。獲得Skowhegan的繪圖獎章。紐
　　　　　約惠特尼美術館策畫大型回顧展，並巡迴至科隆、巴
　　　　　黎、倫敦、東京與舊金山。

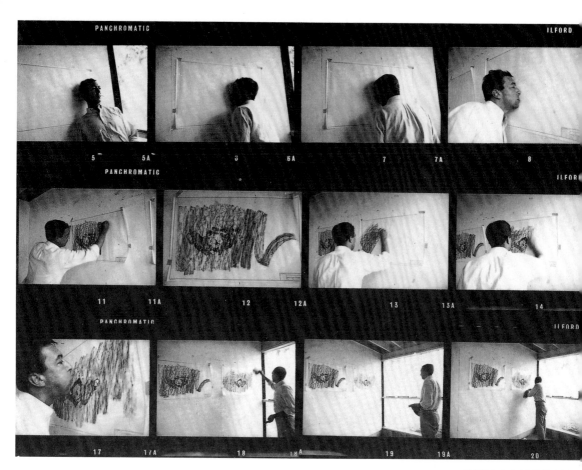

瓊斯於南卡羅萊納洲海
灘工作室作畫情形
1965

1979-1981　五十歲一五十二歲。再次於創作上採用刀叉、湯匙等
　　　　　　物件。納入新的客觀描繪，例如密宗的圖像。

1980　　　　五十一歲。惠特尼美術館以一百萬美元購藏〈三面國
　　　　　　旗〉，創下美國在世藝術家的最高價。1980年期間，
　　　　　　瓊斯的作品價格屢次創下紀錄。成為斯德哥爾摩皇家
　　　　　　藝術學院的會員。

1981　　　　五十二歲。以格魯內瓦德的〈艾森漢姆祭壇畫〉的圖
　　　　　　像為依據，創作許多作品。

1982-1984　五十三歲一五十五歲。創作風格的轉變，採用了許多
　　　　　　新的圖像，例如視覺幻像、文字引述與幻視法的效
　　　　　　果。獲選波士頓藝術科學美國學會的會員。

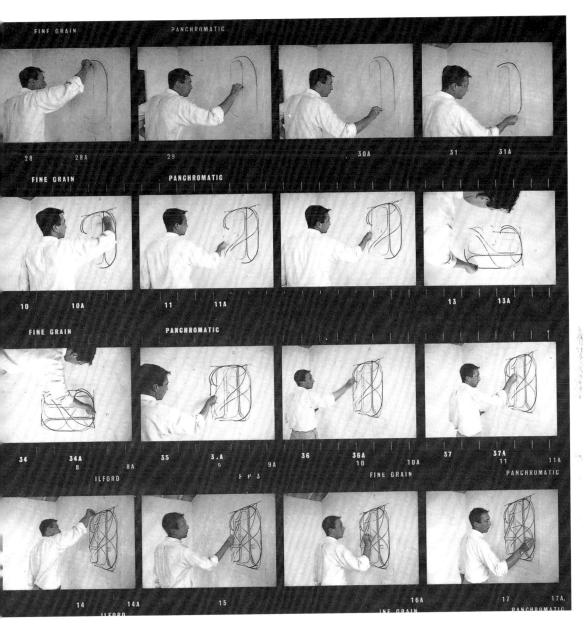

瓊斯作畫過程攝影　1965

1985-1989	五十六歲—六十歲。經常援引畢卡索的畫作。對自身的隱晦描述變的越來越頻繁。
1986	五十七歲。以1960年的〈國旗〉為參照，設計自由勳章。7月3日，這枚勳章由雷根總統頒發給12位歸化的美國公民。獲頒以色列沃夫基金會的沃夫繪畫獎。

1967年於加拿大蒙特婁
世界博覽會美國館

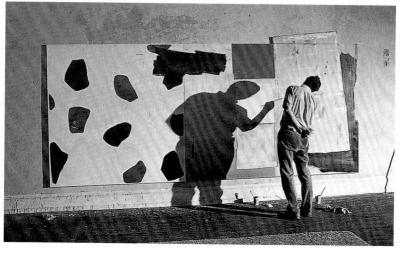

創作〈哈林燈光〉的
瓊斯　1967

瓊斯為瑪斯·康寧漢舞
團所作的舞台裝置
1968（左圖）

瓊斯於1965年漫步於南
卡羅萊納州海灘
（右圖）

1988	五十九歲。於第43屆威尼斯雙年展美國館展出，獲頒金獅獎。〈錯誤的開始〉於蘇富比拍賣會上，締造在世藝術家作品成交價的紀錄。
1989	六十歲。成為南卡羅來納名人堂的第38位成員。
1990	六十一歲。在白宮接受喬治·布希頒發的國家藝術獎。
1993	六十四歲。在東京獲日本藝術協會頒發的年度繪畫獎，表揚畢生的作品。
1994	六十五歲。獲頒新罕布夏的艾德華·麥克多威爾獎。
1996-97	六十七歲—六十八歲。紐約現代美術館回顧展，也於科隆及東京展出。

瓊斯1979年在洛杉磯作畫

瓊斯與卡斯特里合影　1986年6月

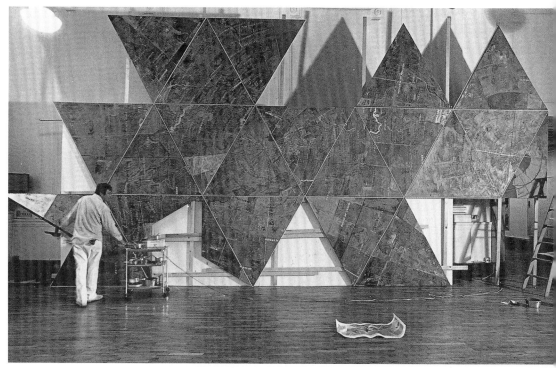

瓊斯創作〈地圖〉一景
1970年12月30日（上圖

瓊斯1967年在工作室作畫
一景（下圖）

1997	六十八歲。開始〈繩子〉系列的創作。
1999	七十歲。舊金山美術館「傑斯帕‧瓊斯：新畫作與紙上作品」展覽，巡迴至耶魯大學美術館與達拉斯美術館。
2003	七十四歲。於克里夫蘭美術館與沃克藝術中心舉辦展覽，後者也在美國其他地區、西班牙、蘇格蘭與愛爾蘭展出。

瓊斯於紐約63街　　1990

瓊斯在紐約版畫工作室　　1980

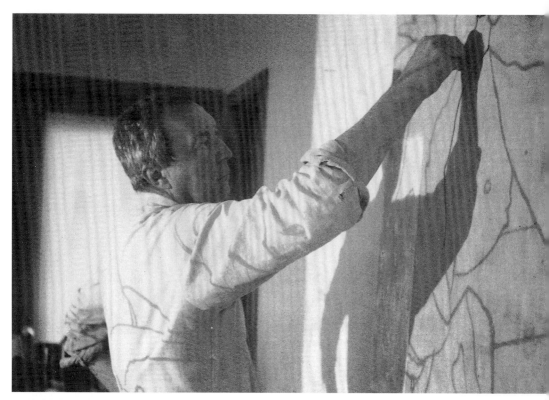

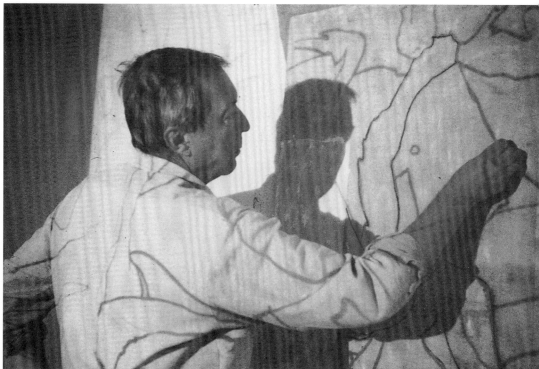

瓊斯在紐約作畫〈**無題**〉　1984（上二圖）

1990年9月於紐約創作
〈**無題**〉

| 2004 | 七十五歲。卡斯特里畫廊推出「傑斯帕‧瓊斯：來自低路工作室的版畫」，來自瓊斯自1996年搬到康乃狄克時成立的版畫工作室。 |
| 2011 | 八十二歲。四月，美國總統歐巴馬頒發「總統自由」勳章給予傑斯帕‧瓊斯。 |

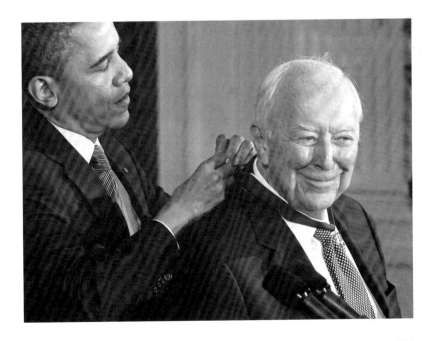

歐巴馬為傑斯帕‧瓊斯
戴上「總統自由」勳章

國家圖書館出版品預行編目（CIP）資料

瓊斯：美國普普藝術大師 /
何政廣主編；吳虹霏編譯. -- 初版. --
臺北市：藝術家，2014.01
304面；23×17公分. --（世界名畫家全集）
譯自：Jasper Johns

ISBN 978-986-282-120-6（平裝）

1.瓊斯(Johns, Jasper 1930-) 2.畫家 3.傳記 4.美國

940.9952 103000079

世界名畫家全集
美國普普藝術大師

瓊斯 Jasper Johns

何政廣 / 主編　　　吳虹霏 / 編譯

發行人　　何政廣
總編輯　　王庭玫
編輯　　　林容年
美編　　　王孝媺
出版者　　藝術家出版社
　　　　　台北市重慶南路一段147號6樓
　　　　　TEL：（02）2371-9692～3
　　　　　FAX：（02）2331-7096
　　　　　郵政劃撥：01044798 藝術家雜誌社帳戶

總經銷　　時報文化出版企業股份有限公司
　　　　　桃園縣龜山鄉萬壽路二段351號
　　　　　TEL：（02）2306-6842
南部區域代理　台南市西門路一段223巷10弄26號
　　　　　TEL：（06）261-7268
　　　　　FAX：（06）263-7698
製版印刷　欣佑彩色製版印刷股份有限公司
初版　　　2014年1月
定價　　　新臺幣480元

ISBN　978-986-282-120-6（平裝）